動機のデザイン

現場の人とデザイナーが
いっしょに歩む共創のプロセス

由井真波 著

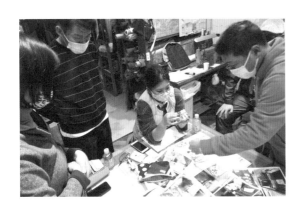

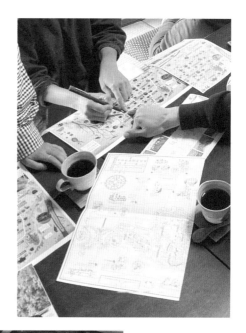
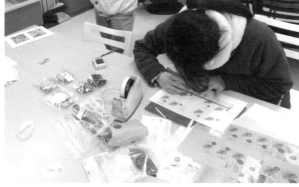

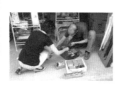
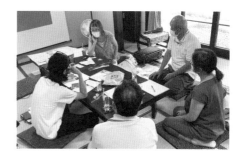

「**動機のデザイン**」とは——

デザインを専門的に学んだ人も、そうでない人も、

だれもが創造性を発揮できるようになる、

小さな現場からはじめる取り組みです。

はじめに

　自分たちのつくるもの、扱う商品、提供するサービスを、より魅力的にしたい、その魅力を受けとる人にわかってもらいたいと思っている方。日々迎えるお客様に、もっと喜んでもらえたら、自分たちの提供する価値に共感してもらえたらと、頭をひねっている方。自分たちの仕事に、地域ならではのよさに、誇りを持ち、もっと知ってもらいたいと思っている方。そう考える小さな現場をサポートする関係者の方々。デザインの出番です。

　デザインの役目は「商品を魅力的に見せる」「ウェブサイトの構成をすっきりさせる」だけではありません。お店や企業、地域が持っている独自の価値をつかみ、くっきりと描き出し、お客様や外の人たちに伝わる形に変換していくことも、デザインという活動の一部です。そして現場の人とデザイナーがいっしょに取り組むことで、現場の人たちが持っていた創造性が発揮されていく。そんな共創の取り組みを強く推し進める、デザインの方法と考え方に、この本ではフォーカスしています。

「動機のデザイン」というタイトルを見て「自分の思うように、人に動いてもらいたい」と思ってこの本を手に取られた方、ごめんなさい。読まれてがっかりするかもしれません。この本の主役は、デザインを活かす多種多様な現場の人たちですが、ここで言う「動機」は外から与える「動機づけ」ではなく、ときに本人も気づいていない、内にある一人ひとりの「動機」です。

仕事の中で、まちづくりなどの活動の場で、その場にいる人たちと専門家のデザイナーとがいっしょに取り組むことによって、より大きな実りを生み出すことができます。そして活動の成果が一過性に終わらず、現場に根づいた変化につながります。その共創のカギとなるのが、関わる人が持っている「動機」です。

創造的な活動を推進する力の源となる、けれど当の本人にさえままならない「動機」。デザインの取り組みの中で、そこにいる一人ひとりの動機に注意を向け、働きかけるための数々のささやかな工夫、その根底にある考え方、それを踏まえたデザイン活動の進め方。これが、この本の主題です。

第1章では、「動機」という視点のあらましと、私が「小さな現場」の当事者といっしょに取り組む中で、なぜこの考え方にたどりついたかをご紹介します。

第2章では、一見センスと発想力による造形行為のように思われがちなデザイン行為

を、「カタチのデザイン」と、そのカタチの根拠となる「価値のデザイン」、この2つを進める力となる「動機のデザイン」の3つの側面から紹介します。

第3章では、実践のシーンに踏み込みます。デザインの取り組みを5つのステップに分け、各ステップの中で「動機のデザイン」のヒントとして実際に取り入れていただける、29個の「実践のポイント」を並べました。

第4章では「そうは言っても」の本音トークとして、現実の仕事の中で進める際の、ひとすじなわではいかない実態を、第5章では一歩引いて「動機のデザイン」の背景にある考え方、姿勢、そして教育の場で見えてきた変化について書きました。

デザインの仕事をしながら、もう少し違った形で現場に役立ててもらうことはできないか、思い悩むデザイナーの方。小さな現場に変化を起こしたい、そのために役立てられないかとデザインに目を向けた経営者、支援者の方々の、ヒントになれば。そして誰よりも、さまざまな業務に追われ「小さな現場」で奮闘しながら、知恵を絞り工夫を重ねている、おおぜいの「普通の人々」に読んでいただければうれしく思います。

目次

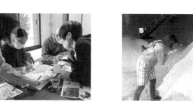

第1章

なぜ「動機のデザイン」なのか

小さな現場での仕事から

私は小さな現場で仕事をしています。京都を拠点に、過疎地を含む地域や、そこで活動する中小企業などのためのデザインに取り組んでいます。

取り組むテーマは、観光ビジネスの立ち上げから新商品づくりまで、多岐にわたります。新しい商品やサービスの企画開発、観光のための体験・交流プログラムづくり、ブランドのコンセプトづくり、チラシやウェブサイトのデザイン、パッケージデザインなども手がけます。合計数時間のミーティングとアドバイスやアイデア出しで終わる仕事もあれば、十数年におよぶ長い取り組みもあります。

実を言うと私は最初、ここまで幅広く手がけることになるとは想像していませんでした。これには、私が「小さな現場」で仕事をしてきたことが大きく関わっています。

小さな現場で力を発揮するデザインのために

過疎化や高齢化の進む地域や、次の展開に悩む中小・零細企業。小さな現場では、直接の仕事相手がひとつの会社であっても、商店会や役場をはじめ、さまざまな立場の人々が関係してきます。単独で自分の商売だけをがんばっても、地域全体の魅力や発信力を高めないことには、はじまらないからです。ひとつの商品の価値を発揮させるには、周囲の環境まで視野に入れる必要がありました。

現場との出会いは一期一会で、ふたつとして同じ環境、同じ条件はありません。毎回はじめての出会いですから、その現場ごとの背景や状況を理解するところからはじめなければなりません。まず全体状況のリサーチから着手して、その現場に合ったプランを立てて、はじめて有効なデザインを行い、成果をつくり出すことができます。こうして必然的に、インプットからアウトプットまで、プランニングから商品デザインまで、幅広い取り組みをひとつながりの仕事として手がけることになりました。

小さな現場にいる、多様な人々

私が訪れる小さな現場には、地域の役場や観光協会の人、農業や林業を営む人、住み暮らす人、近隣から訪れる人、古くから地域に根を下ろしている人、Uターン、Iターンしてきてビジネスを立ち上げようと奔走する人、新しい経験を求める学生など、さまざまな人々が関わっています。

自分たちが暮らす場の状況を感じとり、ときに危機的な状況を変えようと行動を起こす人々がいるかと思えば、その隣には、それぞれの理由や事情があって関心を持てない人、変化を好ましく思わない人もいます。少人数なのに、そこにいる人々の属性、職業、年齢、関心度、意識は、大きな組織や企業内とは比べものにならないほど多様です。課題そのものも多様なら、課題のとらえ方も人によって多様なのです。

そこにいる人々の、もうひとつの特徴として「ひとりで何役も」担っている、ということがあります。小規模の事業所では、社長が設計者で製造管理で営業で、奥さんが専務で経理だったり、売場の若者が新規事業の企画者だったりします。ひとつの領域や職能に専念して仕事をしていられる人が少ないのです。求められる多様な役割に、積極的に向き合っている人もいれば、とまどい、立ち止まっている人もいます。

これは見方を変えると、柔軟な役割の担い方や働き方ができるということでもあります。全体を見渡しやすいスケールの現場なので、一人ひとりの考えでそのような働き方

が可能であるとも言えます。

そして小さな現場にいる人々は、誰もがみな忙しい。だから、新しいものごとに対して「学習のための学習」をしている余裕はありません。新しい領域への挑戦が即、実践であり、学習の機会である、そんな形でなければ変化を受け入れることはできません。

小さな現場に入り込んだデザイナーとして

このような「小さな現場」で、外部から呼ばれた「専門家＝デザイナー」として、現場の関係性の中にしばしポジションを得て、彼らが起こそうとしている変化を後押しする。これが私の役割です。

実は私の場合「これこれの条件で何々をデザインしてください」といった、最初から決まった注文があってそれに応える形で仕事を完結できることは、ほとんどありませんでした。そのため毎回、前提となる背景の聞きとりから着手することになりました。

それぞれの現場にどんな背景があり、何が課題なのかを、まず自分が理解するために、みずから現場へ入り込んでリサーチし、ヒントを探り、有効なきっかけや軸となりそうなものを見つけ出し、仮説を立て、試作を重ね、提案し、かたちづくり、伝える──そのすべての行為に一から着手し、関係者と一体になって、陰にひなたに支えながら取り組んできました。

上流のプロセスにさかのぼる中で

チラシやパッケージなどの見た目をデザインする前に、そもそも何をデザインの対象として取り上げるべきか、それがどんなふうであればそのお店なり地域なりの価値を発揮でき、望む結果につながるのか。その目的とポイントを探るところからはじめるのは、デザインの本来の進め方でもあります。

私の取り組んだ現場では、いわゆる「デザイン」という言葉で多くの方が想像されるような「カタチのデザイン」よりも、その前段階の模索と整理の作業──この本で「価値のデザイン」と呼んでいる作業のほうが重要で、かつ時間と労力を要することがほとんどでした。

この手探りの模索の段階では、現場を担う方々に参加してもらい、ワークショップ[※]などの形でそれぞれの人が持つ思い、情報、アイデアなどを聞き出す機会を積極的にもうけてきました。最終的にデザインの取り組みによってめざす効果を発揮するためには、それが必要だし、有効だったからです。

しかしその中で私は否応なしに、あることに気づきました。現場を担う「人」の役割の大きさです。

※ワークショップ
複数が参加して、気づきやアイデアなどを出し合い、互いに刺激を与え合って共に作業すること全般を、本書ではワークショップと呼ぶ。

「専門家としてのデザイナー」の功罪

かつては私も、デザイナーとして「カタチのデザイン」だけを請け負ったこともあります。新しい姿形をデザインし、できあがった結果だけを依頼者に引き渡して、終わり。自分の仕事は自分の手元で済ませ、できあがったものだけをバトンタッチする。

従来のデザイナーは、こうした形で仕事をすることのほうがむしろ普通であったように思います。

デザインという行為を「バトンタッチ」できるのか？

「デザイン」の名のもとに成果物の形を整え、現場の当事者へ引き渡せば、短期的には「うまくいった」ように見えます。新商品のおしゃれなパッケージや、見やすいウェブサイトが仕上がり、依頼した側も納得しています。

しかし、「できあがったものだけを成果として引き渡す」という方法では、実は根本的にはうまくいかない場合が少なくありません。このことを、私自身がさまざまな現場を経験するほどに、無視できなくなっていきました。

もちろんデザインを求める現場は一つひとつ異なり、デザイナーの能力も流儀も多様です。ただ、私はたまたま「自分ひとりの力ですばらしい解決策を生み出す」タイプのデザイナーではなかったようです。

私という「専門家デザイナー」は、現場の当事者のみなさんから見れば部外者です。現場にとって大事な変化を引き起こすべきデザインの取り組みを、部外者である私が担うほど、抱え込むほど、大事な取り組みが現場の方々にとって「他人ごと」になっていくように感じます。

その結果、たとえばおしゃれなパッケージをデザインしても、しばらくするとちぐはぐなシールが貼られていたり、せっかく見やすくデザインされたウェブサイトがずっと更新されないままだったりします。そして何より、デザインに込められた意図を、現場の当事者が自分の言葉で語ることができないのです。

それは、そもそもできあがった成果物自体に不備や問題があるから、という場合もあります。しかしそれもまた、デザイン開発のプロセスの中で、当事者が「自分ごと」として関われなかった結果であることも、少なくありません。

デザインの「主(あるじ)」は誰?

問題は成果物の質のよしあしというよりは、関係性、つまり現場の人がデザインとど

う関わるか、にあります。この関係性をつくる能力まで含めて、デザイナーの力量であると言ってもよいのかもしれません。

専門家デザイナーのつくった最終成果物が、意図したとおりには現場で活用されないという寂しい状況は、残念ながら珍しくありません。これは、デザインの取り組みは「よそもの任せ」では成立しない、ということではないでしょうか。私たち専門家デザイナーがどれほど時間とエネルギーをかけ、洞察にもとづいた本質に迫る提案ができたとしても、デザインの本来の「主（あるじ）」は私たちではありません。

デザインの行為と成果物、そしてその結果、現場に新しい活気が生まれるなどの変化が起きたとして、その成果や変化のオーナーは誰なのか？ それは現場を担う人々だと私は思います。デザインの取り組みも、成果物も、新たに生まれた変化も、現場の人々が主体的に担っていくものです。専門家としてのデザイナーはそれぞれの現場において、長短はあれ、期間限定の役割を担うにすぎないのです。

私はこれまで、デザインの取り組みのプロセスに、なるべく現場にいる多様な方々を引き入れ、双方向のやりとりを行うよう心がけてきたつもりです。特に「何のために、何をすべきか」を模索する「価値のデザイン」の中では、これを大事にしてきました。

それでもなお「デザインの専門家」として抱え込みすぎているのではないか。その結果、デザインが力を発揮して変化を生み出す創造的な筋道を、当事者から見えづらくしてしまっているのではないか、という懸念を拭いきれません。

デザインの現場は、共創の中にある

デザインの途中の筋道はよそものの専門家任せで、最終成果物だけが完成したとしても、その成果を現場に根づかせ、育て、継続していくことは至難の業です。その意味で、デザインの取り組みにおいて「最終成果」だけに集中するのは、長期的、総合的に見ればバランスが悪いのではないか。

これを解決するには、デザイナーが去った後も、現場にいる人々がデザインの成果を活用し、育てていけるように、あらかじめプロセスを組んでおく必要があります。現場の当事者たちが、デザインのプロセスに適切な関わりを持つことによって、現場にいる一人ひとりの中にデザインの筋道が自分ごととして内在化されないだろうか、と私は考えています。

専門家も答えを持っているわけではない

「デザイナー（専門家）なんだから、最終的なカタチ（＝回答、解決策）を持っていますよね？　それをください」──デザイナーとしての私に依頼が来るとき、最初に期

待されることは、たとえばこんな感じです。

たしかに、現状と目的を踏まえて、商品やサービス、しくみなどを形として表現することは、専門家としてのデザイナーの重要な役割です。けれどその最終的な「カタチ」は、あらかじめデザイナーの頭の中にあるわけではないし、与件を入れれば自動的に「正解」が出てくる方程式があるわけでもありません。

そのつど新しく出会う、それぞれに個性的な現場で、そこにしかない条件、環境、文化のもとで、核となる価値の原石を探し出し、磨きをかけ、お客様などの相手に効果的に伝わるようにかたちづくり、表現していく。この一連の創造行為がデザインです。

そこには踏むべきステップがあり、試行錯誤の行ったり来たりがあり、現場にいる人々の意思や情報提供、能動的な関わりがあって、はじめて効果的な成果が生まれます。現場にいる前半の模索を含めた創造行為がデザインであり、途中のプロセスは省くことのできないものです。

現場と共につくることでこそ、変化を起こす

このプロセスの重要性に気づいて以来、私は日々の現場を担っているみなさんと、共につくること（共創）を意識しています。私は共創を「他者と互いに働きかけ合いながら、ひとりではできないものをつくり出していくこと」といった意味でとらえています。

単なる共同作業や役割分担ではなく、それぞれの人が単独では考えられなかった力を発揮し、変化を生み出す、そんなイメージです。

現場を担う人々との共創は、互いの違いを活かし合い、触発し合いながら、誰も予見できない何かを生み出していく作業です。ひとりのリーダーに従うのではなく、いつの間にか全員がそれぞれの思いや考えを持って参画できている。そんな共創を体験すると、当事者の取り組み方が変わり、後々まで長期的な変化を生み出していく力が生まれます。

現場の人々が持つ、無意識の資産

現場の担い手たちは、もともと一人ひとりがそれぞれにしたいこと、したくないことがあり、思いや意志、それまでの経験から蓄積してきた、潜在的、暗黙知的な知見を持っています。

現場を変える取り組みにかかわろうとするデザイナーの私から見れば、それはうらやましいほどの豊かな資産です。けれど本人たちは、往々にしてそれを自覚していません。あるいは自覚していても部分的だったり、デザインのプロセスにおいて重要な要素になるとは思っていないことが多いのです。「デザイン」は特定の専門家が行うものであって、自分の関わる余地もないし、関わっても役に立たない、と思っているかのようです。

現場の人々が適切に参加するプロセスを取り入れることで、こうした資産をフルに活かし、他にはない、その現場ならではの価値を見つけることができます。そして、そうでないとデザインの取り組みは「専門家任せ」になり、成果物ができあがっても、現場で命を吹き込まれることなく立ち消えてしまいがちです。

人の動き方が変わると、状況が変わる

現場を担っている人を、ここでは「当事者」と呼んでいます。「当事者」の方たちは、自分の業務や役割をあくまで「仕事」として、自分個人の思いや実感とは切り離している場合が少なくありません。

この当事者が自分の経験や実感を足がかりにして、自分なりの思いや考えを持って主体的に仕事に関わり、動くようになったとき、この人たちは「主体者」だ、と私は感じました。当事者にすぎない状態と「主体者」との差は、関わる時間の長短でも、能力や役職でもなく、関わり方の質の違いにあります。また「この人が主体者」と固定されるわけではありません。ひとりの人が、場面によって単なる当事者であったり、主体者であったりもします。

デザイン活動の中で「自分」を使いはじめる

共創の中では、現場を担う人々が、自分の気づきや考えを仲間やデザイナーに共有します。そして自分の気づきが他人のアイデアに反映されたり、全体の流れを変えるとこ

ろを目の当たりにします。また、自分の投げかけに対するデザイナーの受けとめ方や、発想やふるまいに触れ、身をもってデザインという創造的な活動のプロセスを経験していきます。

すると、それまで「デザインとは関係ない」「役に立たない」とみずから封じていた、一人ひとりの感じ方や考え方が、少しずつ解放されはじめます。このように、閉じ込めていた自分の思いや考えをみずから認め、みんなの前に出し、活かすことを、私は「自分を使う」と言っています。

メンバーがお互いに「自分を使って」感覚や思考を出し合い、受けとめ合い、それによってデザインの活動が展開していく。自分が関わることの手応えを感じ、動機が高まってゆく瞬間——「小さな現場」で私が繰り返し目撃してきた、出会うたびにワクワクする瞬間です。

変化をつくり出していくことに貢献することと、その手応えを実感すること。この2点によって、単なる当事者だった人々が、デザインを「自分ごと」として活用し、更新し、活かし続けていく「主体者」として動きだすのです。

「担う人」に注目する——「動機のデザイン」という考え方

デザインの取り組みに参加する中で、共創を体験し、「主体者」としてデザインを自

分ごとにした現場の人々。ひととおりの取り組みが収束してデザイナーが去った後も、彼らはその成果を更新し続け、活かし続けていくことができます。そうすることで「主体者」としてさらに成長し、また彼らの姿勢が周囲の人々に飛び火して、現場を担う主体者の層が厚く充実し、その中から新しい活動が生まれ、意志を持った取り組みが継続されていきます。

プロジェクト[※]に取り組むとき、私はできるだけ、こうした相互作用や先々の継続性まで含めてイメージしています。たとえば、この先現場でデザイン活動を担ってくれそうな人に気づいたら、意図までは説明せずに「ひとまず」参加しておいてもらう、ということもよくあります。

もともとは私も、対象物の最終的な形をつくることがデザイナーの仕事だと、素直に思っていました。しかし商品やサービス、しくみなどの「対象物」だけに集中していても、取り組みが思うように動きだすことはありませんでした。模索する中で、現場を担う人々に働きかけながら進めてみると、デザインの取り組みに生気が吹き込まれ、いきいきと動きはじめました。

毎回必要に迫られて、現場にいる「人」への働きかけを行ううちに、「人」に注目することではじめて「対象物」のデザインが生かされるということ、そしてこれが自分の取り組むデザイン行為には不可欠であることを、次第にはっきりと意識するようになり

※プロジェクト
特定の課題に取り組む、ひとつながりの活動を、本書ではプロジェクトと呼ぶ。製品やサービスの企画開発、地域課題の解決、ウェブサイトやチラシづくりなど、大小さまざまなものがある。

ました。こうして私は、現場で出会うさまざまな関係者の「動機」に注目し、働きかける「動機のデザイン」という考え方にたどりつきました。

次の第2章では、「カタチのデザイン」「価値のデザイン」そして「動機のデザイン」という、デザインの3つの側面をくわしく紹介し、「動機のデザイン」の意味をもう少し明確にしていきたいと思います。

カタチの上流にある「価値」が大事と気づくまで

デザインに何を期待したものか、迷っている小さな現場。
そんな現場の人たちが「価値を考えることは遠回りではない」と
実感したときのお話です。

「ここ2年、観光客が減っておみやげが売れないので、店内のレイアウトや販促POPのアドバイスをしてほしい」という相談から、その現場との出会いははじまりました。

場所は関西の、美しい風景で有名な山あいの集落にある、大きなお店です。地域の事業者への支援活動を行っている商工会の紹介による相談でした。

商工会の担当の方とは、それまで何度かごいっしょしたことがありました。「現場の人たちがすごく楽しそうに、いきいきされるのを見てきたから」と言って、私に声をかけ、さまざまな現場とつなげてくれる方です。

初対面のハードル

今回の現場となるお店に到着して、打ち合わせのテーブルに着きます。相談をくれた方と対面すると、向こうもとまどっているのがわかります。「デザイナーさんに来てもらったけど、どうしたらいいんだろう」と顔に書いてあります。デザインに「何か」を期待しているけれど、具体的に何をしてもらえるか、これから何が起きるのか、はかりかねている顔です。私は私で、たった今ここに来たばかりで、すぐに処方箋を出せるわけではありません。

「ごめんなさい、私も今ここに着いたばかりで、わからないんです。少しお話を聞かせてください」。そう言いながら、用意してきた聞きたい項目の大まかなメモと、現場のメンバーみなさんに参加してもらうためのフセンと、太いサインペンを、様子を見つつ取り出します。

どの現場でも、最初のやりとりは毎回、相手の反応を見ながらでドキドキするところです。ときには「何を言ってるんだこの人は、さっさとPOPの描き方を教えてくれたらいいのに」とけげんな顔をされたり、もっとはっきりと拒否されることもあるからです。

でも、着いていきなり「この現場にいちばん効くデザインの答え」を出すことは、私にはできません。デザインするには、何を、誰に、どのように伝えて、どう喜んでもらいたいかをしっかりと想定する必要があるからです。

一人ひとりから聞き出すために

やフセンもこれでは足りません。

2名かと思っていたら5名いて、用意したペン

ほっとします。ただ、現場の相談者さんは1、

乗ってあげようか」という感触が返ってきて、

らいながら全員に渡るようにフセン紙を分けても

このときは幸い「なるほど、ひとまず話に

が立ち上がり、手頃なペンを持ってきてくれま

と足りませんね……」と言い終わる前にひとり

そこで全員に渡るようにフセン紙を分けても

した。おお、これはよい手応え！

私は大急ぎで考えます。お店の今の状況がわ

かって、価値につながる課題がかりになる質問、そして1人2人だと思っていた

ら5人集まってくれた全員が、それぞれに自分

なりの答えを書ける質問は何だろう？　場があ

たたまっている今、手もとに視線を落とさずに

対話を続けたい。時間はかけられない。2秒で

決めます。

「2年前によく売れたベスト3と、今のベス

ト3をフセンに書いてください」。続けて「正

確でなくても大丈夫です、ご自分がこれかな？

と思うものを」とフォロー。それでも「書けま

せん……」という人がいて「どうして？」と聞

くと「私は今年からだから」。

「それはそうですね！　では今年のものを多め

に書いてください」。ついでに併設のカフェの

（写真内のメニュー）

お土産ランキング　ベスト3

1　かやぶき蕎麦
2　生くりーむプリン
3　そばかりんとう

稲木米（2kg）1,300円
稲木米（5kg）1,000円

かやぶきクッキー5袋入
ひらがい地玉子 430円
そば煎茶 380円
柚子味噌 290円
美山牛乳ジェラート 450円
生くりーむプリン 300円
美山のたまぼっくす 310円
青唐辛子味噌 290円
野菜ソーセージ 700円
ふきのとう味噌 290円
ガーリックソーセージ 700円
ぴりから味噌 290円
チーズペッパーソーセージ 700円
かやぶき煎（大） 300円
ウィンナーソーセージ 700円
かやぶき煎（小） 300円

季節限定
天然美山漁点
鮎丸干 1,500円
鮎一夜干 1,500円

人気メニューも書いてもらうことにしました。

共創がはじまる

「書けましたか?」「ちょっと待って!」集中して書いている人が顔を上げずに答えました。真剣です! これはうれしい。出揃ったところで、ひとりずつ発表しながら、くわしく説明してもらいます。

最初は店長さん、続いてベテランさん。ベスト3はほぼ同じですが、同じ答えでもひとりずつ説明してもらい、「2年前と今では、ここが変わったんですね。お客様の変化も感じますか?」と話題を振って、聞き出していく。「なんでやろう。(以前多かった)海外の人は○○をよく買ってくれたからかな?」他のメンバーがうなずいたり、首をかしげたり。

「たしかにそうやな」「よう見てはんな」と、互いの観察や推察に対するリスペクトも出てきます。私にとっては、答えも大事ですが、共に考えてくれること、互いの違いを受け入れてくれることが大事なのです。いつしか全員の

間でやりとりが飛び交い、売れ筋商品の変化と、その原因、お客様の変化への洞察が次々と出てきます。

さっきの新人さんの答えは、ベスト3が全部、ほかの人と違いました。その答えにまわりから和やかな笑い声が出て、本人も「なんで笑うの〜」と楽しそう。「〈新人さんが〉1位に書かれた△△（スイーツ）は、どんな人が買いはりますか？」と尋ねると、「バイク乗りさんが奥さんにって、買っていかはります」。これは他の人から出てこなかった観察でした。他の4人も興味津々に聞いています。

デザインで何を伝えるのか

こうしたやりとりを進めていくと、店長さんの見方が唯一ではない、一人ひとりの「違う視点」そのものに価値があるという実感が、その場にいる全員に浸透していきます。そして、一直線にPOPのグラフィックデザインに向かうことが最善ではないのだ、ということが、全員の腑に落ちてきます。

このお店までの道のりを、どんな人が、どう
いう思いでやって来るのか？ その人たちの期
待に応えるには？ 道中の景観やのぼり、到着
して目の前に見るお店の外観から、どんなメッ
セージを受けとってもらいたいのか？ それが
あってのPOPであり、ポスターやチラシであ
り、店内レイアウトなのです。お客様が何を思っ
て商品を買っていかれるのかを考えていくと、
そのことに自然と意識が向きはじめます。そし
てみなさん、がぜんいきいきしてきます。何し
ろメンバーにとって、自慢の地元、自慢のお店
です。魅力にしろ、ちょっと今ひとつな点にし
ろ、一人ひとりが一家言あります。

価値のデザインへとさかのぼる旅へ

「今日の2時間で、ここをこうしましょうと
いう答えまでは出ませんが、残り15分で話して
おきたいことは？」と尋ねてみると、ひとりが
席を立って「こっちに来て見てください！」。
商品棚、入口、お店の外の駐車場までいっ
しょに見てまわり「ここに窓をつくったら、駐

車場からよく見えるし、ここで商品を渡せるんじゃないかな」「カフェ外のあきスペースで、オープンエア席を用意したら好評なんです」「それをショップにも活かして、入口の外にも商品を並べては？」「いいですねそれ！」。時間を惜しむように、次々と気づきやアイデアが出て、みんなの目が輝いてきます。

テーブルに戻って「お客様に伝えるべきメッセージが見つかりそうですね」という私の（本日何度目かの）発言に、今度こそ参加者みんなが本気でうなずいてくれました。最初は「そんなもんかな？」という顔だった面々の表情が変わり、続けて取り組む意欲満々です。この日出

てきた宿題を確認して「では次までにお願いしますね。みなさんのほうでも気になることがあれば、出しておいてください」とお伝えして、2時間があっという間に終わりました。

このとき行ってみるまでは、単発のアドバイスで終わる可能性もありました。最初は「カタチのデザイン」を求めていたけれど、実際に現場のみなさんと顔を合わせ、やりとりしていく中で、カタチの上流にある「価値」をいっしょに探しにいこう、と合意できました。デザイナーとしてうれしい瞬間です。そしてこのようなケースが、ありがたいことに、近ごろ増えてきているのです。

第2章

3つめのデザイン「動機」

——カタチと価値を支えるデザイン

デザイン全体の見取り図

——デザインの本当の力を活用してもらうために

第1章で紹介してきたように、これまで私はさまざまな「小さな現場」にデザイナーとして入り込み、現場を担う人たちといっしょに取り組む中で、「共につくっていく」ということを大事にしてきました。ところがこの共創が、うまく回る場合とそうでない場合があります。

地域なり事業なりの現場で、当事者だけでは起こせない変化が望まれるときに、求められてはじめてデザイナーはその場に参加します。1枚のチラシをデザインしてほしいという依頼の背後にも、たとえば売上を伸ばしたい、これまでと違うサービスをはじめたい、若い働き手に来てほしい、などのさまざまな思いがあります。

望む変化を現場に根づかせるためには、外からやってきたデザイナーが離れていった後も、現場の当事者が、共につくり出したものを活用し、育て、更新していける状況が必要です。ところが、根づかせるための状況はなかなか簡単には実現しません。なぜでしょう？　変化を現場に根づかせる上で大きな機会となるのが、共につくる共創のプロ

セスですが、その中でいくつかの壁があったように思います。

期待と誤解──デザインはブラックボックスではない

最初の大きな壁となったのは、外部から来たデザイナーである自分と現場を担う人々との間にある、「デザイン」に対するイメージのずれでした。現場で変化を求めてデザイナーを招き入れた人でも、特にはじめてのことであれば、デザインという活動の全体像を、事前に具体的に思い描けていることは、ほとんどありません。

何かしら課題のある現場に、専門家のデザイナーがやって来て、他の人にはない「センス」でもって、状況をがらりと変える「解決策」をポンと出してくれる、と期待されることは少なくありません。解決策とは、たとえば「必ず売れるカタチ」であったり、「確実にターゲットを引き寄せるチラシ」であったりします。

しかし解決策（デザイン成果物）を出すには、取り組みのプロセスが必要です。そのプロセスは単純ではなく、特に取り組みの前半では、混沌とした手探りの作業が続きます。しかしそこには手順があります。それは知ってみればごくあたりまえのことで、実際、多くの現場で「なんだ、そんなことだったのか」という反応を受けとってきました。

その大部分は、専門家にしかできないことでも、理解しがたいブラックボックスの中で起きることでもありません。発想の飛躍が求められる部分はあるにせよ、その飛躍へ

向けた準備作業は、ほとんどが誰にでも理解できるものです。

デザインという行為の、全体の見通しを持つ

共にデザインに取り組み、変化をつくる道筋を歩む中で私は、デザインの全体像を現場の当事者と共有できる「見取り図」があれば、お互いにもっとコミュニケーションがしやすくなるのではないか、と感じてきました。

「見取り図」は、まず私自身にとって必要なものでした。そもそも「動機のデザイン」を含むデザインプロセス自体が、自分が現場で必要に迫られて動くうちに自然とできあがっていったもので、私自身がよりスムーズに、効果的に動くために、意識するようになったものでした。

その要点をさらに整理して、現場の人たちと共有し、現在位置を確認しながら進むことで、立場や知識、考え方の違いを超えて、スムーズにプロセスを共有できるのではないか。共に壁を乗り越えていく助けになるのではないかと考えたのです。

次に実際の取り組みで行われるデザイン行為の3つの側面に沿って、私自身の経験をベースに使って、デザインの取り組み全体を俯瞰する「見取り図」を描いていきたいと思います。

（左）工房を訪ねていっしょに試作品をつくる場面。当事者とデザイナーがいきいきと共創する。デザインの全体像の「見取り図」があると、それがぐっと楽になる。左は著者

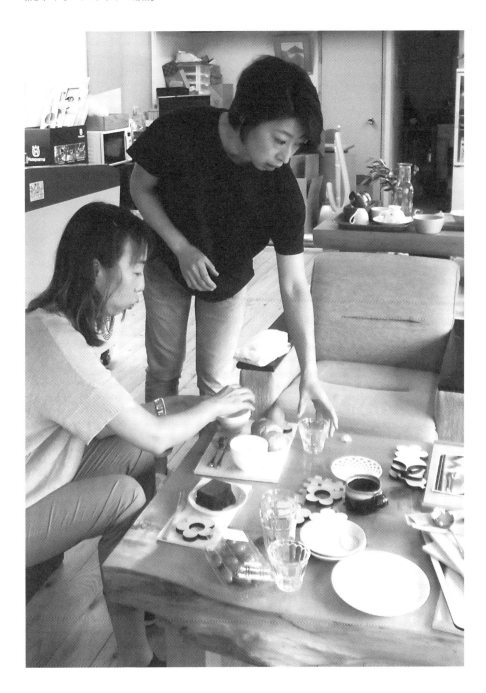

デザインという取り組みの全体像——3つのデザイン

さまざまな現場でデザインが求められるとき、そこには何らかの変化が求められている、と言いました。効果的に変化をつくり出すためのデザインの取り組みには、成果物が印刷物やウェブやアプリであれ、製品であれ、店舗などの空間であれ、どんな領域のデザインにも3つの側面があると私は考えています。それを私は「カタチのデザイン」「価値のデザイン」「動機のデザイン」と呼んでいます。

第1のデザイン「カタチのデザイン」……… **1**
第2のデザイン「価値のデザイン」……… **2**
第3のデザイン「動機のデザイン」……… **3**

これは3つの側面の呼び方として、ひとまず現場で使えそうだと考えた名前です。「小さな現場」を担う人々と取り組みのプロセスを共にする上で、まずはこの3つで必要十分ではないかと、私なりの現場での経験と試行錯誤を経て実感しています。

1 カタチのデザイン【伝えたい相手に、的確に伝わる姿形をつくる】

「デザイン」と言われて、多くの人がまっさきに思い浮かべるのが「カタチのデザイン」でしょう。製品や店舗の空間、ポスターやウェブサイトなどの最終的な姿形をつくる作業で、デザイナーの専門技能として広く認識されている側面です。

私がここでカタチと呼んでいるのは、目に見えるものだけではありません。建築、製品、印刷物などの物理的な形を持つモノから、ウェブサイトやプログラム、さらにはコンテンツ、サービス、しくみなど、目に見えない無形のものまで、最終的に具現化されるモノやコトの全般を幅広く含めています。

設定した目的に向けて、意図や本質を具現化したカタチに凝縮することで、伝えたい相手に伝わり、めざす機能を発揮し、使うべき人が使えるように整える。これを第1のデザイン「カタチのデザイン」と呼びます。私たちが見たり体験したり利用したりする、世の中の商品やサービスは、どれも誰かが、何かしらの「カタチのデザイン」を行った結果でもあります。

カタチとして具現化する際に、いわゆるセンス（発想力、造形力、表現力など）が、あるに越したことはありません。と言っても、専門的に学んでいないと手も足も出ない

カタチのデザイン
対象の姿形
仕上がりの表現

というものではありません。一見、造形表現のように見えるデザイン行為ですが、途中のある段階までは、状況や情報をひたすら整理する作業です。

デザイン行為には発想やひらめきといった、不連続な展開（ジャンプ）も重要ですが、その前に整理し、編集する作業が不可欠です。考え方や方法を知れば、前段階の作業によって発想やひらめきを起こしやすい状況をつくることは、誰にでもできます。この前段階が、第2のデザイン「価値のデザイン」です。

2 価値のデザイン【本質的な価値を見つけ出し、明確にする】

「カタチのデザイン」に取りかかろうとしても、ただちに最終的な表現形の検討に入れるとは限りません。いや、そんなケースはむしろ少ないと言ったほうが正しいかもしれません。

私の経験してきた仕事では、あらかじめ整理された与件や仕様からはじまることは少ないと言いました。しかし、もし最初に「これこれの条件と仕様でモノをデザインしてください」という依頼があったとしても、その通りにカタチをつくればベストの結果になるとは限りません。

よりよい結果を生み出し、より大きな変化につなげるためには、姿形よりも上流の段階へさかのぼる必要があります。さまざまな要因が混在するあいまいな状況の中から、どんな要素や側面が、伝えるべき価値の核心になりそうか、手さぐりで模索し、取捨選択し、凝縮していく作業です。

これを私は「価値のデザイン」と呼んでいます。目的に向けて本質的に重要なのは何なのかを見きわめ、核となる価値として凝縮し、磨きをかける行為です。この段階で、当初の依頼にあった希望とは別のところに価値が見つかったり、取り組み全体の枠組みを変えることもあります。

「価値のデザイン」の中にも、発想やひらめきといった不連続なジャンプがありますが、大部分は一歩ずつ地道に歩んでいくプロセスです。多くの素材や情報をインプットし、その中からフォーカスすべき価値を抽出したり、凝縮したり、伝えるべきメッセージを読みとって、編集したりして、ねらいを明らかにしていく作業です。ときには見直しをはさむこともありますが、全体としては検討と判断を重ねることで、着実に進めることのできる部分です。

最終的な「カタチのデザイン」の質を高める上では、この「価値のデザイン」がきちんとできていること、そして「価値のデザイン」から「カタチのデザイン」へのプロセスがしっかりとつながり、筋道が通っていることがきわめて重要なのです。

「価値のデザイン」で肝心なことは、デザインの対象となるものごとに関連する、独

価値のデザイン
どんな魅力や
価値を伝えたいか

カタチの
デザイン

自の意味や本質的な価値を凝縮し、明確にすることです。それができた上で、その価値を伝えたい相手に伝わるカタチとして表現していくのが「カタチのデザイン」です。表現の対象が製品でも空間でも、ウェブサイトでもサービスでも、前段階で明確化された「本質的価値」が、一貫して表れることが何より大事です。

川上の「価値のデザイン」が、川下の「カタチのデザイン」に一本通った筋を与えます。それが明確でありさえすれば、川下で商品ラインアップが増えたり、ウェブサイトや看板、社用車のグラフィックなど多面的な展開が行われたりしても、さまざまな要素が混乱したり、ごちゃつくことはないでしょう。むしろ幅広い展開によって相乗効果が生まれ、全体としてより効果的にメッセージを伝え、豊かな世界観を実現し、望まれた変化を起こすことが可能になります。

③ 動機のデザイン【現場の人がみずから動きだすように働きかける】

「カタチのデザイン」をよいものにしたい、的確で効果的なものにしたいと考えれば考えるほど、その川上の「価値のデザイン」が重要になり、気がつけば自然と「価値」に取り組んでいました。

しかし、ここまで来たところで私はさらに、それでもまだ十分でないと気づかされま

す。これだけでは、デザインという活動の成果が一過性に終わってしまい、継続的な効果や変化をつくり出せないのです。

これが、部外者として関わるデザイナーの限界と考えることもできます。しかし、せっかく現場に新風を吹き込むことができる機会を、そんな形で終わらせるのは、私としても無念なことです。

この事態を変えるには、「価値のデザイン」と「カタチのデザイン」によって生み出された成果を、現場の当事者が主体的に受けとめ、自分ごととして動いてもらうことが不可欠でした。これは私の関わってきた「小さな現場」で特に顕著なことだったかもしれません。

プロジェクトが終わってデザイナーが離れたあともその成果を活用し、実行し、育てていくことができたら。その担い手となるべき、またはなってくれそうな人たちを見つけ、取り組みを共有し、共感してもらい、その人たちが自分の思いや考えを組み込んでいくことで、いわば「デザイン行為を現場に内在化してもらう」ためには、どうすればよいのか。

それにはまず、関わる一人ひとりの関心や問題意識がどこにあるのか、ハードルとなっているのは何なのか、どんな筋道を通ればその人にとってデザインが実感でき、共感できるものとなるのか、から考える必要がありました。その上でさらに、彼ら自身が

価値のデザイン　カタチのデザイン

動機のデザイン 現場を担う人への働きかけ

もともととしたいと思っていること、つまり内に持っている「動機」に注目し、アプローチするほかない、という考えに至りました。

それぞれの人に「自分ごと」としてもらうには、その人ごとに異なる接点を探さなくてはなりません。そのためには、「参加してください」とか「自分ごととして考えて」と掛け声をかけても意味がありません。プロジェクトの本題である「価値のデザイン」や「カタチのデザイン」を、身をもって共に実践していく中で、一体の取り組みとして進める他はありませんでした。

振り返ってみれば私自身、もともとは「カタチのデザイン」、そして「価値のデザイン」までが、デザイナーとしてエネルギーを注ぐべき本業であると、シンプルに考えていました。しかし現実にはいつの間にか、これらと同等、あるいはもっとずっと大きな時間とエネルギーを、ゆくゆくデザインの担い手となっていく、現場の人々への働きかけに注いでいました。

過去にはこれを「仲間づくり」とか「関係性づくり」と呼んだこともありました。しかし、直接的に「仲間」や「関係性」をつくることはできません。私が実際にできることと、してきたことは、チラシやパッケージのデザインなど、プロジェクトの本題への取り組みの中で、その場にいる人々の「動機」を見つけ、それをうまく取り入れたり、活かす形でデザインの取り組みを進めていくことです。こうして彼ら自身がワクワクでき

る、興味を持てる状況、「やってみようかな」と思える状況をつくり出すように心がけてきました。そのことを徐々に意識するようになって、私はこうした視点での活動を「動機のデザイン」と呼ぶようになりました。

「動機のデザイン」の「動機」は、「就職の志望動機」のような大きなものとは限りません。小さなことでも、興味をそそられ、ふと自分の思いつきを口に出してみようかと思ったり、自発的に動いてみようと思える心の状態に注目する。これを「動機のデザイン」の大切な第一歩と考えてきました。

「価値のデザイン」と「カタチのデザイン」によってつくり出した成果を、現場で継続的に活かしていくためには、現場の当事者たちの動機が不可欠です。もう少し細かく言えば、現場にいる人たちの大小さまざまな「動機」、つまり自分から動いてみようと思える心の状態が、いくつもの場面を横断して、とぎれることなく重なり合って続いていく必要があります。

小さいことで言えば、自分の見聞きしたこと、ふと頭をよぎった考えを「思い出してみようか」「口に出してみようか」と思うだけでも、大事な一歩です。小さな動機が表に出てきた、ちょっとした言葉やふるまいが増え、それを受けての対話や行動が生まれることで、現場の一人ひとりの中で自分の動機が充実し、互いの動機が重なり合って厚みを増していけば、だんだんと大きな力になります。こうして全体としての活動やプロ

ジェクトが、安定した推進力に支えられていきます。

現場にいる人々が内なる動機を解放し、それをエネルギーとして自発的に動ける状態にあるかどうか、に目を向ける意識。そして、このような状態が生まれる場を、とぎれることなくつくり出すようにはからう行動——これらは「動機のデザイン」に欠かせない要素です。

「動機のデザイン」とは?

ここまで、私が現場ではっきりと意識するようになった順に沿って、デザインの3つの側面を紹介してきました。一般に広く認識されている「カタチのデザイン」を仕事として依頼され、取り組もうとしたところ、その前提となる「価値のデザイン」にさかのぼる必要がありました。そしてこの2つのデザイン行為を支え、現場で継続的な効果を上げるために、必要に迫られて行っていたことが、後から考えると「動機のデザイン」でした。

「動機のデザイン」を意識し、名前をつける

「動機のデザイン」の重要性に私が強く思い至り、これもれっきとしたデザイン行為であると意識するようになったのは、他の2つのデザインと比べ、だいぶ後のことでした。私にとって「3つめ」のデザイン行為だったのです。

「カタチのデザイン」「価値のデザイン」に当たる内容は、多くのデザイン書で議論され、紹介されています。しかし、今まで名前のなかった3つめのデザイン行為について

言葉にしている例はなかなか見当たらず、それについて書くことは模索の連続でした。

この「第3のデザイン」では、現場にいる人たちが（多くは潜在的に）持っている、大小さまざまな「動機」に注目します。そして彼らが自分の「動機」を活かし、それにもとづいて感じ、考え、発言し、行動できるように、意図を持って働きかける行為を、私は「動機のデザイン」と呼んでいます。

仕事の表面には表れずとも、また意識するかしないかにかかわらず、「カタチのデザイン」の成果を上げるために「価値」と「動機」のデザインに取り組んでいるデザイナーは、決して少なくないと思います。意識してなおかつ、これらは水面下で行う、という考え方もあるでしょう。

しかしこれらの側面、特に「動機のデザイン」を「見える化」し、現場の関係者とデザイナーが明示的に共有することは、長期的には双方に大きなメリットがあると、私は感じてきました。これが、この本を書きたいと考えた理由のひとつでもあります。

動機のデザインは、人への間接的な働きかけ

「価値のデザイン」と「カタチのデザイン」は、具体的な目的に向けて、モノ、サービス、しくみなどを対象として取り組むデザインです。「価値のデザイン」では、対象そのものだけでなく、周囲へも視野を広げ、上流にさかのぼって考えますが、それでも

プロジェクトの本題である対象物を共にデザインしていく中で、プロジェクトメンバーが自分の感覚や思いを意識して使い、自分の動機を発揮できるように働きかけることを「動機のデザイン」と呼んだ

最終的には同じ対象物を目標とする行為です。これに対して「動機のデザイン」は、その取り組みを長期的に担う「人」への働きかけです。これが「動機のデザイン」の大きな特徴です。

動機を発動することができるのは、本人だけです。「動機のデザイン」として実際に私から行えることは、あくまで間接的な働きかけにすぎません。具体的には、その人がもともと自分の内に埋もれていた動機を発動させ、みずから考え行動しやすいように、取り組みの環境やツール、しくみを用意したり、メンバーとの接し方を工夫したり、的確に選んだ言葉をかけたりすることです。相手の考えや行動を直接コントロールしようとしたり、目先の目標や「ごほうび」を出しても意味がありません。外から与えられた動機では、表面的、あるいは短期的な変化しか起こせないからです。

この点で私の考える「動機のデザイン」は、商品購入時の動機づけのような、選択や行動を後押しするような、外部からの「動機づけ」とは別のものです。もともとその人が内に持っていた、半ば無意識の思いや志向性を表に出せるようにすること、みずからの力を発揮できるようになること、と言ったらよいでしょうか。

本題である「価値とカタチのデザイン」に取り組む中で、必然的な形で、当事者の内面から出てきた動機こそが、真の力になります。それがあれば、外から来たデザイナーが去った後も、デザインの活動が現場で生きつづけます。

自分の動機を発動させることで「主体者」に

この本の第1章で「主体者」という言葉を出しました。現場で仕事として関わっている「当事者」の人々が、自分の思いや考えを持ってデザインの取り組みにたずさわる「主体者」になっていく、と述べました。

主体者としての目覚めは、小さな動機からはじまります。ほんのささやかな動機を重ねていくことで、より大きな動機が発動されるようになり、その先に「主体者」としてのいきいきとした動きが生まれます。

こうしてみずからの動機によって、自分ごととしてデザインに取り組むようになった現場の人々が、デザインの「主体者」です。この人たちが、現場で継続的にデザインの活動とその成果を担っていきます。「主体者」がいることによって、専門家デザイナーがいなくても、現場でデザインの活動が継続的に効果を上げていくのです。

人の内にある「動機の種」を見つけることが出発点

「動機のデザイン」の第一歩は、現場の人々の中にある「種」を見つけることです。「動機のデザイン」という観点で特に優れた人材を探すということではなく、誰でも環境とタイミング、役割次第で発芽する種を持っています。

「種」はその人が触れる、現場のちょっとした出来事や気づき、日常生活や趣味に発する独自の視点などに潜んでいます。しかし、そうした個人の考えや感性は往々にして、日々の仕事の中では封印されています。「自分」を出さないことが仕事というものだとされてきた慣習もあるのかもしれません。実際、さまざまな現場に出向くと、自分の感性を使わないようにしている、しかもそのことに自分でも気づいていない人によく出会います。

一人ひとりの中にあるかすかな「種」の気配を敏感に読みとって、その人の内にある「動機」に注目し、働きかけ、引き出すことで、その人が「自分を使い」はじめます。

こうして現場の人たちが「自分を使って」デザインの取り組みの主体者となるよう促すこと——これが外部デザイナーの新たな役割ではないでしょうか。これがなかなか、「カタチのデザイン」に劣らないほどクリエイティブな発想力を使う仕事なのです。

動機のデザインが本題ではない

「動機のデザイン」を単独で取り出すなら、「人材育成」や「チームビルディング」と言われる概念に近いかもしれません。しかし「動機のデザイン」は、あくまで具体的な目的や課題のある「価値のデザイン」「カタチのデザイン」のプロセスと一体のものとして取り組むことを前提としています。主題となる「価値とカタチのデザイン」がある

からこそ「動機のデザイン」が動きだし、「価値とカタチのデザイン」のプロセスを、現場にしっかり根づいた力で推進することができるのです。「動機」は、取り組みが収束した後も含めて、その効果を継続的に活かしていく上で不可欠な、長期的で自律的な推進力の源となるエンジンのようなものと考えています。

次章では、デザインを実践する際の手順に沿って、具体的な「動機のデザイン」の取り組み方を紹介していきます。

一歩ずつ進むごとに 内にある力が目覚め、動きだす

価値とカタチのデザイン活動を共に進める中で、
手応えを感じ、持っていた動機がめざめ、
のびのびと活躍する当事者たちの姿が生まれてきました。

駅前にも近い、どこか懐かしいたたずまいの本屋さん。学習誌や漫画雑誌、ファッション誌の並ぶ店頭。紹介者の方によれば、駅ナカに大型書店ができて苦戦を強いられる中、先代からお店を継いだ新店主が「母と子の本屋さん」として新しい魅力を出していきたい、と考えているとのこと。ここが今回の現場です。

思いはあるけれど……

少し緊張の面持ちで出迎えてくれたのは、「本の中で育った」というご主人と、「本のことは勉強中」という奥様。聞けば「母と子の本屋さん」という考え方は出したものの、このまま進めてしまってよいものか、まだ迷いもある様子です。はじめて訪問した私のほうも、これでいきましょう！と即座には言えません。

そこでまずはおふたりから、それぞれ日頃の気づきや思いを出していただきます。日々触れるお客様の姿を聞きとっていく中で、小中学生、昔から来てくれるおじいちゃんやおばあちゃん、大学生、仕事帰りの通勤客も、ネットや大型書店とは違った形でお店を利用していることが、鮮明に描き出されていきます。

気づきをたどり、お客様の姿が見えてきた

続いて、お店を中心にして貼り合わせた大きな地図をこしらえ、どこにいるどんな人がお客様になってくれそうかを考え、書き込んでもらいます。学校や塾、クリニックの行き帰りの子どもや大人から、ベビーカーを押して気兼ねなく過ごせる場所を探して困っているお母さんまで。当事者の観察から、「母と子の本屋さん」のお客様の姿が、ありありと浮かんできます。日々見聞きして感じ、思っていたことを洗い出す作業をていねいに行うことで、おふたりの心が定まってきたのを感じました。

3ヶ月後に訪れると、大きな書棚が移動され、広いスペースができていました。ベビーカーが入りやすく、子どもサイズの椅子が置かれ、小さなお客様を迎えるお店のメッセージが伝わってきます。手づくりのチェックのカフェカーテンが「母と子」コーナーを彩っています。実際

すでに「子どもの本が売れるようになりました！」と張りのある声で教えてくれました。

ざくざく出てきた、伝えたい価値

そしておふたりからは「母と子の」とは言いながら「もっといろんなお客様に、マイ本屋さんと思ってほしい」と力のこもった言葉。それってどういうことでしょう？「よい距離感で長くつきあえるお店と思ってほしい」「目先の売れ筋商品でギラついた感じにはしたくない」。

せっせとフセンに書きとっていると、隣では「気軽に立ち寄って本を探せる店」「売るものに責任を持っていると伝わる店」と店主も自分で書きはじめました。さらに「私を大切にしてくれている」とお客さんが感じるお店」「まちの読書人を育てるまちの本屋さん」と、書く手が追いつかない勢いで思いがあふれてきます。価値はたっぷりある。あとは届ける方法を考えるだけです。

3回目の訪問では、本をおすすめするPOPや、コーナーを紹介するサインプレートなど、

価値を形にして伝える、カタチのデザインを考えはじめました。そのためにお店の姿勢を伝える言葉を書き出してもらうと、ご夫婦それぞれの言葉を記したフセンがみるみる何十枚も出てきます。「プレゼントを買うお店と思ってもらいたい」、これはぜひ実現したい。「地域の人と密なコミュニケーションをとれることがうれしい、楽しい」……お店の「なりたい姿」を描く、明るい言葉が並びます。初回のおずおずと手探りする感触が、嘘のような勢いです。

内に持っている力に、本人が気づく

その中で「おふたりそれぞれのおすすめ本をPOPに書いては？」というアイデアが出てきましたが、奥さんが「〔おすすめしようにも〕まだ本の勉強ができていない」。

「え、子育てされる中で、本や雑誌を見はりませんでした？」「見ました」「だったら、おすすめできますやん！」毎日の生活に本や雑誌を

役立てた先輩のおすすめ、頼りになります！

ではそれを伝えるPOPをつくろう、となったところで「私、パソコン使えません」。

でも、この思いやあたたかみを伝えるのに、パソコンが必要だろうか？ ふと「消しゴムはんこなんて、どうでしょう」と言ってみました。

すると奥さんが次々と消しゴムはんこを自作しはじめます。店長と自分の似顔絵はんこをおすすめのサインプレートに押し、そこに「まちの本屋でひとやすみ」のキャッチコピーが加わりました。この組み合わせが、お店のしおりに、ウェブサイトに、続々と展開されていきます。

こうなればもう、私の出る幕はありません。後日訪ねると「座り読み」コーナーはさらに充実し、小上がりのテーブルに色とりどりの消しゴムはんこが50個ばかり。「自分で好みのはんこを押したオリジナルのブックカバーをかけて、本をプレゼントに買っていかれる方が増えた」と、うれしそうに語ってくださいました。

第3章

5ステップで進める動機のデザイン

——実践のポイント

プロセスから見る動機のデザイン

デザインの成果が「小さな現場」で継続的に活かされていくためには、「価値とカタチのデザイン」に加えて「動機のデザイン」が必要だと言ってきました。では具体的に、どんな状況で、どのように「動機のデザイン」を実行していくのか？　この章ではそこを見ていきます。

「価値とカタチのデザイン」に
推進力を与える「動機のデザイン」

私が「動機のデザイン」と呼んでいる、現場を担う人への働きかけは、「価値とカタチのデザイン」と並行して——実態としては、一体となった形で行います。現場の人々の動機を引き出し、取り組みに推進力を与えるデザイン行為です。

「動機のデザイン」として実際に行うことは、一人ひとりに声をかけたり、話を引き出してじっくり聞いたり、その人が「自分を使って」行動しやすいようにツールや場の

デザインの3つの側面

1. とにかくカタチがほしい!

まっすぐ成果をめざして「カタチのデザイン」から着手することは多い

> **カタチのデザイン**
> (姿形、仕上がりの表現)

カッコいい、素敵な、自分たちらしい、
魅力的なものがほしい!

2. そのカタチで、訴えたい価値は何だっけ?

「カタチ」を考えるうち必要に迫られて、
カタチで伝えるべき価値は何かを考えることに

> **価値のデザイン**
> (どんな魅力や価値を伝えたいか) → カタチのデザイン

自分たちの魅力って何だっけ?
誰に、どう伝えればいいんだろう?

3. どうしたら、望んでいた変化が生まれる?

「この魅力を伝えたい!」「お客様に、こんなふうに喜んでほしい!」と、
当事者が動機を発動し、意志を持って動きはじめると、
デザインの取り組みが力強く進む

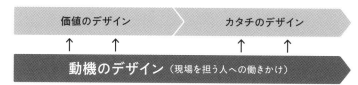

(同時に、みずから進める取り組みの手応えを感じて、当事者がさらに動機を刺激される)

4. 価値・カタチ・動機のデザインが一体になれば、現場で活動が自走しはじめる

価値のデザイン　カタチのデザイン

動機のデザイン（現場を担う人への働きかけ）

「動機のデザイン」は「価値・カタチのデザイン」と並行して行われる、
人への働きかけ。その働きかけに背中を押されて、
現場を担う当事者が自分の意志にめざめ、主体的に動きはじめ、
それがデザインの取り組みを支え、力強く前進させる

上図初出〈注1〉

工夫をしたりといった、ごく地味なことです。その場にいる全員に働きかけ、環境づくりや動きやすくするしかけを用意する、全体への配慮と、一人ひとりの「動機の種」を見つけ、きっかけをつくり、促す、個別の配慮との、両方を大事にします。

ただしこれを、「動機のデザインをやります」と言って明示的に行うことは、まずありません。取り組みの主題はあくまで、取り上げる対象（オリジナルの新商品や新サービス、店頭のディスプレイ、新規顧客を引き入れるウェブサイト、等々）へ向けた、「価値とカタチのデザイン」です。このため「動機のデザイン」は、働きかけている相手にも、ほとんど意識されていないと思います。しかし、活動の背後に意図を持った「動機のデザイン」があるかないかによって、あとと大きな違いが生まれるのです。

デザインのフロー、5つのステップ

この章では「動機のデザイン」の実際をご紹介するために、もう一歩具体的に踏み込んで、川上の「価値のデザイン」から川下の「カタチのデザイン」までの流れを、5つのステップに区切って見ていきたいと思います。

最初は、さまざまな側面から情報を集めてインプット［※］する、「内外を観察する」ステップです。2番目がその結果を持ち寄って、「現状を共有し、課題を設定する」ステップ

※インプット
文字にならないものを含め、さまざまな形の情報、モノ、体験などから、考える素材と刺激を得ることを本書ではインプットと呼ぶ。デザインの取り組みには、さまざまな形のインプットが欠かせない。

プ。ここまでは「価値のデザイン」です。

そこから「仮説を立てる」のが3番目。仮説は、価値のデザインを整理・集約し、カタチのデザインへ向けたねらいを定める転換点となります。

4番目はその仮説に具体的な姿を与える「自作して試してみる」ステップです。仮説を実際に近い状況で具現化したプロトタイプ［※］によって、その効果も問題点も一目瞭然になり、関わる人が全員で実感できます。そして5番目に「結果を点検し、次へつなげる」。結果が自分たちのねらいと合っていたか、気づいていなかった効果があったかなどを点検し、共有します。ここまでがひととおりのステップで、その後レベルアップした2周目でも、同じ5つのステップを踏んでいきます。

これら5つのステップは、実際には順序どおりにいかないことも珍しくありません。試作してみてから仮説を見直したり、必要に迫られてさかのぼり、インプットをやり直すこともよくあります。型どおりにステップを進めることよりも、取り組んでいるメンバーがみずから新たな発見をしたり、実感を持って内容に納得しながら進められることのほうを大事にします。行ったり来たりのループも含め、それぞれのプロジェクトに合った手順があります。

※プロトタイプ
商品やサービスが実際に具現化された状況を、仮想的に試してみるためにつくるものを本書ではプロトタイプと呼ぶ。簡易でよいので、なるべくモノの試作にとどまらず、周囲の状況まで想像できるように表現する。

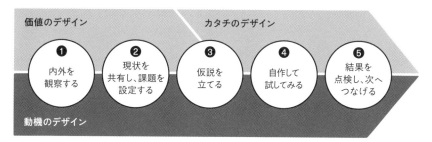

上図初出〈注2〉

5つのステップ

ステップ❶ 内外を観察する

背景や関連する情報を集め、現場を観察し、
インプットするステップ。同時に自分自身が
それに触れてどう感じるか、内面を観察する

ステップ❷ 現状を共有し、課題を設定する

インプットをプロジェクトメンバーで共有し、
気づいたものごとの中から、取り組むべき
課題を設定するステップ

ステップ❸ 仮説を立てる

価値のデザインを集約し、ねらいを明らかにして、
カタチのデザインにつなぐステップ

ステップ❹ 自作して試してみる

手を動かしてプロトタイプを自作し、具現化してみて、
効果や問題点を見つけるステップ

ステップ❺ 結果を点検し、次へつなげる

結果が自分たちのねらいと合っていたか、
予想しなかった効果や問題はないかを点検し、共有して、
次のサイクルに活用できる知恵とするステップ

価値のデザイン

カタチのデザイン

5つのステップと「動機のデザイン」

このあと5つのステップに沿って、「動機のデザイン」の実際、その考え方や注意点をくわしく紹介していきたいと思います。これらの手法や考え方はどれも、現場の実務で試行錯誤する中から、私自身や共に仕事をしている仲間が抽出してきたものです。いずれも実践を通して体験から得た経験則で、中でも「小さな現場」での実感にフォーカスしています。

なお、ここで使っている「デザインの5つのステップ」の区切り方や呼び方は、一般的なデザインプロセスの論理を下敷きにしつつ、「動機のデザイン」という視点で伝わりやすいように、新たに設定しているものです。

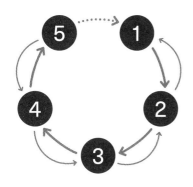

各ステップは均等なボリュームで進むとは限らない。行ったり来たりしたり、同時に重ねて進めたり、途中で止まってしまうこともある。しかし1〜5のステップが、意識しなくても必然的な流れとして発生することは多い。ステップ5までひととおりやりとげたら、2周目のサイクルにつながる

ステップ❶ 内外を観察する

5つのステップのうち、最初の2つは「価値のデザイン」に関わるものです。1つめは「内外を観察する」ステップです。このステップでの「動機のデザイン」の活動をご紹介する前に、前提となる具体的な取り組みのテーマに向けた「価値のデザイン」を進めるための活動について、おさえておきましょう。

あらためて、背景や状況を把握する

変化を生み出そうとしてはじまる、デザインの取り組み。小さな現場では往々にして、手探りでの着手となります。「何かを変えたい」けれど、何からはじめてよいかわからない。

外部から来たデザイナーはもちろんのこと、パッケージなりPOPなりを「カッコよくしてください！」と意気込んでいる当事者も、よくよく問い直してみると本当の目的は何なのか、課題は、前提条件や活用できそうな資源は何なのか……はっきりとは見えていないことが多く、もやもやとした状況です。わかっていたつもりが、取り組むうち

に「実は違っていた」ということも、しょっちゅうです。

この段階でまず必要なのは、状況を把握し、深く理解するためのインプットです。足もとの状況をあらためて新鮮な目で観察したり、過去を振り返ったり、関連する情報を幅広く取り入れます。対象物に直接関連するものごとにとどまらず、ひとまわりもふたまわりも幅広く、多面的に視野を広げることが重要です。

文字にならないものも大事な情報

ここで最も効果的な方法は、観察です。具体的にはテーマに関わる現場の、現状の観察や関係者へのヒアリング、関わる人々の行動の観察などです。これらに準ずるものとして、アンケートやレビュー、コメント等から、相手（お客様、利用者、関係者など）の思いや感じ方を読みとる作業があります。さらにテーマのひとまわり外側で、関連情報や資料を収集し、把握しなければならない場合もあります。ヒントになりそうな、よその事例を含めた情報収集や観察も手がかりになります。

観察の対象は、人、モノ、場（環境）、資料など多岐にわたり、質と量のバランスを大事にします。ネットや印刷物の文字情報、数字やデータ、写真や図解、動画、サンプルなどの実物、現場や人の観察、そして取り組みに参加しているメンバーの体験など、文字にならないものまで、幅広い素材を集めます。きれいに整えたレポートなどは不要

71

で、簡単なメモや、スマートフォンで撮った写真や動画、チラシなどのほうが、むしろ実態をリアルに伝える力強いインプットになります。

こうした「取り組みのテーマに向けたデザイン活動」と同時に、同じ活動の中で、次に紹介するような「動機のデザイン」、つまりその場にいる人たちへの働きかけがはじまっています。

ステップ❶での動機のデザイン

自分の感性を使って内外を見つめ、感じとる「観察」

この最初のステップを、動機という視点で見たときに大事なのが、参加しているメンバー全員がそれぞれ「自分の心身と感性を使って観察する」ことです。モノや空間、体験だけでなく、データや専門家による情報も、メンバーそれぞれが「自分がそれをどう受けとり、どう感じるか」を意識する。そうすることで、観察した内容が、実感をともなったインプットになります。

自分の外にある情報と同時に、自分の内面も観察するのです。ここで「自分の感じ方」を意識することが、主体的に「自分を使う」練習の第一歩になります。

【1】現場の当事者、それぞれのアンテナを大事に

以前、私はこのステップを、一般的な呼び方で「調査」や「情報収集」と言っていました。しかし今はなるべく「観察」と言うようにしています。

客観的な情報を集める「調査」なら、専門家に任せるべきだとか、結果のレポートを読めばよいと思われがちです。有能な専門家のほうが効率よく、精度の高い仕事ができる。だから素人の自分が関わる意味がない、時間の無駄、と考えてしまうのです。

専門家の分析にも意味はありますが、それがすべてではありません。特に動機のデザインの観点では、収集したナマの情報や素材に、その現場の当事者が直接触れ、読みとり、感じとることが大事です。専門家の分析もまたひとつの素材であり、そこから何を読みとるか（どんな可能性を見いだすか）は、人によって異なります。

状況をよく知る当事者ならではの気づきや洞察には、大きな意味があります。手さぐりだとしても「何とかしなければ」と切実に感じている人にしか見つけられないことが多いと、私自身も感じてきました。

【2】一人ひとりが課題と出会い、自分を使った関わり方を見つける

「観察」では、一人ひとりが自分の視点を持って、対象を注意深く見て、感じ、考えて、自分なりのつかみ方で把握することに意義があります。具体的なものごとはもちろん、データにも同じ「観察」の姿勢で向き合います。実際の現場では私は、参加している当事者の方々がそうした見方をできるように、促していきます。

たとえばお店のサービスを見直したい場合。地域の人口や、近くのまちからお店までの距離、ルートを調べ、それを地図上に描き込んでいく作業を、当事者のメンバーといっしょに行います。普段からお客様と接している現場の人たちの視点で、お客様から見たときの距離感や来店しやすさなどが、リアリティを持ってイメージされ、課題の発見につながります。

人口や距離は、誰が見ても変わらない客観的なデータです。しかし当事者がみずから実感することで、その意味がくっきりと立ち上がってきます。それによって後のステップでの、課題の切実さの重みづけ、それを解決するアイデア、取るべき行動の判断が、大きく変わってくるのです。このとき、私を含めた外部専門家が手際よく「用意しておきました」と調査結果をとくいげに見せたりしたのでは、当事者にとって貴重なインプットの機会が失われてしまいます。

めざしているのは、みんながそれぞれ自分自身の見方を発見し、それぞれに「どんな関わり方ができるか」を見つけてもらうことです。同時に、自分の感性を使ってインプットに触れ、実感することが、テーマへの主体的な関わり方を促し、動機を刺激します。

これは単なる作業ではなく、より深い「当事者一人ひとりの、課題との出会い」をつくる糸口なのです。

次のページから、ステップ❶で「動機のデザイン」を実践していく上でのコツや動き方を、具体的に紹介していきます。

自分のセンサーを使って見つけよう

動機の
デザイン
実践
1

近年私は、最初の動きとなるこのステップが、特に大事だと感じています。当事者が自身の五感と感性を使ってものごとに触れ、存分に感じることは、この先へ向けての大きな一歩になるからです。そのために、当事者のみなさんに「自分のセンサーを使ってください」と語りかけ、働きかけます。

「自分のセンサーを使う」とは、観察しているものに触れたときに自分の内で起きる感覚や興味を意識し、目を向けるということです。目の前のものごとや資料など、「外」を観察すると同時に、自分がどう感じているかという「内」にも、観察のセンサーを向けてもらいます。

たとえば「ああ、自分はこれがきれいだと感じるんだな」といったところからでよいのです。このステップで、当事者が自分自身を観察して、自分の感じ方を自覚し、意識し、自分で認めてあげることが、ゆくゆくは「自分の考え」を使って、主体的に納得いく判断をしていく、大きな土台となります。

そのために外部専門家としては、参加している当事者から出てくる気づきに敏感になる必要があります。

いきなり「意見」が出てくるわけではありません。表情の変化、言葉遣いなどに表れる兆しを見落とさないように、注意深く見守り、本人も見過ごしてしまいがちな感覚を拾って、いっしょに共感するといった形で支えます。

料理に使っている野菜について、ひとつずつ手に取って説明してもらった。特徴や気に入っている点を語る中で、食材の魅力のポイントをあらためて発見していった（お好み焼き店／島根県）

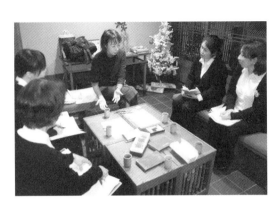

日ごろ接客する中での気づきを、新人からベテランまで全員に語ってもらう。一つひとつの発言のポイントを見つけ、コメントを返していく（和菓子製造販売／島根県）

動機の
デザイン
実践
2

正解はひとつじゃない！
一人ひとりの感じ方が貴重

現場の当事者は多くの場合、自分の外側のどこかに「正解」があると思い込んでしまっています。これが、自分が関わろうが関わるまいが結果は変わらないという考え方につながり、ものごとを自分から遠ざけてしまうのではないでしょうか。

同じデータや事実を前にしても、それに対する感じ方や注目点は一人ひとり異なり、そのどれもが正しく、唯一の正解はありません。

自分の外に正解を求めるのではなく、「自分の感じていること」に目を向けられるように目配りし、サポートするのが、専門家の役割だと思っています。参加しているメンバーから出てくる一つひとつの小さな発言や反応の中に、その人ならで

はの声を探し、見落とさずに反応を返していくことが第一歩です。

たとえば複数のメンバーがいる場で専門家は、一つひとつの気づきや意見に順位をつけることなく、ときに「わあ！それ、面白いですね！」と驚嘆しながら、ポイントとなる部分や特徴ある着眼点を見つけ出していきます。単に感心したりあいづちを打つだけでなく、ポイントをつかみ直し、言い換えたり強調して返すことで、本人の意識がくっきりと鮮明になっていきます。

これを全員に対して行うことで、一人ひとりの感じ方がそれぞれに有意義であることを、その場にいる全員が納得し、実感できるようになっていきます。

来店者の立場になって、到着までの道のりを、支援者や専門家といっしょに経営者がみずから歩いてみる。旅で来た人、はじめて来た人の視点も想像しながら（造り酒屋／奈良県）

動機の
デザイン
実践
3
その場に「身を投じて」観察し、自分の感じ方を味わう

「身を投じる」観察とは、たとえばお店のサービスを考えたい場合に、他店など近い例を探して、サービスを受ける「お客様」として、実地でお金を払ってひととおりを体験することです。

これを「事例のリサーチ」と言ってしまうと、せっかく現地に行ったのに、パッケージを集めたり、ディスプレイの写真を撮ったり、話題に上った対象物だけをひたすら集めて、肝心の「来店者としての自然な気持ち」を味わっていない、ということが起きます。まじめな人ほど仕

事モードに切り換えてしまい、体験の中で生まれる個人としての感覚をシャットアウトしてしまうことがあります。これではせっかくの「観察」なのに、収穫は半減です。

利用者の立場になって、自然な流れの中で、お店にたどりつくまでを、そして店内の空間や店員とのやりとりを、身をもって体験しながら、素の自分で観察します。同時にそのとき、自分の感じていることをよく観察します。この経験が、この先のステップで主体的に考える際の「自分のモノサシ」として役に立ちます。

動機のデザイン 実践 4

何がうれしかった？ がっかりした？ 感覚のモノサシを育てる

たとえばお客様に何を伝えるべきかを考えていて、立ち往生してしまったとき。「うちのお客様は」「いまどきの若者は」といった思い込みにはまってしまったり、抽象的でぼんやりした考えのまま停滞するくらいなら、当事者が自分自身の体験から、「自分はどんなことがうれしかったか」を具体的にディテールまで思い出し、これを手がかりに進めることが有効です。鮮明な感覚をともなった「自分基準のモノサシ」が、頼れる出発点になるのです。

自分のモノサシをしっかりと使ってみることで、自分と他人との感じ方の違いに目が向き、他人の感じ方を思い描くこともできるようになっていきます。

観察しながら自分の感覚の振れ方を意識していくと、自分にとって何が、どのくらい、うれしいのかうれしくないのか、徐々に自分なりの「感じ方のモノサシ」が見えてきます。

自分のモノサシがしっかり意識できたら、それを土台に他の人の感じ方へと、想像力で補いながらモノサシを延ばしてみます。

新商品を考えるようなとき、市場調査などのデータから仮想の「お客様像」を描いても、それだけで相手の感じ方をリアルに思い描くことは困難です。それよりもまず、自分の身体と心を使って体験し、細部までしみじみと味わうことで、それを出発点に、実際のお客様の体験に迫ることができます。

自分たちの何をアピールすべきか悩んでいた町工場。まず「自分が取引先の工場からどんなサービスや対応を受けたらうれしいか」を、製造担当の全員が実感をもとに書き出した（機械工作業／京都府）

動機の
デザイン
実践
5

自分の内にある気づきを口に出すのは、怖いもの

多くの人は、自分が内心で感じたことがあっても、なかなかそれを外に出すことができません。「こんな当たり前のこと、言っても役に立たないよね?」「取るに足らないことを言うのは恥ずかしい」と、最初から自分の内で否定し、かき消してしまうのです。

これでは「自分を使う」ための第一歩が踏み出せません。

複数の人が参加する場で「何か感じましたか」と言われて、すぐに手をあげられる人は少ないでしょう。

そこで外から来た専門家としては、「だれでも自分なりに答えられる問い」を、そこにいるメンバー全員に投げかけます。たとえば地図を広げて、「まちの人はどこで買い物しま

り思ったりしていることがあって「観光客はどこで見かけますか?」「なぜ全員?」と尋ねてみます。

最初は「なぜ全員? ひとりが代表して答えればいいのに」と思っていても、いざ答えはじめると、まったく同じ答えはふたつとありません。各人の興味関心、着眼点や行動範囲が違うからです。互いに驚いたり感心したり、いつの間にかやりとりが楽しくなってきます。

「ここでも、こんなことがあったよ!」と、メンバーが次々と自分の中にあった情報を出していくと、「そこいいよね」「知らなかった」と、お互いの反応が緊張をほどき、自然と次々に思いや気づきが出てきます。こんなところから「自分を使う」ことがはじまるのです。

すか?」「観光客はどこで見かけますか?」と尋ねてみます。

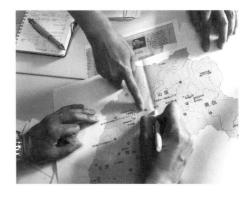

最初は「誰でも自分なりに答えられる問い」を投げかけると、一人ひとりが違う答えを持っていることがわかる。そのやりとりを楽しむ経験が、「自分を使う」第一歩になる

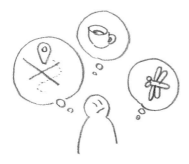

現状を共有し、課題を設定する

2つめのステップでも、引き続き価値のデザインに取り組みます。観察で得られたインプットを、共に取り組むメンバー間で共有するステップです。共有し、整理し、課題を見つけ出し、ポイントを絞り込んでいきます。課題を考えることは、その先で提供するべき（カタチとして具現化するべき）価値を考えていくことでもあります。

「現状を共有する」作業と「課題を設定する」作業は、別々のステップとして分けることもできますが、小さな現場ではほとんどの場合、同時に進みます。実際には現状を共有して語り合いながら整理する中で、埋もれていた課題が自然と浮上してきます。同時に行うことで、2つがしっかり結びつくというメリットもあります。ただし進行役としては、性質の異なる2つの活動があることを意識しておく必要があります。

自分の持っている資源を知り、相手の特性を知る

「現状共有」では、ステップ❶で集めた文字、数字、写真、動画、実物、体験などのインプット、また、それに対して自分を含むメンバーが行った読みとりや、感想、気づ

いたことや感じたことを共有し、それをもとに、もやもやしていた現状を整理し、体系的に理解していきます。

このとき、整理しながら多面的に見ていくためによく用いるのが、事業や活動の当事者である「自分たちのこと」と、お客様や対象者など「相手のこと」の2つの視点です。

これが、自分たちの持てる資源を活かして相手に「価値」を提供するための、筋道を見つける出発点となります。

● 自分たちのこと＝持てる資源

自分たちの持っているもの、使えるものは何か、必要なもの、足りないものは何か。人、技術、予算、時間、環境、素材、文化、歴史、物語、ネットワークなど。それらを活かして、達成したいこと、ありたい姿は何か。

● 相手のこと＝市場、対象者、関係者など

お客様をはじめ、さまざまな関係者との接点はどうなっているか。彼らの行動や望み、関心事、とりまく状況はどうか。その中の誰に、どう感じてもらい、受けとってもらいたいのか。

価値の提供へ向けて、道筋を探る作業

このような項目を手がかりに、まず集めた情報をざっと分類し、近いものをグループにまとめます[※]。さらにグループを動かしたり再編したりしながら、共通点をくくるキーワードや短文を考え、見出しをつけて、隠れた関係性を解読していきます。

自分たちについては、使える資源も足りない点もありのままに現状を受けとめ、取り組むメンバーで共有することが出発点です。その上で、伝えたい価値を相手に意図通りに伝え、響かせることができるか、足りない点、伸びしろのある点はどこか。整理を進めるうちに「課題」が浮かび上がってきます。

この作業をする中で、現状の把握と同時に、自分たちが持っているもの、つくり出すことのできるもの、伝えることで相手に喜んでもらえそうなもの……すなわち「価値の種」が徐々に見えてきます。

※グループにまとめる
カードやフセンに書き出した情報を並べ、似たものを寄せてグループをつくることで、視点を明確化したりキーワードを導いたりする手法は広く行われる。本書では言葉やメモに限らず、サンプルや商品実物なども同様に扱う。

異なる視点で多面的に把握し、課題を洗い出す

さて今度は、同じステップ❷を「動機のデザイン」として見ていきます。まず、インプットを取り組みのメンバーと共有するときに、「自分の感じたこと」とあわせて紹介することがポイントです。互いの受けとり方や着目点の違いに驚きながら、事実と、そこから自分が感じたことを共有し、語り合う。その中から自然と、取り組むべき課題は何なのか、ひいては提供する価値の可能性はどこにありそうか、が浮上してきます。それぞれの「自分」に根ざした、ささやかだけれど実感のある視点が、「価値のデザイン」を力強く支える「動機」になります。

【1】お互いの感じ方を聞くことで、多面的な理解が生まれる

ステップ❷の前半は、現状の共有です。単に把握するだけでなく、みんなで「共有」することが大事です。「みんな」とは、現場の仲間、関係者、そしてデザイナーなどの専門家を含めた、取り組みを共に進めるメンバーです。

ステップ❶の「観察」で、事実やものごとなど「外部の観察」と同時に、自分がどう感じたかに目を向ける「内側の観察（自己観察）」が大事だと述べました。ステップ❷でも、集めた事実と共に「それを自分がどう感じたか」まで含めて持ち寄り、共有します。これによって、状況を多面的にとらえることができます。

具体的には集めた資料や現物、撮影した写真などに、それぞれ自分なりの読みとり、意味づけ、見解、注目した理由などを添えて、互いに披露します。

人は無意識のうちに、自分の見方が当然だと思い込んでいます。しかし、すぐ隣にいるメンバーは、着眼点も感想も自分とは違う。このあたりまえのことに気づきます。この気づきが、なかなかあなどりがたく、見つけてきたものごとや見解を互いに披露する場では、いつも互いに大きな驚きが生まれます。

このとき注意したいのが、一人ひとりの見聞きしたことや感じたことを、ありのままに持ち寄り、伝え合うことです。バラバラのままがよく、無理に横並びに揃えたり、意見を集約することは禁物です。

違いがあること自体が、豊かな展開につながる貴重な資産です。一人ひとりが違うから、とらえかたが多面的になり、プロジェクトをとりまく状況や構造を、ひとまわり大きな視座から理解できるようになります。このためにも、ひとつ前のステップで一人ひとりが「自分の感性」を使って、それぞれの視点を出すことが大事なのです。「動機の

デザイン」が、「価値」と「カタチ」の、本題のデザインに厚みと力を与えるポイントのひとつです。

【2】共有するそばから、課題と価値が見えてくる

ステップ❷の後半は「取り組むべき課題の設定」です。課題は、問題点とは限りません。伸ばすべき可能性というポジティブな側面も、おおいにあります。

実際には、持ち寄った情報と人それぞれの見方を共有するうち、自然と「自分は気にとめていなかった、こんなことを喜ぶ人がいるのか！」「それなら、こんなこともできるかも」と、新たな可能性が見えてきます。ワークショップなどで共有を進めるそばから、価値の原石とでも言うべきものが次々と出てきます。頭もエネルギーも使いますが、やればやっただけの成果が出てくるステップです。

たとえば「自分だけが感じる、ささいなこと」と思っていたのに、口にしてみたら、共感の声やあいづちが返ってきた。そうやって思いが重なり、声が集まると、うすうす感じつつも埋もれていた「価値」がくっきりと見えてきます。あいまいだった着眼点が、共に作業することで浮き彫りになり、意識して扱えるようになってきます。

たとえば「素朴な手づくり感って、安心感があって、愛着を持てるよね」とか「クールな空間の、きりっと背筋が伸びる感じがうれしいのかも」といった、微妙な価値の

チューニングも、参加メンバーがそれぞれ自分のナマの感性を素直に出し合い、共有するからこそ可能になるのです。

ここで大事にしたいのは、ささやかなことを見逃さずに食らいついていく感覚です。

専門家の私もメンバーのひとりとして参加しながら、みんなの言葉に耳をすまし、雰囲気に目を凝らして、小さなきっかけを見落とさないように注意します。ここで、一見さやかに思われる「小さな」価値を、実感を持って見つめ、とらえることが、後々効いてきます。逆に、文化や社会といった「大きな」見出しのついた話題は、一見立派でも抽象的で、結局は誰も自分ごとにできない、着地できない議論に陥りがちなので注意がいります。

動機の
デザイン
実践
1

違う視点で、
いっしょに共有するのがいい

「現状を共有し、課題を設定する」ステップは、プロジェクトに関わる多様なメンバーが集まって、いっしょに行うことが大事です。

まず、ひとつ前のステップで観察したことや集めた情報を、互いに共有します。そのとき、同時に自分の気づきや意見もいっしょに共有します。聞くほうも、それに対して自分の気づきを投げかけます。こうして互いの気づきを重ね合わせる中で、多面的に理解が深まります。

そこから埋もれていた課題がどんどん見えてきて、メモが追いつかないほど加速度的に作業が進みます。異なる視点から吟味することで、課

題それぞれの重要度や緊急度、実現性も見えてきます。これはひとりでやろうとしても、なかなかできないことです。

ただ情報を披露するのではなく「自分の気づきを話しながら」見せ合うのがポイントです。同じ情報に着目しても、それに目をつけた理由は人により異なります。「同じ情報だから」と誰かが代表して話したのでは、意味がありません。いっしょに仕事をしている仲間でも、「私はこう感じるよ」「こう見えてるよ」と素直に出し合う機会は貴重で、「そんなふうに見てたのか！」と互いに驚き合う場面にもよく遭遇します。

さまざまな立場のメンバーが、日頃から気になっている点を写真に撮って持ち寄り、それぞれの気づきを出し合う中で、「そんな視点もあったのか」と驚きが生まれる（観光・まちづくり／京都府）

知らなかった、仲間の「得意」が見えてくる

「現状の共有」で個人の視点を共有することには、もうひとつ利点があります。取り組むチームの誰が何にくわしく、何が得意なのか、何に対して感度が高いのか、どんなネットワークを持っているのか……それぞれの個性やポテンシャルをお互いに知る、よい機会になるのです。取り組みの中で、誰がどの役割を担い、どんな力を発揮してもらうとよいか、お互いの力をよりよく活かす、コラボレーションの可能性を探るチャンスなのです。

「得意なこと」は、職域や職能に関わるものとは限りません。地元情報にくわしい、人に会って話をする

のが好き、フットワーク軽く動けるなど、一つひとつが大きな推進力になり得ます。

実際、これを機に「では次までに、○○さんが現地の話を聞いてきてくれますね」「材料の調達は△△さんですね」と、互いの動き方が自然に決まっていくことが多いのです。

期間限定で参加しているデザイナーもまた、チームの一員です。だから、これはデザイナーの効果的な「使い方」を見つけてもらうチャンスでもあります。専門家や外部の人を含めたチームメンバーの関係づくり、「チームビルディング」の機会でもあるのです。

素材に目が利く、加工が得意、現場に足を運べる、お客様とのコミュニケーションが得意など、各人の「得意」から、それぞれが自然と役割を担っていった（異業種の有志の会／奈良県）

地域文化を守ろう!

この地元野菜、実はシーズン終わりのほうがおいしいんだけどな……

立派なかけ声よりも、実感に根ざしたささいなひとことから、場が動き、具体的な取り組みが進むことは多い

動機のデザイン実践 3

ささいな意見を、言ってください!

具体性に欠ける正論、あるいは企業理念や事業方針などの「公式見解」です。正論や公式見解も大事ですが、共創のためのインプットにはなりません。個人の本当の気持ちや、実感に根ざした視点がなくては、ここでは役に立たないのです。

たとえば、まちを活性化したい。そのために「わがまちの文化資源を活用すべき」と立派な発言が出ても、それはゴールにはなりません。進行役としては「炎天下を歩いて来るのがたいへんそう」とか「せっかく来たのにお昼はコンビニ弁当食べてるね」など、実感からの気づきを粘り強く聞き出していきます。こうしたささいな意見から、ものごとが動きだすことは、実際に多いのです。

共有の場面で、最初「自分の意見」を言わない、言えない人は少なくありません。自分たちの事業計画や、自分たちの暮らすまちを考える、その当事者なのに発言しない、発言しても「自分の意見」を言わないのです。それは遠慮や躊躇だけでなく、まるで「正しい、立派な意見」しか言ってはいけないと思って、自分の意見を封印しているかのようです。

この思い込みをほどくのが、進行役の大きな役割です。そのために「自分が主語ならどうなりますか?」と尋ねたり、「しょうもない話でいいから」と言ったり、口火を切る人がいたら面白がって応援します。自分の意見のかわりによく出てくるのが、当たりさわりのない所見や、

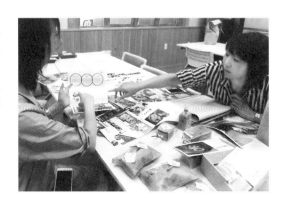

テーマである加工食品だけでなく、食材、販売用POPなど関連するモノをどんどん広げ、データも紙に出力して並べた。全体を見渡せて、全員が指さし、さわり、動かせるように（食品加工販売／京都府）

動機の
デザイン
実践
4

見て、触って、目の前で動かす

現状を共有し課題を設定する場面で特に重視しているのが、その場にいる全員の目の前で、できるだけ目に見え、手でさわれる形で共有することです。商品などの現物が用意できれば、なるべくたくさん並べます。

ワークショップなどで私が進行役をつとめるときに、いつも意識していることです。

現場の当事者も、デザイナーなど外部の人も、お互いに持ち寄ったモノや情報を披露しながら、自分の気づきをフセンに書き出し、壁やモノに貼ったり、テーブルに広げたりして整理していきます。パソコンの中の情報も、紙に出力して広げます。広い場所で全体を眺め、思うこと

を口に出しながら、目の前で書き込んだフセンを動かす。モノも動かし、並べ、グループに分ける。実物を見たりさわったりしながら、互いに確認する中で、概念的な思い込みがやすやすとほどけていきます。そして「これとこれは、実は似ているね」「ここにこんなカテゴリーがあったんだ！」と、気づいていなかった関係性が見えてきます。

身体を使うことで思考が活性化され、目で見、耳で聞き、手で動かし、指さして確認することで、判断の精度が上がります。五感を使って共に考えることで、ひとりでパソコンに向かって考えるよりも、はるかにダイナミックに思考が広がります。

動機の
デザイン
実践
5

ラクガキしよう、図にしてみよう

あいまいなものごとをつかみ、整理し、他者と共有していくには、言葉だけでは不十分なことがあります。同じ言葉を使っても、想起することは人それぞれ違うからです。特に「価値を探る」などというデリケートな作業では、言葉だけでは自分でも表現しきれず、思考が止まってしまうこともあります。

現物や紙に出力した資料といった「モノ」の助けを借りる他に、もうひとつ有力な方法が「ラクガキする、図にする」ことです。

言葉だけでは、AかBの二者択一に見えて立ち往生していたのが、その場で数本の線を引いた手描きの

図にあてはめてみると、「なんだ、Aはこのゾーンの商品で、Bはそっちだから、両方あっていいんだね」と解決することもあります。それまで何時間も議論がかみ合わなかったのに、図に描いてみれば一瞬で全員が納得できる、ということも少なくないのです。

そして、図を使って「このへん」と指さすだけで、複雑な可能性や要因の広がりの中で、簡単に意図する「ねらい」を浮き立たせ、互いに認識をぴたっと合わせられます。「言葉」にはなかなかできない芸当です。画力はまったく必要なく、走り描きでよいのです。

現在のお客様について聞きとっているとき、「どんな人」の話をしているかの理解がずれてしまうことは多い。その場で図を描いて「ここの人たちのことですか?」と指さして確認するだけで、認識のずれは解消する

動機のデザイン実践 6 他人がいることで、「鳥の目」「虫の目」で考えられる

「小さな現場」であっても、取り組みに参加する当事者がひとりだけという状況は、できるだけ避けるようにしています。ものごとを検討するとき、接近して子細に見る「虫の目」と、離れて全体を俯瞰する「鳥の目」の両方が必要だと言われます。視点の異なる複数のメンバーがいれば、これが自然と行えるからです。

自分でも何が気になったのかわからない。その「何か」に、他のメンバーのふとした言葉から気づくことがあります。情報はときに、持ってきた本人にとっては身近すぎて解釈しづらかったり、思い入れがありすぎて焦点を絞れなかったりします。離れた視点から、背景を含めた大きな構図がよく見えることもありま

す。一人ひとりの意思と視点があるからこそ、得られる効果です。

複数の話題について、複数の視点からこれを繰り返すことで、全体として高い次元の気づきにつながりはないからと今まで呼ばれていなかった他部署の人に、あえて参加してもらうこともあります。

また、この作業をするうちに、自分の視点を他人に役立ててもらう力が、自然と鍛えられます。仲間と共に、デザインプロジェクトの核となる「価値」を真剣に探すうちに、現場の当事者がいつのまにか「自分を使い、使われる力」をのびのびと発揮するようになっていくプロセスは、「動機のデザイン」の真骨頂です。

お弁当の企画に、中心となる飲食の担当者だけでなく、林業・製材業の担当者が加わったことで、独自ブランドとしてアピールしたい魅力が立体的に見えてきた（林業・飲食業／京都府）

仮説を立てる

5つのステップのうち、3つめは「仮説を立てる」作業です。「価値のデザイン」を「カタチのデザイン」へとつなぐ、重要なステップです。取り組み全体の中で、インプットからアウトプットへ切り替えるステップでもあります。

課題を絞り込む

直前のステップ❷では、多くの場合「課題」がひとつではなく複数出てきます。ステップ❸ではまず、その中から「今、自分たちが最初に取り組むべき課題はどれか」を絞り込みます。

ここでは数ある課題を見渡して、その中から「動かせそうで、効果の高い」ものを探します。今、自分たちの持っている力(人数、時間、予算、体制など)で、取り組むことのできる課題。かつ、小さくても重要な、本質的な変化へとつながる、波及効果のありそうな課題を選びます。逆に、重要でも今は歯が立ちそうにない課題や、手をつけやすくても成果があまり魅力的と思えない課題は、外します。

これは、パズルを解く鍵となるピースを探すような作業です。そして課題と背中合わせに、価値の原石があります。課題の選択は、自分たちがどんな価値をどのように発揮したいかの選択でもあります。

課題への取り組みから具現化に至るプラン＝仮説を立てる

次に、選ばれた課題に対して、具体的な取り組み方のプランを考えます。めざす価値を意識しながら、それをどんな姿として具現化したいか、そこに至る筋道を組み立てる。

これが仮説を立てる作業です。

デザインで言う「仮説」は、抽象的な論理や概念ではなく、実践のための提案です。

たとえば商品開発なら、「こんなねらいで、こんな商品をつくれば、こんな人が、このように喜んでくれるのではないか」とつぶさに思い描いて、筋道をもって世に問うための、具体的なプランづくりです。この「筋道をもったプラン」が仮説です。

「世に問う」とは言い得て妙で、「仮説」は問いかけなのです。その後のステップで、この仮説を軸にして商品やサービスをつくり、世に出していきます。出してから「問いかけ」に対して返ってくる答え、つまり反応を見て、手直しを加え、よりよくしていく作業が、その後に続きます。

世の中への問いかけ、仮説のポイント

左は仮説を立てる際の、主なポイントの例です。この段階ですべてを決める必要はありませんが、めざす価値の発揮へ向けた、大きな方向性を明確にしておきます。

つくろうとしている商品／サービスは……

● 誰が、どんなとき、どのように利用して、何が、どう、うれしいのか
● その相手に、どのように届けるのか
● どんな価値を伝えるのか、その価値の核心は何なのか
● 何を素材、材料、コンテンツとするのか
● どうやって実際につくり上げ、実現するのか

これらによって、取り組みの「ねらい」が定まります。「価値」から「カタチ」へと筋を通すためには、ねらいを明確にすることが欠かせません。

5つのステップの中でも、仮説を立てるステップは特に思考のジャンプが必要で、多様な発想が求められます。そのためによく行うのが、複数のメンバーで案を出し合い、検討する「アイデアワークショップ」です。

ステップ❸での動機のデザイン

自分たちが意志と実感を持って動かせる仮説を立てる

「価値とカタチのデザイン」の流れの中で、このステップでは「価値」を「カタチ」につなぐ、この先の軸となる仮説を立てる、と言いました。

「動機のデザイン」の視点で見ると、ここで特に重要なことは2つあります。1つは、今、自分たちが取り組むのに合った、「適切な小ささの課題」を選ぶこと。そしてもう1つは、発散的にアイデアを考える共創と、一人ひとりがじっくり考えて自分のものとする収束的な思考とを、何度か行き来することによって、関わる人がそれぞれ、自分の意志を込めた仮説にしていくことです。

【1】 意志を持って、先へ向けた筋道を描く

私は以前このステップを「企画・提案」と呼んでいましたが、「動機のデザイン」の視点を重視して「仮説を立てる」と改めました。動機という視点では、企画の内容そのもの以上に、自分たちで方針を選び、筋道を描いて「これでいきましょう」と決めるこ

と、つまり「立てる」行為に大きな意味があると考えたからです。実際のワークショップなどでは、立てた仮説を太いサインペンで書くなどの方法で、あらためて表明し、共有します。これがこの先、現場の当事者がデザインの取り組みを「自分ごと」として実践していく上での、大きな軸になります。

当事者が自分たちの意図を意識して、数ある中から課題を選び、発揮したい価値と、それが実現したゴールをイメージする。仮でよいので、自分たちのねらいと、そこへ向けた筋道を明らかにして、共有する。大事なのは何か。何が目的で何が手段なのか。実行可能な方策はどれか。それはなぜか。

仮説ですから、当たり外れはあります。それでも、めざす価値とそこへ向けた筋道を、当事者がみずから選び、選んだ理由と思惑をはっきりさせ、共に取り組むメンバーの間で共有しておくことが大事です。そうすることで、この仮説が、先のステップで行き詰まったときに、いつでも戻ってきて考え直せる原点となるからです。

【2】 ハードルを下げて、まずは動きはじめる

実際に取り組みを進める中で、このステップでいつも私が気をつけていることがあります。それは仮説があくまで「仮」であることを、取り組みのメンバーみんなが互いに

認め、受け入れることです。

特にはじめて取り組むメンバーたちは、失敗しないように用心深くなりすぎたり、時間をかけて熟慮したくなりがちです。しかし、ここで恐れるべきは失敗よりも、正解を求めて硬直化したり、動きが停滞したりすることです。そこで進行役としては、みんなが互いに「絶対の正解はない」という認識を共有できているか、一人ひとりに目配りをします。

やったことのない、できるかどうかもわからない一歩を踏み出すのは、誰でも怖いものです。でも動きはじめてみなければ、感触をつかむことはできません。だからこそ、とにかく動きはじめるためには、「適度な小ささ」の課題を選ぶことが大事です。小さければ失敗したときのダメージが小さく、すぐにやり直せるという意味でも、踏み出すハードルが低くなるはずです。

動機の
デザイン
実践
1

まずは完走できそうな 「小ささ」を選ぶ

課題の選び方で大事なのは、歯の立たない難題ではなく、自分たちで動かせて、かつ、わかりやすい効果が見込めるものを選ぶことです。うまく進んだ取り組みを後から振り返ると、適切なスケールの課題設定が鍵になっていたと感じます。

アイデアワークショップなど大人数がいる場では、理想を求める気持ちもあって、見栄えのよい、大きい課題が魅力的に見えがちです。ところがいざ実際に着手しようとすると、大きすぎてどこから手をつけたものか迷う、最後までやり切れない、効果が出るまでに時間がかかりすぎる……その結果、計画倒れに終わってしまうことも少なくありません。

そして計画倒れの経験は、関わったメンバーの動機が失われてしまうことにつながります。

これを避けるために、自分たちが最初に取り組むのに適切な規模であること、自分たちの力で動きそうなイメージが持てることに焦点を絞って、課題を選んでもらうように促しています。

目標を高く持つことは大事です。しかし実現するためには、数ある大小の課題のうち、まず「今、自分が」取り組むべきはどれなのか、意識的に絞ります。適度に小さく、関わる一人ひとりが「自分の動き方」を、具体的にイメージできるように進めることが大事なのです。

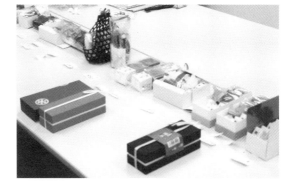

新しいお菓子をゼロから企画するのではなく「今ある商品を組み合わせ、パッケージや価格を変えることで売れる商品をつくれるのでは」という仮説を立てた。想定するお客様が購入しやすい価格帯や持ち帰りやすい大きさのセットを考案（和菓子製造販売／島根県）

動機のデザイン視点からの、アイデアワークショップのポイント

- ■ **アイデアは数をたくさん出す** 質は後からついてくる
- ■ **他人のアイデアを否定しない** いったんすべてを受け入れる
- ■ **思いつき歓迎** 完成度を気にしない
- ■ **相乗り歓迎** 他人のアイデアに乗っかる
- ■ **アレンジ歓迎** 他人のアイデアをアレンジしてよい
- ■ **違いを歓迎** 優劣よりも多様性が大事

アイデアワークショップには、上の他にもいろいろな流儀があり、
ルールやコツが公開されている

動機の
デザイン
実践
2

互いの発想に乗っかり合う、アイデアワークショップ

複数人でアイデアをどんどん出していく「アイデアワークショップ」は、私もよく行う活動です。

ここでは誰かが出したアイデアをきっかけに、互いに刺激を与え合い、その場にいるみんなで発想します。

思いつくそばから出したアイデアを、他の人が別の角度から拾ってくれたり、新たな発想でふくらませてくれたり。

発想が次々と連鎖して大きな渦が生まれ、参加者の動機が大いに刺激されます。共創ならではの密度の高い時間は、体験したメンバーが後から思い返して「またやりたい」と言

うほどです。

漫然と「みんなでアイデアを考える」場としてはじめてしまうと、期待外れに終わってしまったり、ひとりで集中して考えた方がよかった、ということもあります。波に乗ったワークショップでは、このメンバー、このタイミングでなければありえなかったと思えるようなアイデアが次々と生まれ、大きな手応えがあります。

それには、こうした状況を生み出す「実践のポイント」があり、慣れないうちは難しいものもあるので、進行役として特に意識して声をかけ、サポートしていきます。

誰かのアイデアの上に、自分のアイデアを重ねる。自分でゴールできなくとも、誰かが目をつけ、拾ってくれて、アイデアが形になる。この面白さに気づくのもワークショップならでは

動機の
デザイン
実践
3

自分の「本気のアイデア」が、みんなに使われることを楽しもう

個人が考えてきたアイデアも、ワークショップの場では共有の素材となり、みんなでそれを使い、変形させ、解体し、組み直します。

誰かが本気で出したアイデアに対して、意見したり手を加えたりするのは、慣れないとお互いに抵抗を覚えがちです。発案者に遠慮して意見を言えなかったり、逆に自分のアイデアに意見されて傷つき、「本気で自分を使った」アイデア出しを避けてしまうこともあります。

これではせっかくの共創の機会を生かせません。誰が出したアイデアでも、ここではすべて共有の素材で、誰でも自由に加工してよいということを、互いに了解し、体験して慣れてもらう必要があります。他人の本

気のアイデアに、互いに出し合った発想を加えて、すっかりつくり変えたってよいのです。それを全員で活発に、楽しんで行える状況をつくるのが、進行役の役目です。

アイデア出しが一巡した後「出てきたアイデア全部が素材です」「どのアイデアにでも、遠慮なく乗っかって発想してください」と促すこともあります。アイデアを互いに使い、使われる面白さがわかってくると、自分でゴールできなくとも「ゴールにつながるパスを出せた」ことが、自分でゴールできなくとも「ゴールにつながるパスを出せた」ことが、楽しくなってきます。「もとにしたアイデアの番号を言ってから、自分のアイデアを披露してください」といった形で、「パス」にスポットを当てることもあります。

現場で発想！

私は現場に出向いて、そこで当事者と共に課題を整理したり、アイデア出しを行うことがよくあります。

そしてそのたびに、「現場」の豊かさに助けられ、ぐん、と発想が広がる効果を実感します。

お店の店頭や作業場、あるいは厨房、資材倉庫などにお邪魔することもあります。そこにあるものすべてがデザインの取り組みに活かせる資源であり、発想の源になります。外部デザイナーの目から見ればその情報量は膨大で、現地までの道のりや立地、周囲の環境も含めて、豊かなインプットになります。

当事者も自分のホームグラウンドでリラックスしていますから、距離も、少なくないのです。

現物を見せて説明してもらえたり、「あれはどうやって使うんですか？」と、会議室では聞けないこともどんどん聞けます。当事者にとっては見慣れたものに、外部デザイナーが意外な使い方を思いつくのを見て「それならあれも使えるんじゃないか」と、当事者本人の発想がふくらむこともあります。

さらに「動機のデザイン」の面でうれしい効果もあります。家族や出入りのおなじみさんがひょっこり現れて情報や意見をくれたりして、いつのまにやら援軍が増えていることを縮めやすい効果もあります。話をしていても「たとえばこれはね」と

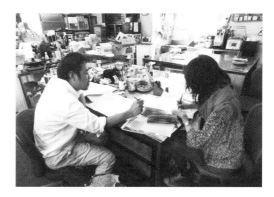

当事者の現場、厨房でアイデア出し。そこにある食材や道具をながめたり、盛り付けてみたり、デザインのヒントが山ほどある。家族経営だと、大将以外のご家族もいつしか味見やアイデア出しに加わる（料亭・仕出し／京都府）

動機の
デザイン
実践
5

ひるがえって「自分は本当にそれがいいのか?」

互いのアイデアを使って考える共創の場面では、ワークショップ特有の熱気もあり、議論も思い入れも盛り上がります。これはデザインに取り組むチームにとって貴重な共有体験ですが、その場の勢いの中で「自分の考え」が置き去りになってしまうことがあります。

全体の雰囲気に流されずに、一人ひとりが「自分は本当にこれがよいと思うのか」を吟味する時間を、進行役が意識して確保する必要があります。「このアイデアは、自分ひとりでも本当に採用したいと思えるか?」そして「自分がお客様だったら、お金を出しても買いたいか?」と、自問してみる時間をもうけるのです。いちばん厳しい、本気の評価

ができる方法です。

熱気を持ってダイナミックに、発散的に思考をふくらませる時間と、クールに収束的に判断する時間。この両方が大事です。「発散」では仲間のアイデアを借り、互いの力をバネにして飛躍する。「収束」では個人に立ち返り、そのアイデアの行く末までを「自分として」本気で考え、判断する。そして、再びそれを持ち寄って共有する。

収束の場面では特に、一人ひとりが自分の意思で判断することが大事です。そうでなければ「みんなでワークショップをした」ということだけがよりどころになり、先々「自分ごととして」主体的に取り組める人がいない状況になりかねません。

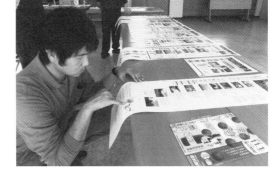

ワークショップの場では盛り上がったアイデアでも、個人で投票してもらうと意外と票が集まらないことがある。一人ひとりが「自分」に聞いてみる時間は大事

全員で発想するワークショップで出てきたアイデアは、勢いはあるが、あいまいな点も多い。次のワークショップまでの宿題として全員が持ち帰り、ひとりずつ自分の考えを書いてきてもらった（観光・まちづくり／京都府）

動機の
デザイン
実践
6

ひとりで考える時間を組み込んで計画する

ワークショップでは、参加者が質の高いアイデアを出しやすいように、進行役が進め方を計画して、あらかじめ環境や状況を用意します。

参加者がその場で考えるか、事前に考えてもらったものを持ち寄るかも、ワークショップを計画する中で、参加メンバーのそれまでの関わり方や慣れ、時間の制約、プロジェクト全体の進捗など、さまざまな要因から判断します。

たとえば先入観をなくしたいと

き、枠組みを離れたいときは、事前に何も考えずに来てもらい、その場で発想します。いったん出したアイデアを煮詰める段階では、持ち帰った宿題を、しっかり考えてきてもらいます。

ワークショップで出し合ったアイデアを土台に使って、全員に、個別に考えてきてもらうこともよくあります。この手順をはさむことで、全体としての質を効果的に高められると実感しています。

プロジェクトの初期に、実態を体験してみる。たとえば観光客が歩く道のりを、現場の当事者が身をもって歩いてみる。五感を存分に使って味わった体験が、プロジェクトが進んでからも「自分」を支える

「自分を使った観察」の体験が、自分を支える

共に取り組むメンバーがいることはうれしく心強いものですが、とき に「みんな」の一体感の中に、個人 としての「自分」の感覚が埋もれて しまうことがあります。

自分の考えで判断する時間が必要 だと言いましたが、実際にはそう簡 単なことではありません。「これは たしかに自分の考えだ」と思える思 考に立ち返るには、どうすればよい のでしょうか?

実はその土台となるのが、ステッ プ❶の「内外の観察」の中で「あの とき自分はたしかにこれが素敵だと 感じた」「面白いと思った」という、

自分の感性を使った、くっきりと鮮 やかな体験の記憶です。

場の勢いや熱気に流されそうに なっても、振り返れば、このときの 感覚はたしかに自分のものとして 残っているはずで、それが判断を支 えてくれます。「あのとき○○って 言ってませんでしたっけ?」と進行 役が声をかけ、一人ひとりの記憶を 呼び起こし、感覚を思い出せるよう に補助することもあります。イン プットのときに存分に五感を使い、 言葉にならない機微まで身をもって 味わった「自分を使った」経験が、 ここで生きてくるのです。

ステップ ❹ 自作して試してみる

ここからは「カタチのデザイン」に入ります。4つめのステップは、価値を具体的なカタチにした、プロトタイプをつくる作業です。

未来を形にして、体験してみる

いよいよ前のステップで立てた仮説をもとに、その商品やサービスが実現されたときに出現する「近未来の状況」を実際につくり出し、自分たちで体験してみます。これをプロトタイプと呼びます。形にしたモノだけでなく、なるべく周囲の状況まで想像できるようにすることが大事です。

製品やパッケージなら、紙切れや段ボールを使った簡単なものでも、3Dプリンタを用いた精巧なものでも、精度は問いません。アプリやシステムなら、簡単な4コマンガふうのスケッチから、端末上でさわって画面の遷移を試せるものまで。内装や店頭空間なら、実際の場所またはそれに近い環境に、実物大でしつらえてみる。無形のサービスなら、寸劇のように身ぶりと共に声を出して実演してみる。……どれもみな、立派な

110

プロトタイプです。

「身をもって試しては手直し」を繰り返す

プロトタイプをつくることによって、ここまで考えてくる途中経過ではときに抽象的な概念だった「取り組むべき課題」と「提供したい価値」が、目に見え、手でさわれる形になります。それをまず自分で使ってみて、身をもって体験し、感じてみる。さらに、共に取り組んでいる仲間や、お客様に近い人にも試してもらう。これがプロトタイプを使った実験です。

異なる感じ方、視点、立場の人たちに、さまざまに感じてもらい、気づいたことをもとに手直しを加えて、また形にしてみる。これを手早く、何度も繰り返し行うことで、商品やサービスをよりよいものに成長させていきます。

プロトタイプは「自作、実験、手直し」を何度も繰り返すことが前提です。したがって大事なのは、伝えたい価値がイメージできて試せる、ということであって、必ずしも「限りなく実物に近い模型」は必要ありません。モノとしての完成度や美しさよりも、試したいタイミングに間に合う（早く確認できる）ことのほうが大事です。身の回りのものを使って、まずとにかく形にする。実験してみて、結果を見てどんど

ん変えて、改良していく。つくったものの完成度が高すぎると変えづらくなってしまうこともありますが、これではプロトタイプとしては困ります。

自分たちが手を動かし、形にして、実感してみる

具現化したいイメージを形にしたプロトタイプがあれば、他人に見せて説明なしで伝わるかどうかの検証もできます。一方、アイデアを考えている側も、プロトタイプをつくることで思い込みが解消したり、発想を新たに展開できるメリットがあります。

誰もがそれぞれ、自分なりの感じ方で味わうことのできるプロトタイプは、「動機のデザイン」にも大きな力を発揮します。

【1】プロトタイプで空気が変わる、その瞬間の体験が自信に

いちばん簡単なプロトタイプづくりは、ワークショップなどの「その場で」、簡易で

よいので、とりあえず形にしてみることです。

目の前に形が現れたとたんに、居合わせたメンバーの空気が一瞬にしてがらりと変わる瞬間を、私は何度も体験してきました。紙切れ1枚を切ったり折ったりするだけで、みんなの目の色が変わるのです。逆に、空気が劇的に変わって「これはいける！」という感覚を共有できたとき、その場にはほぼ必ず、何かしらのプロトタイプがあったと言っても過言ではありません。

現場の当事者にとって、この瞬間に立ち会うこと自体が、「動機のデザイン」の視点から見て重要な体験になります。がらりと変わった空気を「共に実感した」という経験と記憶が、ゆるぎない自信を築いていくからです。

「私はデザイナーじゃないから」と遠慮がちだった人も、「私もこれがいいと感じた」「自分も手を動かして、つくるプロセスの一部を担った」という経験を通して、自信を獲得していきます。

この瞬間が共有されたことで、あとあと迷いが生じたり、行き詰まったときにも「あのときこうだったよね！」「あのとき手応えを感じたのは、どの部分だっけ？」と、共に立ち返り、確認できます。そして取り組みが先へ進み、現実的な事情に対応していく中で当初の目的が見失われそうになったときも、考えをそのままシンプルに形にした「プロトタイプ」が道標として、立ち返るべきポイントを示してくれるのです。

【2】「説明・説得」の落とし穴を回避できる

考えている商品やサービスが、世に出たときの姿、動作、それがつくり出す、いわば近未来の状況。その状況を具体的にイメージさせるプロトタイプを用意し、実際に体験してもらうことができれば、お客様となるべき人、事業の協力者など、関係者との共有がぐっと楽になります。

企画書や図面を見て、それが実現した様子をありありと思い浮かべられるのは、専門家など知識や経験を持っている人に限られます。でもプロトタイプがあれば、さまざまな立場の人が直接、自分で体験し、自分なりに主体的に評価できます。プロトタイプはかなりのところまで、担当者やデザイナーの説明や説得を肩代わりしてくれるのです。

「動機のデザイン」という視点から見ると、実は「説明・説得」は要注意です。説明すればするほど、聞いているほうは無意識のうちに自分の感じ方を封印し、放棄してしまうことが少なくないからです。

しかもほとんどの場合、そのテーマについての知識も、思考の量も深さも、その時点では説明する側が勝っています。説明を聞く側の人は「いや、でも」と反論はしづらい。

これは、共に取り組むチームのメンバー間でも、外の人との間でも起きることです。この点プロトタイプ自体は、相手を無理に説得することはありません。知識や立場の違いを越えて、プロトタイプの前では誰もが対等になれます。プロトタイプの、この力

を活かすためにも、見せるときには注意がいります。せっかく「将来のお客様に近い人」にプロトタイプを試しこもらっても、説明しすぎたのでは、新鮮な「その人の、自分を使った意見」をもらう機会が失われてしまいます。

【3】百聞は一見にしかず、議論をやすやすとくつがえす実物の力

プロトタイプには、もうひとつ効用があります。課題に取り組み、新しいものをつくろうとしている、本人の思い込みを吹き飛ばす力です。

言葉で議論しているうちは「この商品は、この素材でつくるものだ」「色はこれ、形状はこんな形がベストだ、それ以外はありえない」とかたくなだった人が、プロトタイプを見ることで、さっきまで身構えていたのは何だったのかと思うほど、やすやすと気持ちよく思い込みを手放すところを、私は何度も見てきました。モノになったのを見てみれば、すんなり納得できて「なーんや！」となるのは、私自身も同じです。

「動機のデザイン」の視点では、この「気持ちよく」が大事です。論破されてしぶしぶ考えを変えるのではなく、自分から新しい気づきを得て、思い込みから前向きに解放される。これもプロトタイプの力です。

動機の
デザイン
実践
1

今、そこにあるものを使って、いっしょにはじめよう

プロトタイプづくりは、精度より も「まずは手をつける」ことが大事 です。その着手にあたって私が気に かけるのは「場所とシチュエーショ ン」です。

思いつくままにモノを手に取り、 動いたり作業したりしやすい環境を 用意します。きちんと片づいた会議 室よりも、商品の現物、素材やサン プル、描きかけのスケッチなどを遠 慮なく広げ、散らかせる場所のほう が適しています。店頭などの現場も、 実現したい状況をイメージしやす く、「やってみる」のに向いています。 店頭や倉庫に並ぶ、関係ないと思っ ていた品物がヒントになることもし ばしば。カッターマットなどの道具 を持ち込んで「そっちでやりましょ

う」と促すこともあります。

それでも最初は、すぐには手が動 かないものです。そのとき、はじめ の一歩をいっしょに踏み出してくれ る「誰か」がいれば、ぐっと楽にな ります。実際には私がその役を担う ことが多いのですが、必ずしも専門 家である必要はありません。

誰かが目の前にあるものをふと手 に取って、組み合わせるのを見ただ けで、未経験者も「なんだ、こんな ことでいいのか」と、どんどん動け るようになります。今あるものを並 べ替えただけでも、立派なプロタタ イプです。言葉だけで言い合ってい るよりも、はるかに情報量が多く、 先のステップへの具体的な検討がで きます。

金物店の一角でカフェをはじめるため の食器セットを考える中で、店内や倉庫 にあるものを組み合わせてみた（金物 店・カフェ／京都府）

目の前でデザイナーが考えながら、迷ったり、やり直したりしてつくるのを見て、当事者の取り組みメンバーも「自分ならどうするかな？」「やってみたい」「面白そう」と思う（和菓子製造販売／島根県）

動機のデザイン実践2

目の前でつくる、未完を共有する

私のような外部の専門家がプロトタイプをつくるときは特に、共に取り組んでいるメンバーの目の前でつくることが大事だと感じます。デザイナーが議論の結果をいったん持ち帰って、精度高く美しく仕上げてくることも可能です。しかしこれではプロトタイプが、他のメンバーにとって一気に「遠い存在」になってしまいます。

私もかつて、自分ひとりでつくり込んだプロトタイプを持参して、その場の当事者に「引かれて」しまったことがあります。「もう仕上がっているのに、今さら手も口も出せない」と思わせてしまったのでしょう。みんなで検討して方向性が決まり、精度を上げる段階であれば、そ

れもよいかもしれません。でも、まだ方向性を探っている段階でこれをやってしまうと、現場の人たちがそのデザインを「自分のもの」と感じられず、彼らの手で育ててもらうことが難しくなってしまいます。

目の前でつくることは、デモンストレーションの演技ではありません。デザイナーとして本気で、目の前でつくり、ありのままの工程を見てもらう。つくりかけを持ち込んで、その先をいっしょに考えてもらう。未完成の状態が、共に取り組むメンバーの「やってみたい」を引き出します。つくるプロセスが具体的に見えることに加え、「私ならどうするかな？」という先へのイメージが、自然にわいてくるのです。

最初に当事者がつくった花形のコースターをヒントに、デザイナーも参加して鳥や葉っぱの形を描いてみながら、どんどん形にしていった。つくってみれば「エッグスタンドにもなるね」「パンと組み合わせてチラシの写真を撮ろう」と用途のイメージもふくらむ（林業・カフェ／京都府）

動機の
デザイン
実践
3

初心者とデザイナーが、いっしょに試行錯誤する

つくりかけの未完の状態や、デザイナーが試行錯誤する様子を、現場の当事者に見てもらうことで、「自分にもできそう」と感じ、「自分ならどうするかな」と興味を引き出される、と言いました。

つくる途中の状態を共有しながら進めることにはもうひとつ、互いの考えを重ね合わせてつくっていく、という意味もあります。

みんなといっしょに簡単なプロトタイプをつくりながら、「いい感じ！」「このほうがおしゃれかな」などと私が口に出して試行錯誤して

いると、「プロでも試してみないとわからないんですね！」と驚かれます。さらに、他の参加者がつくったプロトタイプに私が感心したり「これステキ！」と反応すると、その瞬間、知識や立場の違いを越えて、「共につくる」対等な関係が生まれます。

ここでのプロトタイプは「完成模型」でも「作品」でもありません。ワークショップで互いの発想に乗ってアイデアを育てたのと同じように、プロトタイプも互いにやりとりしながらつくり、アレンジを加えたりつぎはぎしていきます。

動機の
デザイン
実践
4

未経験者ほど、プロトタイプづくりはおすすめ

「プロトタイプ」という言葉は専門的に聞こえるかもしれませんが、実は企画や開発に不慣れな人にこそ、おすすめの手法です。つくったいもののイメージを周囲と共有する際に、一番ずれが少なく、行き違いを避けられるからです。

何よりプロトタイプには、本人が自分のアイデアを実感できるという効果があります。これが最大の利点かもしれません。

形にしてみて「思ったのと違う」さを感じてみる。ものづくりに不慣れな人であればなおさら、これに勝ると、つくりながらどんどんイメージ「反対側を広げたほうがいい感じ」る方法はありません。

が明確になり、細かい調整もできます。やってみれば多くの人が自然にできることで、作業するほどに夢中になる楽しさもあります。ラベルの実際のサイズと形に、紙をはさみで切って、商品にあてがってみる。その上にサインペンで手描きしてみる。ひと手間で効果はてきめんです。

なるべく自分で手を動かして、実際につくってみる。つくりながら目で見て、さわって、手に持って大き

ありあわせの紙にサインペンで手描きして、数分でつくった最初のプロトタイプ（写真右）ほぼそのままのイメージで、当事者が商品（写真左）に仕上げた（林業・カフェ／京都府）

つくってみれば、見えてくる

現場の当事者といっしょにプロトタイプをつくるとき、私はできるだけ、当事者自身が持っている資源や、現場にある素材を使うようにしています。

たとえば、現地の風景の中にある特徴的な色や、地域の歴史や自然のモチーフをデザインの中に使ったり、地元独自の素材を使う、といったことです。またチラシやポスターに、当事者の方が撮影した写真を使ったり、パッケージに当事者の描いたイラストや、筆ペンで書いた文字を使うこともあります。

未経験者の方は「私の描いたイラストなんて使えない」「俺の字がロゴになるわけない」と思いがちです。

しかしその場で描いてもらったものを、デザイナーの目で注意深く選び、トリミングし、ひょいと商品の上に置けば「わあっ、これはアリですね！」と場がどよめきます。

ほんの少し手を加えることで、そこにいる全員の見方ががらりと変わる。これこそプロトタイプの力です。

そして、デザイナーが目利きとして役割を発揮することで、みんなの動機が高まる瞬間です。

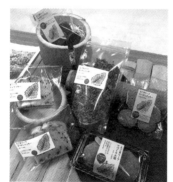

当事者の描いたイラスト（上）から1枚を選んでつくったプロトタイプ（左）。形になったとたん「いけるで！」と空気が変わった（食品加工販売／京都府）

現場の当事者がお試しでつくった「消しゴムはんこ」は、プロトタイプがそのまま、POP、しおり、ブックカバー、看板、ウェブサイトの「顔」に育っていった（書店／京都府）

動機の
デザイン
実践
6

商品になっても終わらない「やってみては直す」

プロトタイプをつくり、試してもらい、改良し……を繰り返して、あるレベルを越えたと判断できたら、商品なり実施版なりとして実際のお客様の前に出します。

プロトタイプと実際の商品との境界は、近年ますます薄れています。アプリなどはもちろん、製品でも「お試し版」を少量つくって、売りながら反応を見て手直しする、といったことが増えています。

「お試し版」では、お客様の声を聞き、反応を見て、積極的に反映していきます。中でも、売り場などの現場でできる手直しは、すぐにやってみることをおすすめします。声を聞いては手直しして、を繰り返せず、何度もつくっては徐々に完成度を上げていくようにしています。

じめることもあります。現場の当事者が主体的に関わろうとする気持ちを育て、動機を強く後押しする機会にもなります。

また、この「お試し版」を磨き上げていくプロセスは、お客様との双方向の関係を築くチャンスでもあります。

「新しいこれ、どうでした？」「ここがもう少しこうだったら……」といったやりとりを通して、内部だけでなく、味方になってくれるかもしれないお客様の「動機」を引き出せる、貴重な機会となるのです。

こうした考え方から、私はなるべくプロトタイプと商品の間を線引きせず、何度もつくっては徐々に完成度を上げていくようにしています。

ち、現場にいる人が自発的に動きは

ステップ❺ 結果を点検し、次へつなげる

5つのステップの最後は、成果を送り出した先での状況や反応を見て、それらを含めた結果を自分たちの仮説と照らし合わせ、意図が合っていた点、ずれていた点を把握する「点検」の作業です。

「価値のデザイン」から「カタチのデザイン」へと進めてきた、ひととおりの取り組みの区切りとなるステップであり、また次なる展開へつなげられるように、記録を残し、次への出発点をつくっておく作業でもあります。

出して終わりではなく、点検を経て次へ

もやもやとした状態から出発して、課題を見きわめ、核となる価値を抽出してねらいを定め、伝わるカタチにして世に出す。ここまで4つのステップを経て進めてきた取り組みから、大なり小なり、ひとり立ちできる成果が生まれてきたはずです。

ここで「やれやれ終わった、お疲れさま」と出しっぱなしにするのでなく、出した商品やサービスがどのように受けとめられているかを「点検」します。その後のてんまつ

までを、きちんと見届けるのです。

プロトタイプでの実験だけでなく、商品となった後も、引き続きフィードバック[※]

を積極的に集めます。代表的な形としては、お客様やモニターのアンケート回答、レ

ビュー、売れ行きや問い合わせ状況などがあります。それだけでなく、たとえば売場で

のお客様の行動やふるまいを直接観察することも、効果的で役に立つ点検方法です。

点検で得た気づきは、日常的な見直しや手直し、またバージョンアップなどの展開の

ための貴重なインプットになります。そして、次にプロジェクトが動きはじめるときに、

強力な土台として機能します。

※フィードバック
提案やプロトタイプなどを他者に投げかけて、
返ってくるあらゆる反応を本書ではフィードバッ
クと呼ぶ。完成した商品やサービスへのさまざ
まな反応も、フィードバックとして受けとること
で、手直しや次の取り組みに活かせる。

ステップ❺での動機のデザイン

「主体者」として結果を受け入れ、全体を振り返る

5つめのステップで行う「結果の点検」は、別の言葉を使うなら「検証とフィードバッ

ク」とも言えます。ここでは「動機のデザイン」の視点から、つくり上げてきた本人たちがみずから確認するというニュアンスを込めて「点検」と言っています。

ここまでの取り組みを通して、現場の方々は単なる当事者から「自分を使って行動する主体者」に変わってきたはずです。そして当然、自分たちがしたことの結果がどうなったか、その先で何が起きたか、気になっているのではないでしょうか。自分たちが悩み、選びとり、決断した仮説が実際に世に出て、どれだけうまくいったか、または外れていたか。その結果を知りたいと思う自然な気持ちが、「点検」で大きな力を発揮します。

そして現場を担い、自分の考えを持つ主体者だからこそ、これまでの成り行きや因果関係をふまえ、直接・間接の結果を合わせて確認し、取り組み全体の意味を読みとることができます。その基準はあくまで自分たちの設定した仮説であって、外から与えられたチェックリストを一律にあてはめる「検証」や「客観評価」とは、わけが違います。

【１】したことの結果を、その先の状況や影響まで、しっかり味わう

ここではまず、結果をしっかり味わいます。つくり上げた商品やサービスそのものの出来だけでなく、それが相手に渡った先でどうなったか。もともと意図していたような効果や状況をつくり出すことはできたのか。送り出した成果によって生まれた状況や反

応までを、ひととおり味わうことで、体験にもとづく血となり肉となった経験知が生ま
れ、取り組んできたメンバーの動機が活き、次の取り組みにつながります。

各種の情報、データ、現場の状況を、自分で観察し、感じ、読み解く行為そのものは、
ステップ❶の「観察」と同じです。しかし今度は、照らし合わせるべき「仮説（ねらい）」
があります。ここが「点検」のポイントです。

ねらいは合っていたのか。ずれがあったなら、どこがどうずれていたのか。自分たち
の投げかけがもたらした変化や影響をきちんと感じとり、うまく進んでいた部分につい
てはその手応えを、外れた部分についてはそのずれを、自分の感覚で受けとめ、しっか
り味わいます。

【2】 次に活かすために、点検したことを保存し、共有する

成果を送り出した先で生まれた状況、起きたてんまつを点検したら、見聞きしたもの、
受けた印象、仮説に照らしてわかったこと、わき上がった思いを、新鮮なうちに記録し、
保存しておきます。簡単な写真とメモで十分です。

そしてできればこれを、共に歩んできた仲間と互いに共有し、話し合っておきたいも
のです。自分たちが意図を持って行動した結果です。それぞれが見聞きした結果を共有
できれば、「そこでも同じことが起きてたか！」「こういうことじゃないかな」と盛り上

がるでしょう。この共有のひと手間が、得られた知見を深め、意図とのずれなり合致な

りが「なぜ起きたのか」への深い洞察と理解につながります。

この「保存・共有」までをひとつながりの活動として行い、点検したことを、関わっ

たメンバーや周囲の人々にしっかり伝えることができれば、実感をともなう貴重な経験

知となり、次へ向けた大きな力になります。それがないと、かろうじて結果を見届けて

も、せっかくの点検で得た知恵を、次に活かせる機会まで残せないこともあります。

【3】1周を完走してみて、はじめてわかることがある

取り組んできた当事者としては、ここまでをやりとげてはじめて「あのとき、ああし

ておけばよかった」「そもそも課題の設定がずれていた」とわかることがたくさんあり

ます。ここまでよくわからないまま進めてきた、一つひとつのステップの意味が全体と

してつながり、なぜまちがえたかも見えてきます。これが、自分の意志を持った主体者

による点検と振り返りから生まれる、経験知です。

これを新たな素材として次のサイクルにつなげることができれば、実際に2周目を走

りだしたとき、各ステップの局面ごとに、前回は何をうまくやりきれなかったか、どこ

をどうすればよかったかが見えてきます。そして節目ごとの判断や選択も、より的確に、

効果的になるでしょう。

気づきを書きとめることで、「知恵」になる

この貴重な「点検」、実はちゃんと行われないことも少なくありません。やることが多く、いつも忙しい「小さな現場」では、とかく日常業務だけで手一杯になりがちです。そんな中でも、できる点検を行い、その結果を簡単にでも記録し、とどめておきたいものです。現場の状況を写真に撮り、自分の意志を持って取り組んできた「主体者」ならではの気づきを簡単にメモしておくだけでも、大きな意味があります。

自分たちが関わったことが、その後どうなったか知りたいと思うのは、いたって自然なことです。なの

に現実には、目先の効率や仕事の役割から、それを見ないままになることも多いのではないでしょうか。

しかしリソースの限られた現場であればなおさら、これはもったいないことです。結果とその影響を点検することではじめて、すべての因果関係がつながり、経験知として生きるのです。「動機のデザイン」の視点からも、ここを経験しないことは大きな損失と思えてなりません。

記録し、共有し、経験知として2周目に活かせれば、次のサイクルの質も、強さも、スピードも、大きく変わってくるのです。

新商品を企画し、つくり上げた菓子店の販売スタッフが、その後売り場での日常業務のあいまに、企画した商品の販売状況を、自発的にノートに記録しはじめた（和菓子製造販売／島根県）

動機の
デザイン
実践
2

点検は、「評価」や「反省」だけではない

点検の中心となるのは、直接・間接の結果をじっくり吟味して、「自分たちが立てた仮説（ねらい）」と照らし合わせることです。同時にメンバー一人ひとりの持つ、自分のモノサシに照らして受けとめます。

そのためには実際に形になった結果を、関わった各人が、「自分を使って」存分に味わうことが重要です。外からの反響を拾うのも点検ですが、自分たちでつくった商品やサービスを、自分が身をもって体験してみるのも、大事な点検です。

自分たちのねらいが当たった点、反響のあった点、予想外の発見など、次のチャレンジへとつながる、わくわくする手応えもあるはずです。点検の基準は「自分が立てた問い」で

す。単純に数字に照らす評価でも、他者の視点でダメ出しされる反省会でもありません。売上の数字だけで落ち込んだり、「ダメなら忘れて次！」では、活かせる知恵も活きません。今回うまくいかなかったなら、及ばなかった点は何だったのか。取り組み途中でわきへ置いた別案に、点検の知見を加えて次に活かせないか。みずから取り組みを担ってきたからこそ、歩んできた道のりの中に見えるものがあるはずです。

この機会がダメ出しばかりの「反省会」になってしまうと、現場のメンバーがつかみはじめた自信を失いかねず、過剰な「反省」には要注意です。「いけてるやん！」という感触も、積極的に味わってください。

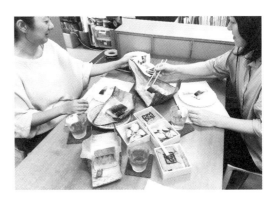

取り組みが実を結んで発売された、お取り寄せ弁当。取り寄せから配達、開封、実食まで、お客様と同じ体験を味わって「点検」した（仕出し・料亭／京都府）

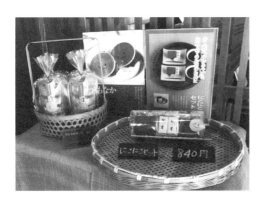

販売スタッフたちが未経験ながら商品開発に取り組みたいと提案したところ、実際に店頭に並べ、販売するまでをやりきらせてもらえた（和菓子製造販売／島根県）

<div style="text-align:center">動機の
デザイン
実践 **3**</div>

次へつなぐために「なかったこと」にはしない

取り組みのサイクルを、1回きりの単発にしないで次へとつなげていくことは、「動機のデザイン」の視点から見て、非常に重要です。

つなげることで「こうしたら、こうなった」という因果関係がくっきり見え、1回目よりも高い地点からスタートできます。毎回単発だと、この貴重な生きた知恵を使うことなく、ゼロからの取り組みを繰り返すことになります。これでは関わるメンバーの徒労感につながり、せっかく芽生えた動機もすり減ってしまいます。

実際の現場ではそれ以前に、着手した取り組みがステップ❺まで順調

に進まないことも、よくあります。そんなとき、先々の失敗がちらついた時点で早々に、プロジェクトが中断に追い込まれたり、取り組んできたメンバーから取り上げられたりしていないでしょうか。

やむを得ずそうなった場合も、「なかったこと」にしたのでは、ここまで取り組んできた思考の流れが断ち切られ、貴重な失敗の体験を味わって共有することもできず、動機という面ではよくないことばかりです。

失敗を許容し、学びとして活かすためにも、できたところまででよいので「次」へつなげる点検を行ってみてください。

動機の
デザイン
実践
4

内外のつながりを手放さなければ「味方」を持てる

　私のようなデザイナーなど外部の専門家は、商品やサービスをつくり上げるまで共に取り組んできたとしても、多くの場合はそこまでで離脱します。成果を世に出した後までを現場で見届けられることは、残念ながらほとんどありません。

　しかし、自分が関わったことの行く末が気になり、見届けたいと思っているデザイナーはたくさんいます。そのことを、デザイナーに依頼する側にも知っておいてもらえれば、お互いに大きな成長の糧にできるのではないでしょうか。「次」は別のデザイナーが担当しても、「前回」の経緯と成果を共有してもらえれば、その知恵を活かせます。

　無事世に出た成果が、その後も

育っていく姿を見届けたいと思う人は、直接関わったメンバー以外にもいるはずです。担当者がその商品やサービスに関わるSNSやブログを立ち上げるなどの形で、内外にゆるやかなつながりを残すことは、そんなに難しくないでしょう。

　デザイナーとしても、プロジェクトが終わって時間が経ってから「このあんなりました！」と現場から連絡が届くのはうれしいものです。ついでに相談ごとのひとつやふたつ、聞いてみたくもなります。デザイナーに限らず、直接・間接に関わった内外の関係者が見守れるようにすることで、何かのときには力になりたいと思ってくれる、味方の「動機」が維持されます。

動機の
デザイン
実践
5

すぐに「次」はないかもしれない、だからこそ……

デザインや商品開発の教科書では、「結果を確認して次のサイクルへ」と、連続したプロセスをよく目にします。しかし現実には、そのまま滞りなく活動を続けられるケースばかりではありません。予算の獲得までいったん停止になったり、取り組みのチームメンバーが入れ替わったり、前提となる市場や社会の状況が大きく変わることもあります。

そんな場合のためにも、結果を点検し、記録し、共有しておくことが有効です。記録があることで、時間があいたり、メンバーやサポート役の専門家が入れ替わっても、前回の知恵を活かすことができます。これ

が次の取り組みの質、スピード、精度を大きく上げます。

ここまで4つのステップを順に経験し、乗り越えてきた主体者だからこそ見える「次へ活かすことのできる要所」が、いくつもあるはずです。

気づきや感想をメモしたら、簡単に各ステップごとに分けておくことをおすすめします。「次」の機会がめぐってきたときに、必要なタイミングでスムーズに活かせる、有効なツールになるでしょう。

そんなとき、この「5つのステップ」の考え方が役立てばと思います。

変化を起こす取り組みは、一巡して終わりではないのですから。

1周を完走した当事者が、「主体者」となって次のサイクルへ踏み出す

取り組む商品やサービスなどのテーマをめぐって、インプットを集め、自分で感じ（ステップ❶）、読みとったことをもとに、仲間や関係者と共に課題を絞り（ステップ❷）、仮説を立ててねらいを明確にし（ステップ❸）、手を動かし、形にして試し（ステップ❹）、それを世に出して反響を受けとめる（ステップ❺）。最後のステップ❺で受けとった反響が、新しく大きな素材のひとつとなって、次のサイクルがはじまります。

ひとつながりの経験が、「主体者」としての力になる

一連のプロセスを経験した当事者は、以前は他人任せで見えていなかったプロジェクトの全体像が、周辺を含めて、よく見えるようになっているはずです。また、全体の中の因果関係が見えてきて、自分が働きかけることで、状況がどう変わるかをイメージできるようになっていると思います。この、自分の行動と結果がつながった感覚が、プロジェクトを他人ごとから「自分ごと」に変え、「自分が関わって動くことで、状況が動いた」という、たしかな手応えを生み出します。これが、当事者が「主体者」になると

いうことです。

　毎回、全員が全ステップを経験するわけにはいかないかもしれません。しかし何らかの形で、自覚を持ってひととおりのプロセスに取り組むことは、一人ひとりにとって大きな経験になります。この経験が、各人の中で新たなモノサシをつくります。自分のモノサシを持った「主体者」たちは、現場に継続した推進力をもたらすことができます。自分のモノサシを持った「主体者」が増えることで、現場は長期的に支えられていきます。

2周目こそが本番

　私たちデザイナーは多くの場合、1周目のサイクルに外部専門家として加わり、現場の当事者のみなさんと共に取り組みます。その後、プロとしてさらにデザイン成果物の完成度を上げる仕事をする場合もありますが、5ステップの2周目をまわすときには、現場の方々だけで進めることがほとんどです。

　2周目では、1周目で立てた仮説の精度を上げて取り組むこともあれば、結果への反応を受けて熟慮の結果、仮説そのものを立て直すこともあります。いずれにしても、ステップ❶から❺までをひととおり体験し、成長した「主体者」にとって、2周目では目の前の風景がすっかり変わっています。

　1周目では最初、取り組むべきテーマも自分たちの役割も手探りだったメンバーが、

今度は「何のために、何をするか」をしっかり意識しています。課題を見きわめるスピードも精度も格段に上がり、実際、共に取り組む機会を得て2周目でワークショップを開いたときなど、驚くほど活発に具体的なアイデアや意見が出てきます。

ここまでくると、いよいよ当事者だけでプロセスがまわせるようになります。外部の専門家がいなくなって当事者だけでまわす2周目こそが、現場でのデザインの取り組みとしては本番なのです。

するべきこと、したいことが、自然にくっきりと見えてくる

ひととおりの取り組みを経て、結果を見届けたことで得られた経験知。次のサイクルではそれが活かされるので、先行きの実感なく進めていた1周目とは、意識がまったく変わります。

中でも特に大きく変わるのが、最初の「観察（インプット）」のステップです。まず、1周目のステップ❺で得られた気づきが、2周目のスタートにあたって、他とはくらべものにならないほど貴重なインプットになります。

加えて1周目で見落としていたこと、ないがしろになっていたことに目が向き「こうなるんだったら、あの情報も必要だった」「これも知っておかなくちゃ」と、集めるべき情報に率先して手を伸ばせるようになります。テーマや課題が同じでも、価値づくり

のためにどんなインプットが必要なのかが見え、そのために１周目とは違った情報を含めて、自発的に求めるようになります。

その後のプロセスでも、ひととおりの経験から因果関係を理解し、実感に裏づけられた経験知を獲得した「主体者」たちは、初回とは段違いに力強く取り組みのサイクルをまわしていくことができます。

動機のデザインを、ひととおり実際に体験して

はじめて商品の企画を考える販売スタッフたちが、売り場での観察と気づきから課題を導き、仲間と共にチームで考え、アイデアを出し、日々工夫しながら行動を続けていくまで。最初から最後までを経験した現場を紹介します。

取り組みを行った現場

島根県の津和野にある、昭和26年創業の和菓子店「三松堂」。伝統菓子の他、新作和菓子を開発、製造、販売している。町内に2店舗、隣の益田市に1店舗を持つ。従業員は約20名。

取り組みの背景

津和野では昭和50年代をピークに観光客が減少。三松堂でも、観光客が中心の直売店では売上が10年間で半減した。お客様の行動も嗜好も多様化する中、社長の小林氏は多面的な事業の変革を考えて、まちづくりで接点のあった著者へ相談した。

（上）観光客でにぎわう津和野の町
（下）三松堂の直売店

取り組みの概要

約2ヶ月間で3時間のワークショップを3回開催。販売スタッフ4名が参加し、現状把握、課題の策定からアイデア出し、プロトタイプ作成、実験までを実践した。著者はサポート役としてワークショップの企画進行を担当、活動を支えた。

お茶とお菓子を味わえる直売店内

企画は企画担当の仕事、お菓子づくりは職人さんの仕事。誰もがそう考えていました。そんな中、販売スタッフのメンバーが選んだ課題は新商品づくり。毎日お客様と接しているから、見つけられる価値がある。それを形にする作業に取り組みました。

■はじめるにあたって

依頼主の社長からは「メンバーが自分たちで、みずからの立ち位置を確認し、どう取り組めたらなおいい」「何をテーマにしてもいい」「結果の評価はしません」とだけ。取り組みの舞台だけは、直売店のひとつに決めました。そのお店で、販売スタッフが自分で考え、行動する力を発揮することに結びつけられたら。それ以上の枠組みは「まずは決めないこと」を決めたのです。

■ゴールを固めすぎない

そこでワークショップでは、参加するメ

ンバーがみずから考え、決め、行動できる「余白」を大事にしました。最初のステップでは、できるだけ視野を広くとり、「津和野」や「自分たちの店」に対してメンバーそれぞれが抱いている印象の掘り起しからはじめて、店内外やお客様の様子を見てきた中からの気づきを共有し、ステップを踏んで考えていきました。

その結果、店内のディスプレイや接客など幅広い話題が浮上してきた中で、仮説として熟成されていったのが「もっとお客様に喜んでもらえる商品づくり」でした。

最終的には、既存商品のお菓子を組み合わせて新商品を企画・販売に至りましたが、最初から目標としたわけではなく、場の機運が熟成するのを待っての判断でした。

■状況に応じたメンバーで

毎日店頭に立つ販売スタッフは、日々お客様のふるまいを見、声を聞いていました。いわば、日ごろから「現場に身を投じた観

察」（78ページ）を行っていたのです。しかしそこからの気づきを、自分たちが企画につなげていくイメージを持てずにいました。社長や企画担当者、菓子職人さんの前では、気後れや遠慮もありました。

そこで、落ち着いてみずからの感じていることに目を向け、互いに安心してじっくり気づきを出し合える状況づくりを重視して、メンバーを販売スタッフに限定し、女性ばかり4名のチームができました。

販売担当のメンバーにとって、はじめての経験です。一人ひとりが現場で感じていた、かすかな「気づき」を出し合うことからはじめ、仲間と共創して課題を立て、プロトタイプをつくって実験する。そしてサポート役が離れてからも活動を続け、改良し、成果への手応えを観察して共有していくデザインのプロセスを、自分たちの手で回していました。

◀その実際の流れをたどってみます。

次ページからは、

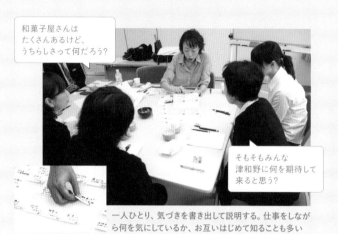

一人ひとりが、日頃の思いや見聞きしていること、自分の気づきを出し合った

日々の観察からの
気づきを共有する

和菓子屋さんはたくさんあるけど、うちらしさって何だろう？

そもそもみんな津和野に何を期待して来ると思う？

一人ひとり、気づきを書き出して説明する。仕事をしながら何を気にしているか、お互いはじめて知ることも多い

動機のデザイン

▌「そもそも」から考える

テーマも何も制約のない取り組みで、メンバー自身が確信できる課題を探す。そのために最初は「そもそも津和野ってどんなところ？」「みんなどんなことがうれしいのかな？」からはじめて、自分たちの提供したい価値を考える出発点としました。

▌一人ひとりの気づきを認め合う

自分の感じたことを口に出すのは勇気がいるものです。小さなことでも実感を口に出しやすいよう、サポート役は場の空気づくりを気にかけながら進めます。これは、後にメンバーが緊張せず柔軟に発想していくための土台づくりでもあります。

気づきを見える化して「モノサシ」をつくる

いつ、どんな方が来店し、何を購入しているか

動機のデザイン

▌気づきを編集し、見える形で共有

個人の感覚を気づきとして言葉にすることに慣れてきたところで、お客様の構成比や時間帯による傾向など、量的な気づきを加えていきました。自分なりの考えをシートに書き込んでから、そう考えた理由を共有し、全員の合意を赤ペンでまとめたものが、共有の「モノサシ」となりました。

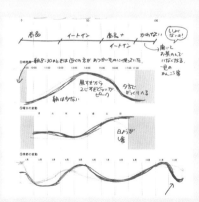

時間帯による混雑、観光客と地元客の比率などを書き出す。共有の中で一人ひとりの視点の違いに気づく

p.138-142のチャート初出〈注3〉

138

ステップ ❷ 現状を共有し、課題を設定する

情報を互いの気づきに照らして深める

自分と違う意見の理由を互いに聞き、
理解を深める中から、課題が浮上した

動機のデザイン ―――――――――――

分析・考察を、自分で行い、共に行う

前ステップでメンバーの気づきをまとめた、主観的な情報を素材に使って、あくまでメンバー自身が主体となって分析・考察を深めます。客観的な数字のデータがなくても、自分たちの観察した現象が起きている理由や背景をしっかり考察しておくことで、このあとの仮説の根拠となり、企画を進めていく上での大きな力となりました。

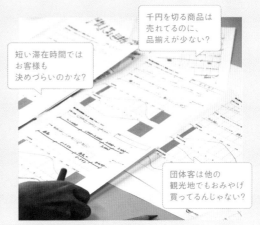

千円を切る商品は
売れてるのに、
品揃えが少ない?

短い滞在時間では
お客様も
決めづらいのかな?

団体客は他の
観光地でもおみやげ
買ってるんじゃない?

各人の観察による気づきを集めたデータから、課題が見えてくる。「観光客の集中する時間帯は対応が間に合わなくなってるのでは?」という意見に同意が集まった

テーマの決定は、メンバーが中心となって現状を読み解き、共有する中で動機が熟すのを待った

全員の納得のもと、取り組む課題を設定する

「滞在時間の短い観光客にとって、買いやすい商品」を課題に選んだ

動機のデザイン ―――――――――――

動機が熟すのを待つことで、確信の持てる課題になる

スタート時に課題を設定しなかったのは、メンバーの「これに取り組みたい」という思いがわいてくるのを待つためでした。仲間と共に分析・考察を進めたことで「改善のきっかけになりそう」「できそう、やってみたい」という共通の意思が立ち上がりました。ここの流れはとても自然で、「決めたという意識もなかった」とのこと（メンバー後日談）。

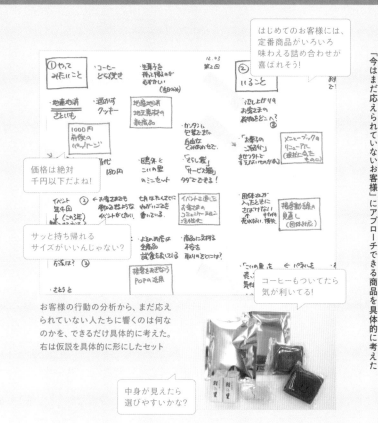

誰に対してどんな価値を提供するか、具体的な仮説を立てる

商品サイズや価格帯、売れる時間帯などをにらんで、「今はまだ応えられていないお客様」にアプローチできる商品を具体的に考えた

はじめてのお客様には、定番商品がいろいろ味わえる詰め合わせが喜ばれそう！

価格は絶対千円以下だよね！

サッと持ち帰れるサイズがいいんじゃない？

コーヒーもついてたら気が利いてる！

中身が見えたら選びやすいかな？

お客様の行動の分析から、まだ応えられていない人たちに響くのは何なのかを、できるだけ具体的に考えた。右は仮説を具体的に形にしたセット

動機のデザイン

課題に対して、できることを具体的に描く

「お客様に届くのは、届けたいのは、どんな商品なのか、サービスなのか」。その問いを繰り返し、そこに向けて何をするかの具体的な仮説を、仲間といっしょに考えます。自分たちが試してみたい行動のイメージをみずから思い描きながら、決めていきました。

メンバーがみずから考え、判断

サポート役はこれまで以上に脇役に徹し、メンバーそれぞれの反応や表情から、意欲や興味が高そうなものを探りました。問いがとぎれないように対話の相手になったり、異なる視点を対話に投げ込んだりして、議論を深めるアシストも。

自分で動かせる、進められる選択を

仮説は大きな目標にこだわらず、すぐにとりかかれて、自分たちで前へ進められ、成果の反応を受けとれるものを優先するように促しました。ごく自然な流れで「商品企画とテスト販売」の取り組みが選ばれました。

ステップ ❹ 自作して試してみる

今あるものを使って、
新しい商品をつくってみる

**商品の内容とパッケージを工夫して、異なる価格帯のプロトタイプをつくり、
その中から試験販売するものを選んだ**

どの組み合わせが
お得感あるかな〜

この色合わせが
オシャレかも

自分たちで集めた商品梱包材を使って、
プロトタイプを作成。全員が「つくって
みたい内容」の具体的なイメージを持っ
て臨み、商品の内容やパッケージを工
夫し、販売価格を設定した案を自分たち
で実際につくった。3時間のワークショッ
プで14案が生まれ、うち1つを試験販
売することになった

動機のデザイン

手の中で形になる
ワクワクを共にする

メンバーの揃えた材料に加え、サ
ポート役も材料を持ち込み、さまざ
まな組み合わせを試して、全員が
発見や驚きを共にしました。自分で
つくることで苦手意識を乗り越え、
モノを見て、手に取って感じること
で、リアリティと共に自己効力感を
感じます。

できることで、
とにかく一度やり切る

いろいろ制約はある中で、まずは
「今いるメンバーで、かけられる時
間で」できることに集中し、最後ま
でやりきることを大事にしました。
はじめての取り組みは、目標が高
すぎたり、壁にぶつかったりして頓
挫することも珍しくありません。いっ
たん全ステップを完走できれば、そ
の経験が次へ向けた力になります。

関係づくりは直接、
当事者どうしで

別の持ち場のスタッフから資
材を借りてくるなど、周囲を巻
き込む動きでは、現場の当事
者どうしで直接コミュニケー
ションしてもらいました。社長
へも、メンバーから直接報告
です。あとあとまで継続できる
関係づくりを想定した進め方
でした。

パッケージは眠っていた
包材をアレンジ!

数種類の定番商品を、2個ずつ詰めた「にこにこセット」を
試験的に販売することになった

店頭で実際に販売し、
反応を受けとめる

プロトタイプから選ばれた案から、
店頭での試験販売にこぎつけた

動機のデザイン ─────

当事者がみずから動く

サポート役のデザイナーは、前ステップのワーク
ショップまでで現場を離れました。その後は現場
の当事者だけで成果を活かし、実践し、日々新し
い状況に対応して、活動を継続していきました。

結果を仲間と
共有し、調整を
繰り返す

自分たちの仮説に対する
反応を見て、工夫を
重ねていった

ワークショップでつくりき
れなかったPOPをそろえ
たり、置き場所を変えたり

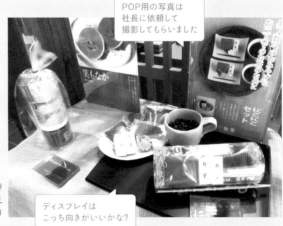

POP用の写真は
社長に依頼して
撮影してもらいました

ディスプレイは
こっち向きがいいかな?

動機のデザイン ─────

フィードバックを
直接キャッチして、
どんどん改善

試験販売の手応えはまずまずでした
が、飛ぶように売れたわけでもありま
せんでした。それを受けてメンバーが
考え、社長に撮影を依頼してPOPをつ
くり、置き場所やディスプレイを変えて

お客様の反応を確認し、調整を続けて
いきました。誰に言われたでもない自
発的な動きから、「小さな仮説 → やっ
てみる → 反応を観察 → 修正」を繰
り返すサイクルが生まれていました。

活動を振り返って──

5年後に現場を再び訪ね、社長と当時のメンバーにお話をうかがいました。

右から、三松堂の尾崎さん、栗栖さん、左端は著者

■取り組み中の思い

栗栖さん フセンを使うのもはじめてで、最初は緊張しました。でも、自分ひとりでは気づけなかったことにも、たくさん気づけました。

──あのときはみなさん、迷わず商品づくりをテーマに選ばれましたね。店舗のレイアウトや接客コミュニケーションを選ばれるかな、とも思っていたんですが。

尾崎さん えっ、そうだったんですか？ あのときはまったく意識していませんでした。あまりに自然だったので、新しい商品をつくるのが当然という気持ちでした。

栗栖さん つくっている最中は、お客様の気持ちを想像しながら、それに合ったもので、見た目もかわいいものにしたい、といろいろ考えて、一生懸命でした。

尾崎さん 少人数でいろいろ楽しめるように、4種もの商品を2個ずつ組んだので、セットを組む手間や、ひとつ品切れになるとつくれない、という苦労もありました。

■売り場に出して

栗栖さん 「にこにこセット」を店頭に出してからは、愛着もあって、どうしたら売れるか、自然と考えていました。

尾崎さん パッケージに詰めるのに時間がかかるので、すぐ対応できるように途中までセットしたものを用意しておいたり。たまに、おひとりで10セット買われるお客様もいたりしたんですよ。

栗栖さん そう、どんな方がいくつ買われていったとか、記録して……今日、お見せしようと思って用意してました。

──えっ、記録を残されてたんですか？

ワークショップで気づいた商品価値と、参加メンバーの身についた取り組み方のプロセスと、両方の成果があった、と小林社長

本当だ、すごい。「にこにこセット」ノートですね！

尾崎さん　自分たちで販売目標を立てて、9ヶ月間、ノートに書いて共有していたんです。私たち、ローテーションで売場に入るので、直接顔を合わせられないので。「〇〇さんの担当時間帯には、こんな人に売れたんだ〜！」とお互い参考にし合いました。

メンバーが自主的に考えてお互いに共有したノート

■プロセスに起きた小さな変化

栗栖さん　商品を組むのに時間がかかることもあって「にこにこセット」は継続できませんでした。でも、今店頭に並びはじめた、まめ豆と緑茶のクッキーは、ここのお店（観光客の多い直売店）にみえるお客様に向けて「津和野らしくて、買い求めやすいものがあれば」と、私たちで考えたお菓子なんですよ。日持ちがして、持ち帰りやすいように軽くして。

あのワークショップで、どんなお客様がいるかを考えて、お客様のニーズを書き出して、それに対してつくりたいお菓子を具体的に考えたのを思い出して、筋道を立てて考えることができました。

小林社長　ワークショップで見つけた「手に取りやすい大きさと価格」の重要性は今も上がっていて、既存商品の見直しにも役立っています。あのとき身につけたプロセスが、活きていると思います。

「にこにこノート」は僕も知りませんでした！驚きました。そんな自主的な発想を、僕らまわりも活かせるようになれば、より継続的な変化が起きるかもしれません。

――たった3回のワークショップで、メンバーがデザインの取り組みを自分のものにしていたことに驚かされました。その体験を、新しい商品づくりの機会に積極的に活かしたとは、実にうれしいお話でした。

その後、販売スタッフが企画に参加した新商品も生まれた

第4章

動機のデザインのリアリティ

——動き続ける現場から

第3章まで「動機のデザイン」についてひととおり語ってきましたが、まだ「本当に現場でそんなふうにできるの？」と疑問もあるかもしれません。

もちろん、実際のプロセスが整然と順番どおりに進むことは、まずありません。この章では、私自身が試行錯誤と共に重ねてきた現場での体験と思い、さまざまなハードルと格闘する中で気にかけてきたことや考えを、道半ばのモヤモヤした気持ちもそのままに、共有したいと思います。ここからは言ってみれば、ホンネの話です。

私はデザイナーなので、デザイナーの視点が中心となります。でも私の関わってきた現場の多くでは、デザイナーに限らず、課題に取り組む当事者をサポートする人たちがいました。たとえば私を現場に橋渡ししてくれる、地元企業を支援する商工会の担当者や、役場の担当部門の方です。またデザイナー以外の専門家として、経営コンサルタントや、まちづくりコンサルタントの方とごいっしょすることもあります。

この章のお話はデザイナーの視点ではありますが、幅広い職種や立場の方々にも、自身の経験に照らして実感してもらえる、ヒントになりそうなことも多いと思っています。また、デザイナーに協力してもらえないかな？ とお考えの現場の当事者の方には、「デザイナーとの仕事のしかた」「デザインの活用のしかた」の手がかりを提供できるかもしれないと期待しています。

実際はささやかなことの積み重ね

「動機のデザイン」という名前はつけましたが、その中身はほんのちょっとした配慮や工夫など、小さなものごとの積み重ねです。ここでもう一度、仕事の中での「動機のデザイン」、特にそのはじまり方をクローズアップして、実際の様子をたどってみます。

デザイン活動として、必要なことをやっていたら……

私は最初から「動機のデザイン」を意識して取り組んでいたわけではありません。

もともとは20年以上前から、コミュニティデザインという看板を掲げて、地域活性化プロジェクトや小規模事業者の支援など、直接・間接に地域に関わるデザインの仕事をしてきました。その中で具体的に、商品パッケージやウェブサイト、お店の空間などのデザインを求められることは少なくありません。特に、小さなコミュニティで生業を営む当事者からは、すぐに使える「目に見えるもののデザイン」を求められてきました。

そんな仕事の中で、必要に迫られてやってきたことを自分でとらえ直してみたのが、この「動機のデザイン」です。

そもそも相手が「カタチのデザイン」を求めているのに対して、私が「では価値のデザインも、動機のデザインもやりましょう」と考えてきたわけではありません。カタチのデザインを、なるべく現場にとって意味のあるものにしたいと思ったら、その根っことなる「価値」を明確化し、現場の当事者と共有することが必要でした。

そして、デザイン行為を通して現場にとってより本質的な効果を生み出すには、デザイナーである自分と現場の当事者と、双方が自分を使って考えを出し合い、刺激し合ってつくり上げていくことが有効でした。デザイナーとして自分の力をより高い効果につなげようと手さぐりする中で、いつのまにか動機への働きかけを行っていたのです。

振り返ってみれば、それぞれに豊かな現場に外部デザイナーとして足を踏み入れたとき、私自身が現場に興味を持たずにいられなかったから、そして現場をよく知ることがデザインの糧になると気づいたから——私が当事者一人ひとりの視点や感じ方に着目して、それぞれの「自分」を使った価値探しに向けた働きかけをはじめていたのは、そんな経緯からでした。

前にも言いましたが、これは私自身が「自分ひとりのあふれる才気で突っ走るクリエイター」というタイプではなかったこともひとつの理由です。デザイナーにもさまざまなタイプがあって、自分のクリエイティブに没頭して力を発揮する人もいます。私が「現場の当事者といっしょに探す、その現場ならではの解」にこだわってきたのも、現場の

148

状況と自分のできることを組み合わせて考えた、相手に最も大きなモノやコトを残すための、自分なりの選択でした。

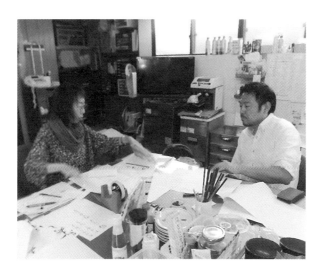

デザイナーの仕事をする上で、デザイナーと現場の人が互いに自分を使って、情報を共有し、考えを出し合い、刺激し合ってつくり上げていくことが有効だった

普通の人が、普通に行うクリエイティブのために

動機のデザインは言ってみれば「普通の人がクリエイションに参加し、力を発揮することを後押しするもの」です。特別な才能やカリスマや、専門的な訓練は、必ずしも必要ではありません。デザイナー自身も、プロジェクトチームの一員として共に取り組む中で、ひとりの「普通の人」として参加します。

私の訪ねた多くの現場では、デザイナーが参加する前から、共有されないまま潜在的に、ときには意識もされないまま、その場にいる「普通の人たち」が観察や洞察を行ったり、仮説を立てたりしていました。こうした水面下の個人的な動きは最近、さらに増えていると感じます。

はじめて訪ねた現場でも、そこで驚くほどお客様をよく観察している人と出会うことがあります。よくも気づいたと感心するような、お客様の小さなふるまいの観察、気持ちへの深い洞察を、水を向ければ堰を切ったように語ってくれることもあります。その延長で、自分なりの読み解きと方策、つまりは仮説まで出てくることもあります。現場で自分の仕事をしながら、同僚にも言わず、まわりに気づかれることなく、ひとりで黙って仮説にもとづいた実験を繰り返している人もいます。しかし、ひとりの活動ではなかなか「次」へつなげていくことが難しいのも事実です。

150

こんなふうに現場からふつふつと湧き出ているクリエイティブな動きを後押しし、同じ現場にいる仲間とつなぐことで、よりダイナミックで豊かな変化にしていくことは、「動機のデザイン」の大きな役割だと思います。

そのために私がすることは、どれも実際にはちょっとした工夫です。最初は、なるべく一人ひとりが気兼ねなく、思いを出し合える場を確保することから。はじめて現場を訪問すると、そこにいる人たちがお互いを、固定された立場やイメージの中で見ていることが少なくありません。この人は管理職で機嫌をそこねるとまずいから尊重しておこうとか、弁の立つ人だから話を聞いておこうとか、新人でまだよくわからずに発言しているから話半分に聞けばいい、といったふうに。

現場にいる一人ひとりが「自分」を使い、異なる視点でプロセスを進めていく上では、こうした固定的な見方はないほうがいい。そこで、外から来た自分の立場を利用して、さまざまな立場の当事者や関係者がいる場で、それぞれと対等に話をし、社長にも新人さんにも、固定観念抜きでこまやかに聞きとり、ひとつずつ反応を返していく。そうすることで、その場にいるみんながことさら意識しないまま、徐々に固定された関係性をほぐしていくことができます。

他にもプロセスを進めていく中で、取り組むメンバーが大事なことにちゃんと注力できるようにエネルギーや時間を配分したり、ちょっとした配慮や工夫を重ねていきます。コツやおさえどころを意識することで、誰でもできることです。

現場で無意識のうちに
行われている観察

小さな動機こそが、状況を動かすとっかかりに

ところで、この本で言ってきた「動機」とは何なのか。それは人が自分から動こう、何かをしようと思う、内発的な意欲です。でも、最初からいきなり大きな「動機」が発動することはあまりなさそうです。

「気づいたことを、口に出してみようかな」と、ふと思うことも動機です。話してみよう、書いてみよう、思い出してみよう……。こうした「小さな動機」が、常に出発点だと思います。その先に「役割を担ってみよう」「取り組みを進めてみよう」といった中くらいの動機があります。さらにその先の「生きがい」「働きがい」などの大きな動機は、意識して出せるものではなく、後から振り返って気づくことだと思います。特に「動機のデザイン」という観点からは、「小さな動機」を動かすことがいちばんの大仕事だと言ってよいくらいです。

デザインの取り組みのために現場を訪ねると、そこにいる当事者は「はじめてのことで不安」「何からどう手をつけたものかわからない」ということが少なくありません。そこに乗り込んでいって上から批評したり、専門用語で語ったのでは、せっかく当事者が持っていた気づきや思いもひっこんでしまいます。

動機のスケール

← →

小さな動機
がある状態

小さな行動を「やってみようかな」と思える状態（思い出してみる、書いてみる、話してみる、当てはめてみる、など）

中くらいの動機
がある状態

まとまった取り組みに向かっていこうと思える状態（役割を担ってみる、プロジェクトを進めてみる、など）

大きな動機
がある状態

「生きがい」「働きがい」など、生きていく上での、さまざまな活動の原動力が生まれる状態

上図初出〈注4〉

だからこそ、こうした取り組みがはじめての人でも気持ちよく、前向きに考えやすい
ように、つまずきがちな点に目配りする。デザインプロセスの経験者である自分が「先
輩」として、肩を並べていっしょに歩みながら、みんなの手元と同時に、進む先へも目
を向ける。一人ひとりの気づきや思いを、興味を持ってひとつずつ拾い、違いに目を向
け、意味を読みとる。こうした細かい工夫や目配りによって「小さな動機」が出てきて
くれるのを、できるだけ状況を工夫して用意し、様子を見ながら待ちます。

インセンティブではありません、人心操作もしません

これまで動機のデザインについて説明しようとすると、本人の動機に対して「外から
方向づけをする」「インセンティブ[※]を与える」と受けとられることがありました。
そこは誤解を招かないように注意がいると痛感しています。
デザインという言葉自体も誤解されやすいのかもしれませんが、動機のデザインで
は、「相手の気持ちを操作」したり「こうと思うようにしむける」ことは考えません。
主体はあくまで当事者本人であり、デザイナーができることは、その人を安心させたり、
場や道具立てや見せ方を工夫して用意するところまでです。
だから実際には、デザイナーの想定どおりにならないこともざらです。その意味で、
デザイナーが思いのままに人の動機を「デザイン」することはできないのです。

※インセンティブ
相手に何らかの行動を起こさ
せる意図を持って、外部から
与える刺激。商品のおまけや
値引きなどの報酬もインセン
ティブ。

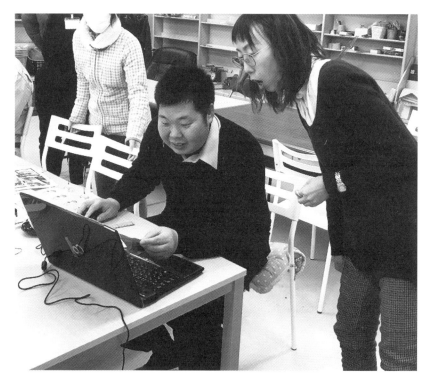

あるとき当事者が「そうか！」と
前のめりになり、空気が変わる

働きかけてみて、返ってくる反応を観察し、それに応じてタイミングをはかったり、違った角度から投げかけてみたり、トライアルノンドエラーを繰り返す……これが実際のところです。だから、デザイナーが一発で、カタチのデザインの「正解」を出せない（出さない）のはもちろんのこと、一足飛びに動機を引き出すこともできません。即効性のある「動機のデザイン」はないのです。

しかし現場の当事者たちと共に取り組みを進める中で、一人ひとりがあるとき「そういうことか！」「これでいいんですね！」と目をキラキラさせ、人が変わったようにいきいきと変貌することがあります。自分を縛っていた思い込みやお仕着せの枠組み、そゆきの言葉を脱ぎ捨てて、水を得た魚のように前のめりになり、こっちが引っぱられる勢いで走りはじめる瞬間を、私は何度も経験してきました。

一人ひとりが対等にやりとりできる関係になりたい

外から来た専門家としてはじめて現場を訪ねると、呼んでくれた現場の人たちはたいてい緊張して、こちらの様子をうかがっています。このままでは、現場の生々しい様子や、そこでみなさんが感じ、思っていることを率直に聞かせてもらうことは難しそうです。私も毎回、どう進めるのがよいか迷う場面です。

まずは「（どこまでいけるかわかりませんが）これからいっしょにやっていきましょ

う」「（現場のことを）教えてください」と話しかけてみます。お役目や決まり文句とし
て聞いているのではなく、こちらが素直に興味を持って尋ねていることを受けとっても
らえたら、少しずつ硬くなっていた姿勢をゆるめ、自分の言葉で語りはじめてくれます。
それで互いに気持ちよく本音のやりとりができそうなら、そのまま進めるし、会議テー
ブルごしの会話がどうも堅苦しいなと思ったら「私もそっちへ行っていいですか」と席
を移ることもあります。

現場ごとにテーマもメンバーも違うので、毎回手さぐりの試行錯誤ですが、距離を置
かれたままでは話を進められないことだけはたしかです。

サポート役であるデザイナー（私）と現場の当事者とは、それぞれ違う立場や背景を
持っています。その違いをそのままに、共に課題に取り組むチームのメンバーとして、
対等な関係になれたらいいな、といつも思っています。向かい合って教え・教わる（導
く・導かれる、あるいは調査する・される）関係ではなく、背中で示すのでもなく、肩
を並べて同じ目標をめざす関係です。そういう関係づくりには、大御所の先生よりもむ
しろ、私のように無名デザイナーくらいのほうが、うまくいくのかもしれないと思った
りもします。

その先に、デザイナーを含めたチームメンバーの一人ひとりが、それぞれの視点と得
意技を生かした、ダイナミックな共創が生まれるのではないでしょうか。そのために、
デザイナーも率直に、わからないことの「わからなさ」を共有します。さっと答えを出

「対象」にデザイナーも、当事者も、
本気で向かう

同時に当事者にも目配りする

デザイナーも対象に取り組む素の横顔を、
当事者から見られる

すよりも、共に取り組むメンバーみんなに問いを投げかけ、自分も本気で答えを探るのです。デザイナーも半歩先にいるだけの、同じ取り組みの仲間であるという、これは意思表示でもあります。

現実の仕事の中で進める難しさ

「動機のデザイン」は私の発明品ではなく、同様のことを黙って実践してきたデザイナーは多いと思います。しかし、まだ誰もはっきりと意識していない「動機のデザイン」を、仕事として依頼されたデザイン行為の中で進めていくことは、一筋縄ではいかないと実感することも少なくないのが現実です。

なぜデザイナーが「そこまで」やるの？

同業者のデザイナーに、私の取り組みについて話していると「なぜわざわざ、ここまで時間や手間をかけるの？」という反応をもらうことがあります。「それってデザイナーのやることなの？」と。

疑問が出てくるのも無理はないかもしれません。何しろ「動機のデザイン」を、あらかじめ計画的に依頼されて行うことはまずないし、「動機のデザイン料」の名目で予算がつくわけでもありません。けれど私に限らず、黙って、ときには意識することもなく、同様のことをしてきたデザイナーや専門家は大勢います。

現場の当事者たちに働きかけ、彼らに「自分を使って」もらうための活動は、常に相手の状況に合わせて軌道修正しながら行うこともあって、存在を認識されにくいもので す。そのためこれを大事にしたくても、十分な時間やエネルギーを投入できず、もどかしく思うことがたびたびありました。

「動機のデザイン」と呼んでいる中には、場をセットして開催するワークショップなど、比較的目に入りやすい活動の形もあります。ワークショップはまちづくりなどの分野では積極的にプロセスに組み込まれ、それ自体が業務として成立することも増えているようです。そうしたプロジェクトには私も多く関わってきましたが、ワークショップに熱心に取り組んでも、その結果をアウトプットに結びつけるところに困難を感じることも、残念ながらありました。

一方、企画や開発など、ものづくりを目的とするデザインプロジェクトでは、対象であるモノや、デザインの成果物を重視するあまり、逆にワークショップや対話といったプロセスが軽視されることがあります。しかし、プロセスと結果は車の両輪ではないかと思うのです。

私の関わるワークショップは、あくまでクリエイティブの一環として、本題であるデザイン業務のために必要だからやることだと思っています。だから「参加者何人の会を、何回開催」といった、先に形式ありきの取り組みには違和感を覚えることがありました。

最終的な成果物を重視するか、
通るプロセスを重視するか

一方「動機のデザイン」の活動の中には、もっと目につきにくい、さまざまな細かい目配り、状況判断、工夫もあります。それらには今まで名前がなかったので、テーブルに載せることができず、現場をとりまく関係者や現場の当事者と共にそれを「取り扱う」ことができませんでした。つまり必要な時間、人、場所などのリソースを用意することができず、結果的に私ひとりの中で考え、限られた時間で「勝手に」「一方的に」やるしかない。相手や関係者も「それ」が必要だと感じていることが少なくないにもかかわらず、です。

ワークショップのような活動も、名もなきささやかな働きかけも、すべては同じ目的に向けたデザインの取り組みの一部です。このような形で当事者のみなさんと共に取り組んでいくことは、もちろん手間と時間がかかります。しかし、こうした活動こそが継続性のある効果につながるのだと、私は実感することが多いのです。デザイナーひとりで抱え込んだままでは、どれだけ専門性の高いデザインやデザイナーが精度の高い仕事をしても、それだけで長期的に現場に対して力を発揮し、ダイナミックな変化を継続できるほど、ことは単純ではないと痛感します。

現場に着くと、最初はいつも手探りから

プロジェクトを開始するとき、現場で「動機のデザインをやります」と明言すること

はありません。そもそも現場で求められているのは「カタチのデザイン」なので、カタチを支える「価値のデザイン」へとさかのぼることが、最初のハードルとなります。まして動機のデザインは、常に現場との折り合いの中でやることなので、デザイナーから「やります！」と一方的に言うことはできません。

そもそも、実際どこまで、どのように「動機のデザイン」を実行できるかは、蓋を開けてみるまで……いや、開けてみてもまだわかりません。現場への１回目の訪問は、いつも手探りです。カタチのデザインを依頼されて、価値にさかのぼることができるかどうか。そのために必要な活動としての、動機のデザインを受け入れてくれる余地はありそうか。水を向けてみるも響かず、結局は最初に言われた「パッケージデザインへのアドバイス」だけでさようなら、ということもあります。

たとえば「新商品の企画」なり「売れるPOPのデザイン」なりを、と依頼されて私は現場へ行きます。しかし中には依頼する側も、デザインが何かを変えてくれるのではないかと期待しながら、とっかかりとして「何か（モノ）のデザイン」を頼もうとしている場合があります（私のまわりでは、特に最近増えているように感じます）。

そんなとき、最初は「売れるPOPのデザインを」と依頼されていても、こちらから「こういうの、きれいですね。でもどのお店でも同じ、何となくカッコいい、はやりのデザインだけでいいんでしょうか？」「他にはない、ここの魅力を伝えたいですね。ま

ずはその魅力がどこにあるのか、探ってみませんか？　誰にどう伝えれば喜ばれるのか、いっしょに考えませんか？」という意図を持って問いかけると（このようにストレートに聞くことはありませんが）、がぜん興味を持って身を乗り出してくれることがあります。

響けば、共に価値の掘り下げへと向かえる

こうしてまず「価値のデザイン」がはじまります。最初の依頼は「カタチのデザイン」であっても、自分たちの本当に求めているものがそれだけではないとはっきり意識してもらえれば、「価値」へ向けた掘り下げをはじめることができます。

先日訪ねた土産物店の現場でもそうでした。「コロナでお客様の行動が変わっている。もっと売れるようにPOPや売り場のデザインを何とかしたい」という依頼です。そこを訪ねる道々、「けっこう奥まった場所だな」「途中にある大型店のほうが品揃えも多くて便利だな」と気づきます。それでも、ここまで足を運んで、喜んでいるお客様がいる。そこで現場の方々に「ここまで来たお客様が喜ばれているのは何でしょう？　どんな方を見かけますか？」と聞いていきます。すると、日頃の観察や気づきがどっと出てきます。言葉にできなくても、本

当事者が求める「カタチのデザイン」を導き出すために、まず「価値」の種を探す。関係ない、使えないと思われていたものの中に、ヒントが埋もれていることは多い

当は単にPOPをおしゃれにすればいい問題じゃないということに、みんな内心では
とっくに気づいているのです。

ここまで来れば相手も、1回のコンサルティングで解決することではない、と実感し
てくれます。何とか続きをやりましょう、となって、別の予算をうまく活用する方法を
考えたり、利用できる制度がないか商工会や役場の人に相談してみたり、動きに勢いが
ついてきます。こうなると話が早いのが、小さな現場の強みでもあります。

もちろんこれは事前に計画できることではなく、特に初回はどんな現場なのか、担当
者はどんな人で、どんな姿勢で仕事をしているのか、その人の上長は、トップは……と、
場合によっては関連組織の様子まで探るのが、私自身としては最初にすることのひとつ
です。その結果、この場にいるメンバーで本質的な課題や価値の掘り下げができそうだ
と思えば、どんどん水を向けます。

こうして一歩ずつ必要性を実感してもらいながら、「価値とカタチのデザイン」に取
り組む中で、小さなチャンスを目ざとく見つけ、かげにひなたに相手の動機を引き出す
働きかけを続けます。実際の仕事の中では、動機のデザインはこんなふうに少しずつ進
んでいきます。

期待されていない、名前もない、でも大事な活動

価値の掘り下げと動機への働きかけは表裏一体です。ただしほとんどの場合「動機のデザイン」は水面下で行っているので、その最中に相手がこれを意識することは、ほぼないでしょう。

しかし共にこの取り組みを体験した人が効果を実感して、何ヶ月、ときには何年も後に「あれ」をまたやってください、と言われることも少なくないのです。その場では誰もことさら意識することなく、でも何年か経って「あれはよかった」「あのときのあれを今も大事にしている」と言われることがあります。「売れた」というより、現場が「元気になった」「自信を持って動けるようになった」という言われ方が多いように思います。そして「あのときにいっしょに立てた方針を、そのまま続けてるよ」「つくったツールを工夫して展開してるよ」と言っていただくこともあります。

現場との橋渡し役として何度かごいっしょくださっている商工会や役場の担当の方は、「動機のデザイン」という言葉は知らずとも、私のこうした取り組みに肌感覚で気づき、かなり意識してくれることが少なからずあって「あそこでやったことが、こちらにもよいのでは」と新たな現場に誘っていただくことがあります。この方たちも、現場が動きだすための「何か」を探し、日々真摯に考えているのだな、と感じます。半面、デザイナーが現場に対して、価値とカタチのデザインにとどまらない力を発揮する可能

性がある、ということは、現場にいて直接体験した人以外には、ほぼ伝わっていないとも感じます。

そもそも「価値のデザイン」からして、一般にはまだまだデザイナーの仕事とは思われていません。よい「カタチのデザイン」のために「価値のデザイン」は欠かせないということが、なかなか現場の当事者にとってピンとこない、理解してもらえないこともあります。一方、理解はされても「それは今デザイナーに求めているることじゃないから」と、価値までの関与を許してもらえないこともあります。

「価値のデザイン」の必要性を理解してもらえない場合は、それでも自分ひとりの手の届く範囲で、価値を探る動きを織り込みながら進めます。価値までの関与を許してもらえない場合は、残念ながら（ご注文どおり）カタチのデザインなりアドバイスなりだけを行います。ただその場合、カタチは整っても、表層的になってしまうのは否めません。それは「そのとき私の手の内にあるもの」の範囲内での、浅い回答でしかないからです。

カタチが表す肝心の中身、発信すべき価値は、現場にいる当事者が持っています。それは当事者が自分で探すのがいちばん自然だし、いち

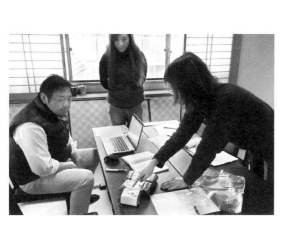

「カタチのデザイン」をめざして、その核となる「価値」を探る中で、半ば無意識の働きかけの内にも「動機のデザイン」がある

ばん大きな収穫を得られます。ただ、実際に進めるには技術が必要で、デザイナーが水先案内人になることでそこを補い、また安心して一歩を踏み出すことができます。いっしょに探す中で、デザイナーは当事者一人ひとりの動機に働きかけ、当事者ならではの気づきが出てくるのをサポートします。その中から核となる価値がだんだんと見えてくることで手応えを感じ、さらに本人たちの力がわき、アイデアも出てきます。価値とカタチのデザインを行いながら、動機への働きかけが効いてくる状態です。

互いの考えがうまくかみ合えば……

結局のところ、私の行ってきた「動機のデザイン」はこのように、現場にいる一人ひとりを観察し、反応と状況を見ながら、刻々と軌道修正しつつ進めていくもので、そもそもあらかじめ予算を取ったり、見積もりに項目を立てたりする性質のものではありませんでした。

では実際の仕事としてはどうするかというと、よくあるのは段階を分けて仕事を区切る方法です。まずは1回、最小限の対話の場をいただき、そこで脈があって、相手が「もう少し時間とお金を使う価値があるな」と共鳴してくれれば、枠組みを広げたり、他の予算をスライドして使ってもらえることもあります。このあたりの融通のつけ方は、現場によってそれぞれです。

166

ある現場では、当初の依頼は商品のお弁当を包むオリジナルのラッピングペーパーのデザインと制作・印刷でした。でも結局、ラッピングは既存品をアレンジすることで制作費を抑え、いっしょに価値を探ってブランドのコンセプトを見直し、結果、ラッピングに加えてチラシやPOP一式までを、一貫したコンセプトで制作することができました。また別の現場では、「何か目新しいものを」と新規商品の企画を依頼されましたが、まず新商品で訴えるべき価値を探ろうとすると、その価値の根幹は主力商品にあることがわかってきました。そこでブランド全体の独自価値をしっかり掘り起こし、既存の主力商品を見直してその価値がはっきり伝わるように強化し、同じ価値を別の角度から支えるものとして新商品を企画することで、ブランドの特性をより明確に発揮してもらうことができました。その結果ここでは、当初の依頼にただそのまま応えるよりも、同じ予算で量としても質としても、はるかに充実した実りを得られたのです。

切実な課題があるからこそ、現場は動く

動機のデザインは、価値のデザインからカタチのデザインに向けた取り組みの中に、埋め込まれた状態で進めます。予算が確保できないからというより、そうでないとうまくいかないからです。

現実の、切実な課題がなくては、動機のデザインはできません。ひとつには、小さい

現場では練習問題をやっている余裕がない、ということもあります。

そもそも人は賢いもので、練習では「やらされ感」を敏感に嗅ぎとってしまい、本気になって自分を使うことはできません。私がはじめての現場へ入っていって、デザインの未経験者と共に取り組むことができるのも、そこにお互いが自分を使って取り組みたいと思える、リアルな課題があるからなのです。

「価値・カタチ・動機」のデザインは三つ巴で、互いに支え合う関係にあります。切実な「価値とカタチのデザイン」があるから「動機のデザイン」が成り立つ。そして動機が、価値とカタチのデザインを支えていくのです。

できないときもある。バランスを探りながら

自分の取り組むプロジェクトでは、できるだけ「動機のデザイン」を実行しようとしながら、実際には私も、状況に合わせて「動機」への力加減をふくらませたり縮めたりしているのが実情です。

現実のプロセスの中で「時間がない！」となって、いったん私が手元に引き取って（動機のデザインの視点で言えば「当事者から取り上げて」）、デザインを仕上げてしまうこともあります。そういうときは、できるだけ後からでも現場の当事者に「返す」機会を探すようにしています。

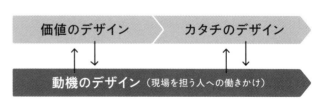

動機のデザインによって、当事者の動機が動きだし、意志を持って動きはじめると、価値とカタチのデザインが力強く進む（下から上への矢印）。価値とカタチのデザインを自分たちで進めている実感と手応えが、動機をふくらます（上から下への矢印）

たとえば進行上やむを得ず、私のほうで先にプロトタイプをつくって現場へ持ち込むこともあります。そういうときも、それでできあがりとするのではなく、当事者たちなりの知識、スキル、道具を使って、もう一度解釈しなおしてつくってもらったり、改良してもらったりします。

現実にはまだまだ、私の関わる現場でも「価値とカタチのデザイン」だけで手いっぱいになってしまい、当事者の「動機」に十分な栄養を補給しきれないことも少なくありません。「動機のデザイン」はそれ自体が表に出る作業ではないため、何かと後回しになりがちです。

現場で「動機のデザイン」をはっきり意識しているのは、多くの場合、ほぼ私ひとりです。「価値とカタチのデザイン」を誠実に追いながら、１ステップずついねいに進めていく中で、できるだけ動機への働きかけを織り込む。動機にばかり力を入れるわけにはいかないのが実情です。そこで気にかけているのが、価値とカタチの進捗と途中の成果物を常に意識し、できるかぎり目に見える形で、そのつど共有することです。ステップごとに価値とカタチのデザインが進んでいく手応えを、参加しているメンバーそれぞれが感じられるように動くのです。これもまた動機への働きかけです。機会をとらえ、チャンスを見つけて、小さくても達成感を得られることがひとつでも増えるように、ねばり強く。ささやかな一つひとつが、共に活動するメンバーの動機を刺激し、生気を吹

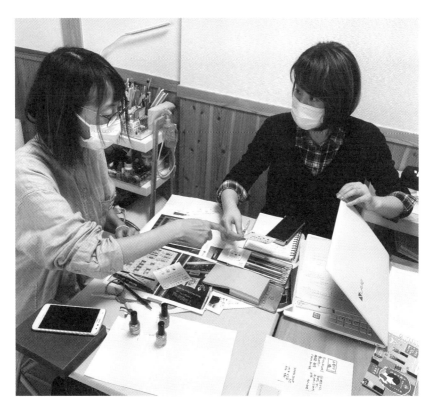

現場を訪ねて共創するときは毎回、何かしら目に見え、手に取れる
「置きみやげ」を相手の手元に残すようにしている。注目ポイント
を書き込んだ地図や、キーワードを集めたフセン、プロトタイプ、す
ぐに実験的に使いはじめることのできるショップカードなど

き込みます。

そう言う私自身も、実は価値とカタチのデザインに真剣になるあまり、動機のデザインのことを忘れている瞬間が少なからずあります。「動機のデザインをプロセスに埋め込んで進める」と言っても、自分も価値とカタナのデザインに必死で取り組んでいるのですから、当然かもしれません。カタチに夢中になっている瞬間もあれば、カタチへの集中がいったん途切れて「あの人が何か思っていそう、あの人に発言を促したい」と思ったり、話しながら「ここに興味を持ってくれる人はいないかな」と目の合う人を探す瞬間もある、というのが実態です。

実践の場でのデザイナーの役割

デザイナーだけでデザインするのでもなく、当事者にデザインを「指導」するのでもなく、当事者とデザイナーが互いに「自分を使って」デザインに取り組んでみると、質も量も大きく充実した結果につながりました。そんな活動の中で、デザイナーが担っていた役割、デザイナーと当事者との間にあった関係を、今一度振り返ってみます。

本分のデザインを行うことが、活動の水先案内に

「動機のデザイン」で実際に行うことの一つひとつは、デザイナーにしかできないことではありません。一方ではワークショップや対話を支える、ファシリテーター[※]という専門家もいます。私もそうした専門家のお話を聞いて多くを学び、悩みもしました。その上で今は、ファシリテーションの専門家ではなく、デザイナーが「動機のデザイン」に取り組む利点も、たくさんあると考えています。

ひとつには、そもそも現場で進めようとしている、変化につなげるための「価値とか」タチのデザイン」の取り組み自体が、デザイナーの本業です。難所や勘どころをよく知っ

※ファシリテーター
複数でものごとを検討すると
きに、中立的な立場から働き
かけて、進行をサポートして
目的へ向けて導く人。本書で
言うワークショップなどでは、
デザイナーがファシリテー
ター役をかねる場合も多い。

ているので、専門家としての知識と経験を生かし、共有しながら、現場の当事者と共に、デザイナー自身も本気で課題に取り組むことができます。これ自体、決して簡単なことではありません。デザイナーが本業として、力を尽くして取り組むからこそ、当事者たちが共感し、動機が引き出されるのではないでしょうか。これが1点目です。

さらに、デザイナーが持つ具体的な能力の中で、見えない価値を目に見える形に変換する力も、動機のデザインに貢献できる点です。共に考え、手を動かしたことで、最初はふわふわしてつかみ所のなかった「価値」が形を取りはじめる。現場の当事者も取り組みに参加する中で、自分でも最初はあいまいだった考えが、目に見え、手に取れる形になり、それを見た仲間がいっしょに目を輝かせます。発見の驚きで空気が劇的に変わる場面です。その瞬間を目撃した体験が、その後の本人の動機を強く支えます。

デザイナーひとりだけで、デザインの答えを出すよりも

取り組みに参加している当事者の動機を引き出す働きかけを私が行うのは、実際のところ、当事者のためだけではありません。特に前半のステップでは、多様な視点を持った参加メンバーそれぞれの動機を呼び覚まし、それぞれが「自分」を使ってくれることで、質と量、共に格段に豊かなインプットが得られるという、デザイナーの仕事にとっての大きなメリットがあります。このインプットの豊かさがあることで、デザイン活動

本業の「価値とカタチのデザイン」と、人に働きかける「動機のデザイン」

でつくり出していくアウトプットが充実するのです。

これは「動機のデザイン」の文脈を離れても言えることです。デザインを依頼する現場の側も「私は素人ですから何もできません。売れるＰＯＰください」と黙って座っているだけでは、すばらしい結果は期待できません。これには多くのデザイナーが同意してくれると思います。

さらに「動機のデザイン」を意識して進めることで、取り組みから得られるものの質も、その量も、そして効果の継続性も高まります。当事者の動機がめざめ、デザイン活動の内容が腑に落ちれば、デザイン活動のかなりの部分を当事者自身で進めていくことが可能になります。するとデザイナーは、より専門性の高い作業でプロジェクトに貢献することができます。当事者は当事者として、デザイナーはデザイナーとして、互いに自分ならではの力で参画し、共創することで、デザインの取り組み全体から得られるものは格段に大きく、高度になります。そして当事者はその結果を自分たちのものとして、先々まで活かし、みずから応用していくことができるのです。

求めているのは「この現場ならではの価値」

デザインを依頼されて現場を訪ねると、当然のことですが依頼してきた現場の人は、デザインなりアドバイスなりの「答え」を求めています。

しかし、デザイナーが手品のようにパッと答えを出せるわけではありません。さらに言えば、あらかじめ現場の外側に、現場の当事者と関係なく「正解」があると思われるのも困ります。

デザイナー側として実は、最初から示せる答え（らしきもの）も、ないわけではありません。でもそれはあくまで仮想の前提に立った解、または一般的な解であって、そうした解にできることは限られています。その現場ならではの、独自の解にたどりつくには、もっと話を聞き、現場を見て、その現場のためだけの答えを探しに行かなくてはなりません。

だから現場の当事者と会って、すぐに答えを求めるような質問を受けても、私はできるだけ断言しない形で、相手が考える手がかりを返すようにしています。はぐらかすのではなく、かといって無理やり答えるのでもなく。相手の実情を十分に踏まえることなく言い切りたくないと思うから、そうすることで可能性を狭めてしまうことを恐れるからです。

まずは現状をありのままに、多面的に理解したい、そうすることが大事だと思うのだけど、伝わるかな……と手さぐりします。「愚直に価値探しをさせてください」という姿勢です。手さぐりからはじめるのは、私が臆病だからかもしれません。専門家として、しっかり言い切ることでプロジェクトをリードするスタイルのデザイナーもいると思い

現場ごとの独自の価値を
探すところからはじまる

ます。

　実際には「価値探しをすることが、デザインの成果を出すために必要だと思っているんだけど、そのことがうまく伝わるかな、その時間をもらえるかな」と、いつもおっかなびっくりです。よく使うのは「最初は状況を把握したいので、どうしてもインプットにいただく時間が多くなります、どこまで力が及ぶかわかりません」という言い方です。これを聞いた相手の反応は、以前なら「めんどくさいこと言い出したぞ」という感触が多かったのですが、最近では意図を受けとめてもらえることが増えてきたと感じます。私のまわりだけでなく、世の中が少しずつ変わってきているのかもしれません。

　たとえば、あるショップで「売れるウェブサイトのデザインをください」と言われたとしたら。私は最初から自分の持ちネタの範囲で「こうするといいですよ」と即答することは避け、対話しながら、依頼された現場のお店が持っている、より深い価値へとさかのぼる試みを繰り返します。そのほうが、よそからかき集めてきたノウハウやスタイルをつぎはぎして形だけ整えるよりも、当事者にとって腑に落ちる、たしかに自分のショップならではのよいところを表現したウェブサイトになり、あとあとまで本人が納得して運営し、展開していけるからです。

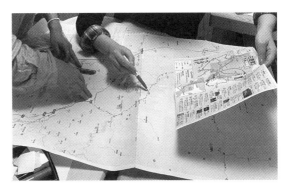

仕事場やお店だけでなく、周囲の地域や関係するものごと、お客様の居所まで視野を広げて「その現場ならではの価値」の種を探す

依頼する側も、よその「勝ちパターン」を教えてください、と質問しながらも、本当にそれだけを求めているわけではなく、でも「表面的だけど、そういう（傾向と対策のような）ことも必要なんでしょ」と、ある種わりきった考えで聞いていることがあります。そこで表層的な話でお茶を濁さず、じっくり深く聞きとりをしていくと、このショップならではの伸びしろの兆しが顔をのぞかせます。ここまで来ればお互いにやるべきことが見え、取り組む姿勢もがらりと変わる。答え探しはそれからです。

共にデザインに取り組むときの、デザイナーならではの役割

前に触れたように、デザインの取り組みを身をもって知っている「先輩」として共に取り組むことが、デザイナーの担う大きな役割のひとつです。このとき共に歩みながら、進みつつある、価値をカタチに表していく取り組みの内容そのものを、しっかり吟味するのもデザイナーの仕事です。当事者が「自分」を使って、強い思いで出してきたものなら何でもよい、わけではありません。当事者が主人公ではありますが、デザイナーとしての仕事を放棄することなく、自分もデザイナーとして必死で核心となる価値を探し、カタチにする表現を考えます。

ここはファシリテーターと違うところかもしれません。あるファシリテーションの講座で「自分の意見をはさまず、すべて参加者から出たものによって組み立てていく」と

聞いて、しばらく悩んだことがありました。迷いながらも、今はデザイナーである自分を封印する必要はない、デザイナーもまた自分の特性を発揮して貢献できるなら、そのほうが自然だし、全体として実りが大きいと考えています。

デザイナーが抱え込むのではなく、かといって現場の当事者に丸投げするのでもなく、デザインのステップを前に進めるための「問い」を当事者に投げかけつつ、自分も真剣に答えを探る。たとえば「どんな人がお店に来てくれるだろう？」「今までとは違う楽しみ方を提供できないだろうか？」といった問いです。

デザイナーである自分には、専門家ならではのものの見方、問いの立て方、難関の切り抜け方があります。それを自分で使い、示すことで、共に取り組むメンバーであり、取り組むに値する課題なのだ」と、言葉ではなく、身をもって動く姿で呼びかけます。

「今ここで、私たちで新たな解をつくるのだ、つくれるメンバーに対して

それを受けて「専門家も最初から答えを持っているわけではないのだ」と腑に落ちて、いきいきと動きだす人がいます。目の前にあるのがそれだけ重要な、大きな意味のある問いであると気づき、それに当事者である自分と、専門家のデザイナーとが、互いに単独では出せない新しい答えを見つけようと、共に取り組もうとしている。そのことをむしろ誇りに感じ、やりがいを感じて奮い立つ場面です。そして専門家の出す答えよりも発する問いに、それを解くための専門家ならではの動き方に注目し、当事者もみずから

動きはじめる。この瞬間を境に、当事者とデザイナーは対等に、肩を並べて立ちます。これが、デザイン実践者としてのデザイナーが現場にもたらせる、動機のデザインの面で最大の貢献ではないかと思います。

そして、共に見つけた価値を軸にして立てた仮説やコンセプトをもとに、「あとは自分たちでやってみます」と当事者たちが引き取る場合もあり、あるいは満面の笑みで「予算を取ったから、これでウェブサイトに仕上げてください！」と言われることもあります。「カタチのデザイン」をデザイナーに任されるにしても、引き続き共につくり上げていくとしても、仕上げの最終形までたずさわることができるのがデザイナーです。取り組みの中では「動機のデザイン」に注力しても、一方で、ものづくりのデザイナーとしての緊張感は常についてまわります。きちんと成果物を着地させるまで見届けるのは、デザイナーの本分です。

「根づかせるターン」を支える、動機のデザイン

当事者と互いに力を出し合って取り組むときによく思い浮かべるのが、デザインにも「ターン」がある、という考え方です。これは、ときに同業者から受ける「専門家なら質の高い仕事ができるのに、なぜわざわざ素人である当事者

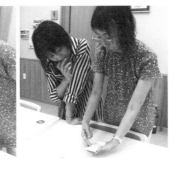

できあがったアウトプットではなく、デザイナーの考え方や動き方に注目して（右）、当事者がみずから動きだす（左）

に考えてもらうの？」という問いへの答えでもあります。

つまり「プロが突っ走って完成度を上げるターン」と「現場の当事者がデザインに関わることで、自覚を得て根固めする、デザインを現場に根づかせるターン」との、両方が必要だという考え方です。

プロが走るターンでは、デザイナーが手元に引き取って作業したほうが、効率も成果の完成度も上がります。しかしそれが現場で生かされるためにも、またデザインの成果そのものを、現場の本質に根づいた必然性のあるものにするためにも、「根固め」のターンが必要です。これが足りなくて疲弊している現場が多いと、私自身感じています。

クリエイティビティは、デザイナーなど専門家の専有物ではありません。現場の当事者が、クリエイティビティの効能を実感を持って理解し、自分の持っている創造性をそれぞれの現場で使いはじめることが、転じて専門家の力を理解し、専門家がつくり出した成果をより有効に現場で活用することにつながります。この両方のターンを生かすことで、それぞれの現場で、ひいては社会全体でいきいきと力を発揮する「クリエイティビティの総量」が上がっていく、と感じています。

当事者がデザインに関わることで現場に根づかせるターンと、プロが突っ走るターン

完成度を上げるよりも、もっと前に必要なデザイン

私自身はデザイナーではありますが、ウェブデザイナーやインテリアデザイナーといった、特定の分野をきわめるという意味での専門家ではありません。POPやパッケージのグラフィックもデザインすれば、商品企画やプロダクトも手がけます。店舗空間やまちの広場を計画することも、体験メニューなどのサービスや、情報デザインのコンセプトを考えることもあります。専門性の高いデザイナーと比べれば、その分野をきわめた表現を尽くすことまではできませんが、専門的な仕上げにかかる前の「基本デザイン [※]」はジャンルを限定せず、幅広く取り組みます。

一般には目に見える商品なりサービスなりの最終的な仕上げと思われがちな「カタチのデザイン」も、実際には最初は「基本デザイン」、いわばデザインの骨格から考えます。

この骨格の考え方は、デザインの専門分野を越えて共通しています。価値に直結した基本デザインをしっかりおさえておくと、分野を越えたデザイン展開に使えます。ひとつの根から、いくつもの花を咲かせるイメージです。根っこが深く幹がしっかりしていれば、パッケージ、POP、店頭ディスプレイ、体験メニュー等々、次々とモノやサービスをデザインするたびにゼロから考える消耗が避けられ、かつ、その現場全体としての一体感をつくり出し、世界観をよりよく伝えることができます。

※基本デザイン
成果物が備えるべき、基本的な機能や構造をおさえた、カタチのデザインのベース。ラフスケッチと方針をおさえて表現される。ここではデザインの専門分野ごとの、独特の手法や表現に入る前の段階を言う。

以前、私は自分が専門性の高いデザイナーではないことに引け目を感じていたこともありました。しかし今は「未分化のデザイナー」であることが、逆に強みになることもある、と思えるようになりました。小さな現場に「はじめまして」と入っていくときに、話題の間口を広く持ちやすいのです。未分化だからこそ、つきつめた仕上げの表現ではなく、基本にしっかり力を注ぐこともできます。また必要なときには、個別分野の専門デザイナーにバトンタッチする、つなぎ役になることもできます。

どんな話題にも対応でき、また途中で方針が変わったり、新たな目標が見つかったきにも柔軟に対応できることは、方針を最初からは固定しない（できない）、小さな現場の取り組みとは、特に相性がよいと感じています。

そして、これも結局は「ターン」だと思います。私のように「現場の当事者と共に考える基本デザイン」のターンと、「高度な専門性で完成度を高めるデザイン」のターンとの両方があってこそ、デザインという活動が現場で力を発揮できるのではないでしょうか。

根っこにある「価値」とつながった「基本デザイン」の
幹から枝が伸び、さまざまな花が咲く

進めていく中で気にかけていること

デザインの取り組みの中で「動機のデザイン」を進めていると、特に気にかかる局面や、大事だと思うポイントがあります。ここからは取り組みを進めていく中での一見なにげない場面で、内心気にかけているポイントや大事にしていることにスポットを当ててみます。

本音のやりとりが起きる舞台を求めて

動機のデザインを実践する中で、時間とエネルギーを使うことのひとつが「場づくり」です。

空間と場所は、その場の空気を大きく左右します。部屋の広さ、そこに置くモノやその配置、さらには事前の案内のしかたや宿題の内容、出し方、メンバーの組み合わせなども、「場」をつくり上げる要素です。

「まずはみなさんのお話を聞かせてください」とお願いすると、とりあえず椅子と長机を並べた会議室に通されるのがよくあるパターンです。少人数なら2列の机で向かい

合わせ、少し増えるとロの字形。通常の会議にはこと足りるかもしれませんが、その場にいる人が率直に考えを共有したり、仕事の現場のリアルな実感を出し合うには向きません。参加者どうしの距離が遠すぎるし、初対面の私に対して相手が緊張しがちです。

第一、現場の話をするのに、現場の気配も何もない場所では話がふくらみません。

たとえば午後からのワークショップなら、私は午前中に会場入りして、場のセッティングにたっぷり時間を使います。テーブルの配置を変えたり、荷物置き場やおやつコーナーをつくったりします。集中したりリラックスしたり、作業したりしゃべったり、場面を切り替えるには空間の余白が必要です。その場の空気感まで想像して場をセッティングしたいので、事前にせっかく「机をどう配置しておきますか」と聞かれても、お願いしておくことは難しいのです。実際の空間を見ながら、その場でメンバーが揃ったときの視線や向き合い方、距離感、動き回る状況などを脳内でシミュレートし、場をセットしていきます。

またその回の状況に応じて、持参したサンプルを並べたり、商工会館や市民センターなら、ロビーに置いてある観光マップや特産品のサンプルを持ってきて並べたりもします。それがワークショップの話題を引き出したり、発想のヒントになったりもするので
す。これをやるのに、15分前に現場入りしたのでは間に合いません。

ときには同行している役場の担当者が、私の様子を見てだんだんと察してくれて

ワークショップでは参加者が「自分を使って」やりとりし、クリエイティビティを発揮できるように場をセットする

上の写真および左図の会場（本文とは別の事例）では、入口から入ってきた参加者が、ワークショップの作業場の間を通ってセミナーの席につきながら「あとでこんな作業をするんだな」とイメージをふくらませられる。スクリーン右には地図とテーブルがあり、各自が持参した「地元の自慢の品」を置きながら、他の人たちが並べたものやフセンを貼った地図を眺められる

「もっと広い部屋に替えましょうか?」と言ってくれることもあります。中には二度目に訪ねたら、何も言わないうちから「由井さんは、広い部屋ですよね!」といちばん広い、百人入る多目的室を用意してくださったこともあります(ありがたいです!)。

その現場では、1年以上前に来たときの私のやり方を記憶されていて、朝から会場に入れるよう手配してくださったり、ありったけのホワイトボードをかき集めてくれたり、上長の部屋から特産の細工物の実物サンプルを、ロビーからは木材サンプルの丸太を(!)かつぎ込んでくれました。

関係者もいっしょに楽しみながら設営してくれたこの共創スペースは、午後に到着した参加者にとってもサプライズとなりました。12人のメンバーのために、広い空間の中にいくつものテーブルの島を用意し、話したり作業したりするテーブル、お茶コーナー、地図を広げる台、サンプルのディスプレイ台と使い分け、壁には関係する資料やポスターを、ホワイトボードには参加者の書いたワークシートをどんどん貼り出して、それに囲まれてワイワイとディスカッションし、作業することができました。

会議室では出ない話が、他の場で聞けることもあります。「ごはん食べに行きませんか」「ここのうどんがうまいんだ!」の続きで、リラックスした場ならではの本音が聞けたりもします。

あえてオフィシャルでない場を求めて、時間をずらしてお茶の時間に参加したり、早

朝の畑仕事をしながらの雑談に加わることもあります。自分で準備した「場」だけでなく、プロジェクト周辺にもさまざまな、活用できる「場」が見つかるものです。常に鼻を利かせて、もしよさそうな状況があればチャンスを活用できるよう、アンテナを張ることを忘れないようにしています。

会議室よりも材料や商品のある現場のほうが、触発されるヒントがある。仕事場で自然発生的にワークショップがはじまることも多い。写真はレザー工房の作業場で、サンプルに囲まれて

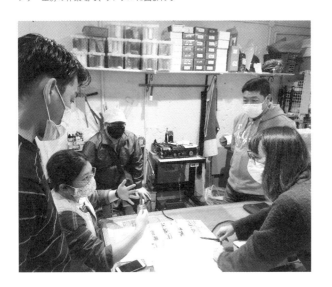

「小さい」からこそ、変化を起こせる

議題や事前の宿題も、場づくりの一部だと言いました。目の前の課題によって、緊張したり、心構えが変わることは誰でも体験することです。そこで私は、ここでも「小さな」課題を大事にしています。

小さいから、動きはじめることができる。私が最も避けたいと思うのは、あきらめ、無力感、あるいは現状への慣れです。動こうとしても動けない。「こんなもんでしょ？」「やっても無駄」という停滞の空気を変えられる、最初の一歩を誘い出す呼び水となるのが、小さな課題なのです。

小さいことは、劣っていることではありません。特に大事にしたいと思っているのは、最初の小さい一歩です。小さな課題だから、小さな動機を引き出すことができます。「やってみようかな」と思う、その前にまず「自分がそのとき感じたことを、思い出してみようかな」「口に出してみようかな」と思える、小さな動機を呼びさますこと。自分不在の客観的事実ではなく、自分の中を通した気づきを思い出し、口にすること。これが本当の最初の一歩です。そして、小さいことはいつまでも小さいままでは終わりません。大きい変化も、どんな変化も、小さい動きからはじまります。

小さいから「自分」が関わることができる。小さな課題だからこそ、ひととおりが一望できるし、その中で、個人の力で変化を起こせます。一人ひとりが起承転結の一式に

関わることができるので、自分が気づいたこと、そこから考えたことが形になり、それを他人に投げかけて返ってきた反応、その結果起きたことのてんまつを見届けることができます。自分の考えからはじまり、変化が起きて影響が及んだ先々までを自分で見届けることは、自分の動機で動く主体者としての意識を強く呼び起こします。

人の表情と言動をよく見て、場をしつらえる

場づくりもそうですが、「動機のデザイン」の面で何が役に立つか、何が効くかは、あらかじめ計画しておくことができません。いくら「専門的知見」でも「正論」でも、相手の手元に届かないボールを投げたのでは役に立たないからです。

では、何なら役に立つのか？ その答えは、相手を観察しておしはかるしかありません。その場の空気感や参加者の表情、発言などを観察し、自分のセンサーをフル稼働させて感じとります。その場のメンバーがリラックスして本音を出せているか？ ちゃんと自分を使えているか？ 立場を気にして遠慮したり、躊躇している人はいないか？ ワークショップが盛り上がっているように見えても、その場がワイワイとにぎやかなだけで、参加メンバー一人ひとりが自分を使えていないこともあります。観察して、そのつど判断し、メンバーそれぞれが常にしっかりと自分の頭を使えるよう、場が活性化するように動く。それがサポート役の仕事です。

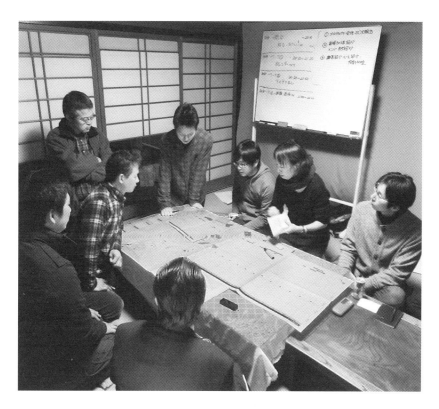

参加メンバーが話題に入り込んで、集中し
ながらそれぞれに自分を使えているか、感
触を見ながらワークショップを進める

こう言うと難しそうだとか、向き不向きがありそうだと思われたりしますが、私も最初からできたわけではありません。むしろ今でも苦手意識があるくらいです。だからこそ実感を持って言えますが、やり方の個人差はあっても、コツと場数である程度、誰でもできることです。

視野に入れておきたいのは、目の前にいる人だけではありません。主要メンバーの動きが軌道に乗ってきたら、それ以外の、まわりにいる人たちをよく見ます。この輪の中にまだいない人が、新たな視点を持ち込んでくれるかもしれない。それは本人を含め、まだ誰も気づいていない可能性です。

ゆくゆく力になってくれるかもしれない人が、ひとまわり外側の周縁にいることはよくあります。誰なのかはまだわからないその人が、興味を持ち、のぞきたくなり、手や口を出してみたくなる、きっかけを用意しておきたい。そのために今いるメンバーが取り組んでいるもの、していること、つくり上げつつあるものが見えるように、途中の制作物や資料を、見える場所に貼りだしておく。小さなことでは、ワークショップやミーティング中のドアを開けておく。

ちょっとした工夫によって、ひとまわり広い人のつながりへ向けた、ゆるやかな働きかけができます。その積み重ねによって、取り組みをその現場で長期にわたって継続できるようになっていきます。

即興、組み換え、その場でとことんカスタマイズ

私は生来の性格としては心配しすぎ、準備しすぎるたちなのですが、共に取り組む場では頭のスイッチを切り換えて、まず自分がその場を楽しむようにしています。他の人の気づきに驚き、課題が見つかってワクワクし、アイデアが浮かび、モノが形になっていく現場のライブ感を浴びて、みずから本気で楽しむ。そして楽しんでいる自分の姿を、他の参加者が目にすることでリラックスしてもらい、同じようにリアルタイムの変化を味わってもらいます。

その場全体のクリエイティブな動きを支える視点では、常に予想外のことが起きるのを受け入れ、そのときどきに合ったサポートをしていきたいと思っています。とはいえ実際には、うっかり強引に流れをつくる発言をしてしまい「アイタタ、やらかした」ということもしょっちゅうです。いかん、と思って、どこかで立て直そうと試みる。そのとき自分がよりどころとしている考え方のポイントをまとめたのが、そもそもこの本の出発点でした。

準備魔の私としては、事前に課題やワークシートも用意しますが、いざその場で出してみたら想定とは違う流れになって、「うーんこれは使えないな、しょうがない」とわきに置いたままになることも少なくありません。一時期、どの現場でも使えるようにと

考えて共通のワークシートをつくってみたこともあり、一度はその場で広げるところまでいきましたが、やっぱり使い物にならず、引っ込めました。

大量のサンプルの入ったスーツケースを引いて行ったけれど、結局「今のタイミングは違う」と判断してひとつも使わず「由井さん、その大荷物はこのあとご出張ですか?」と聞かれて、照れ隠しに笑って言葉を濁したことも、何度もあります。

とはいえ手ぶらでは見落としがこわいので、聞き出したい項目を箇条書きにしたメモは用意します。しかしこのリストも順番どおりには進まず、とばしたり、戻ったり、はしょったり。進めながら臨機応変にフレキシブルに対応する、そのために準備しておく、という感覚です。

結局いちばん役に立つのは白い紙とフセン紙だった、ということは実際よくあります。言葉だけではお互い話がかみ合わなかったのに、図解するなりピントが合うのです。それもあらかじめ用意した図ではなく、みんなの目の前で、そのとき、その現場に合わせて、白い紙にフリーハンドで描いたカスタムメイドの図です。つたない線でも、その勢いやよどみも含めて「今、私たちの話を聞いて生み出された図だ」と受けとってもらえたから、相手に響いたのだと感じます。

その場で白い紙に線を引き、自分たちの持っている価値と、それをどんな相手に、どう届けるかの組み合わせをさぐる。目の前で描き、指さすと、議論がぴたっとかみ合う

「自分を使う」場面で、風景が変わる

第3章で説明した5つのステップは、一歩ごとに視点やタスクが変わりますが、全体がつながっています。そのひとつとおりを、現場の当事者が身をもって体験することに大きな意味があると言ってきました。しかしその中でも、特に大事にしている場面がいくつかあります。

ひとつは、はじめて自分を使いはじめる場面、最初の「内外を観察する」ステップです。ここで、自分の目で見、耳で聞いて感じたこと、思ったことを、自分で認めてあげることが重要な「小さい一歩」となります。

実際のところ「動機のデザイン」は、現場を日頃から浸食しがちな無力感やあきらめ、停滞との戦いだと思います。また「去年と同じで何がいかんの？」「〇〇さんが決めはったのがあるから、そのままでええやん」という、前へならえの思考は、もしかするとあきらめや無力感よりもたちが悪いかもしれません。

自分の感じたこと、考えたことに意味があると、まず自分が認め、仲間と互いに認め合う。「内外を観察する」ステップは、それをゆっくりじっくり行う場面です。そして、自分を使ったインプットがとりもなおさず、より本質的な「価値」の発見へとつながっていくのです。

もうひとつは、4番目の「自作して試してみる」ステップです。自分の考えたことを、形にしながら自分の五感を使って試し、他人にも見せて手応えを受けとる。返ってきた反応を味わうことで、自分と世の中の関係に気づくことができます。よい反応ばかりでなくてもいいのです。自分の思いをプロトタイプという形にして、それに対して外から反応が返ってくること自体が、自分の動きが認められることであり、自分が動いていることに意味があると、みずから体感することなのです。

自分を使って外界をつかみとる「観察」と、自分の中から生まれたものを外界にぶつける「プロトタイプ」は、背中合わせの関係にあります。観察を通しておずおずと動きはじめた「自分の動機」が、プロトタイプへの手応えを得て自信をつけ、力を得て、みずから動けるようになっていく。こうして一人ひとりが元気になること。これをもっと多くの現場で、多くの人に体験してもらえたら、社会がもっと元気になるのではないか。これが「クリエイティブが世の中の役に立つ」ということだと思います。

プロトタイプを「自作して試してみる」。精度は重要ではなく、自分でできる方法なり形なりで、実際に近い状況をつくり出してみることが肝心

専門家も、素直な反応を返すところから

「自分を使う」ことの重要さは、デザイナーについても同じです。相手に対して、また取り組みの内容に対して、デザイナー自身の素直な興味にもとづいて関心を傾けているかどうかは、確実に相手に伝わります。自分自身を使うことなく、専門家としての「お役目」から淡々と聞いたり語ったりしているだけでは、相手もなかなか、自分を使った（その人ならではの）素の視点を見せてはくれません。

まずは相手の発言や行動に興味を持って、聞いて、見て、反応を返すこと。否定や肯定以前に、「知らなかった」「それはすごい」「面白そう」などの素直な反応です。相手も、自分の言ったことが届いている、響いているとわかれば「自分の感じたこと、思ったことを言っていいのかも」「言う意味があるのかも」と安心し、さらに自分を出すことができます。こうした「反応を返す態度」を大事にすることが、動機のデザインとしての基本姿勢であり、プロジェクトを共に進めていく関係を築く土台になります。

私の場合、自分の態度を意識する以前に、ものづくりへの興味から、現場の人の言葉に対して思わず知らず前のめりになって、次々と聞いてしまっているのが本当のところです。

表面的な「共感」は禁物です。安易におだてたり、形式的に相手を立てたりすれば、

それはすぐに伝わります。そうなれば「ああ、この人はそういう姿勢なんだ」と悟られて、察しのよい相手ほど、「素の自分」で話してもらえなくなってしまいます。

デザイナーの私も自分を使って、自分の興味に導かれるままにどんどん反応を返していくと、思わぬ脱線も起きます。しかし脱線の先にこそ豊かな発見があることも多いのです。あらかじめ想定した項目ごとに効率よく聞こうとしても、豊かな脱線は起きないし、相手がだんだんと詰問されているような気分になって、話題がやせてしまい、実り多いインプットを得ることは難しくなってしまいます。そして相手も自分も、お互いにやる気がしぼんでしまうのです。

「全員が」自分のクリエイティビティを発揮する

取り組みが動きはじめたとき、サポート役としては、ともすると場を運営し、参加メンバーの声を引き出すことで手いっぱいになり、自分自身の本音はわきに置いてしまうことがあります。

でも、これも「自分を使っていない」ことになってしまいます。一時的にそうなることはよくありますが、どこかの時点で、自分が本音でよいと思うことと、これは違うなと思うことを口に出し、その場に表明するように心がけています。これも、他の参加メンバーが「自分を使う」ことと同じく大事なことだと思います。そうしてこそ、その場

にいるメンバーに対して敬意を払うことになり、メンバー全員（自分を含め）で、クリエイティブな力を最大限に発揮する道につながると思うのです。

ただし私自身の意見は、取り組みのあまり早い段階では出さないようにしています。私の考えを先に見聞きしてしまうと、現場の当事者は「この人が答えを持っているんだな、やってくれるんだな」と思って、自分を使うことをやめてしまうからです。これでは、その場が「全員が本気の創造を行う場ではない」と言外に伝えてしまうようなものです。

全員が自分を使った、クリエイティブなやりとりが活性化してからであれば、デザイナーの発言やアイデアも、数ある意見のひとつとして健全な吟味の対象となります。

こうなればデザイナーにとっても、互いに手加減なしの本気のやりとりが起きる、充実したセッションとなり、共創ならではのうれしい緊張感が生まれます。そのとき私のほうもまさに、自分の動機にエネルギーを注入されて元気をもらい、その結果さらにレベルを上げて、クリエイティブに頭をひねることになります。場の力を借りて、自分で思っていた以上に濃密でレベルの高い創造性の境地に押し上げられ、充実感を覚える場面です。

「面白い！」に導かれて

現場での私の態度について、いっしょに仕事をしているスタッフから「面白がり方に特徴がある」と言われたことがあります。自分ではもはや意識していないのですが、相手の話を聞きながら、あいづちやリアクションや、ちょっとした反応をたくさん見せているようです。言われてみればたしかに、その場その場で私が驚いたり感心したり、疑問に感じたことは、言葉や表情、身ぶりから、相手にも伝わっていると思います。自分としては、その瞬間ごとに興味を感じるままに「そうなんですね！うんうん、それで？」という素の反応が出ているだけなのですが。

そういう姿勢で聞いていくと、いつの間にかお互いに緊張がほどけ、相手に私の興味が伝わり、気持ちよくリラックスして話せるようになったとき、ふとした流れで「実はね」という本音が出てきたり、求めているものをチラリとのぞかせてくれることもあります。

さきほどのスタッフに言わせれば「由井さんがあまりにワクワクした様子で聞くので、そこにいる人たちも楽しそうになる」のだそうです。たしかに、たとえば仕事場を案内してもらう中で、「手を止めさせてごめんなさい」とは思いながら、今、ここでしか聞けない！と作業中の方についつい話しかけてしまい、しかも快く答えてもらう、ということは、多かったように思います。同じ仕事場にいる仲間や関係者からは今さら

聞きにくい質問も、はじめて訪ねた私が「これ、どうなってるんですか？」と聞けば、寡黙な職人肌の人がいきいきとお話を披露してくれることも少なくありません。その会話に、隣の人も手を止めて「へえ、そうだったの？」とワイワイと話がはずむこともよくあります。

その話の流れで、相手の言うことをとらえなおして「それはこういうことですね」「それじゃあ、さっきのアレはたいへんですね」と私が返します。それを聞いて相手も「オレの話がちゃんと伝わっているな」と実感して会話を続けたくなるだけでなく、少しずつ「より本質的な何か」に気づきはじめる、ということが起きています。こちらで返す解釈やとらえなおしにプロとしての視点があり、興味のおもむくままに雑談しているように見えるこのやりとりが、いつの間にか、より深い掘り下げとインプットの整理になっていたのです。

そのとき、その場で、共に見聞きしたものの強さ

ライブを大事にすると言いましたが、私自身も、できるだけ何でも相手の目の前で共有し、その場でやり切るようにしています。そのひとつの表れが、議事録をつくらないことです。かわりにその場でホワイトボードなり、白紙にサインペンなり、みんなの書いたフセン紙なりの上で、話題と議論を集約して共有します。

しゃべったことが全部は書けていなくても、その場で書いた紙を置いてきたほうが、ナマで経験した記憶との連続性を保ったまま残せます。

相手の見ている前で書いたものには、その場にいた人が見れば、共に理解した共有体験が凝縮されています。その場にいた人が見れば、共に理解した自分の発言や仲間のコメントが、ニュアンスや前後の文脈、その場の空気感まで含めてすぐによみがえり、豊かに流れ出てきます。当事者のいないところで後から整理した議事録は「その場」とのつながりが切れてしまっています。再生できる情報量の差は十倍、百倍もあると思います。

もうひとつ、その場で書いたことは、その場にいたみんなに承認されたことで、これを使うことはオープンで公平な姿勢を示すことでもあります。整理され編集された議事録は、自分たちがその場で体験した言葉、見た姿形とは、すでに別ものになってしまっているのです。

受け手はいつまでも受け手ではない

「動機のデザイン」によって現場の当事者を後押しする側として、私は「先生役」ではなく、相手と対等の視線で、肩を並べて歩く……と言ってきました。それでも「動機のデザイン」の実践者としては、相手に働きかけ、常に反応を観察しながら、半歩先へ

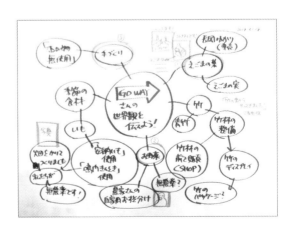

その場で、みんなの前で書いたものなら、その場の空気感や、そのときの自分の意図まで思い出される

踏み出して先導する立場にあります。

だからといって自分ひとりがずっとリーダー役を担わなくては、と気負い込む必要はありません。現場の当事者たちがだんだんと自分を使うことに慣れ、問題意識を持って動けるようになると、あるとき当事者どうしの間でも触発が起きます。単なる当事者から、自分から動き、他の人の動機に働きかける「主体者」に変わる瞬間です。主体者となった彼らは、いっしょに取り組むメンバーはもちろん、それ以外の関係者にも思いを伝え、意見を聞きとったり協力を求めたりして、動きを拡大していきます。

この瞬間が思いのほか早く訪れることもあります。訪問初回でも、あれこれお話ししていくうちにだんだんと表情が変わり、目を輝かせて「これはどうですか、こんなこと考えたんですけど！」と誰にも見せていなかったアイデアを披露してくれる人がいます。話の展開にふと「それだったら、次は〇〇さんを呼んでいいですか？」と気づいて口にする人がいます。

これがいつ起きるかは現場次第で、まったく予測がつきません。でも多くの現場で、ある瞬間にその場の動きをリードして、みんなを動かし、動機を高めてくれる人が現れます。それは専門性のあるなしとはまったく関係ありません。この「主体者」は取り組むテーマや場面によって変わるもので、特定の人がいつでも、どの仕事でも主体者であり続けるわけではありません。しかし一度「主体者」として動く体験をした人は、必然性のある場面となれば、自信を持ってその役割を担うことができます。

そんな人たちがいきいきと動く現場では、私自身も刺激をもらい、自分の動機が高まるのを実感します。そして、ひとりでデザインするよりもはるかに幅広い視野と強い芯を持った、本質をとらえたデザイン成果にたどりつくことも少なくないのです。

その場の状況によって、専門家がリードする場面もゼロにはなりません。しかし立場は流動的に入れ替わり、誰もが発信者となり、また受け手となる時間が訪れ、その入れ替わりがさらに場を活気づけます。そして取り組みの参加メンバーみんなが両方の役割を体験することで、取り組みに対してひとまわり大きな視野を持ち、意図を持って能動的に動くことを少しずつ体得していきます。これが起きた現場では、以前なら届かなかった呼びかけにも、誰かしらが打てば響くような反応を返してくれます。ひとりではやりきれなかったことを、共創で実現できることを体験し、互いに自分を使い合うことを知り、周囲の人々まで動かす力を獲得した現場です。

そして変化を起こせるように

当事者と共に取り組む「動機のデザイン」の先に私が見ているのは、現場に根づいた力強く継続的な変化であり、デザイナーだけでなく、さまざまな背景を持つ「普通の人」がそれぞれにクリエイティブな力を使うことのできる状況です。あちこちの現場で進む取り組みの中で、そんな状況につながる兆しや手がかりと出会うことが、少しずつ増えています。

「きれいごと」のままでは進めない

繰り返し触れてきましたが、変化を求めている小さな現場で、お仕着せのパターンや予定調和の結論は、結局のところ効果が長続きしません。借り物の解決策では、求められている変化を起こしきれないのです。

長期的に役に立つのは、大きくて立派で聞こえのよいものではなく、等身大の、一人ひとりの実感に根ざしたものです。他人のために「よかれ」と考えたものでなく、自分自身の実感を持って「よい」と言い切れるものです。これは「大きいことでなく、小さ

いことを」と言ってきた理由でもあります。

ここ数年、複数の大学でデザインを教える機会をいただいていますが、たとえば授業で実際の地域に関わる課題に取り組むと、必ず「よかれ」と考えられた、一見立派で聞こえのよさそうなプランが学生から出てきます。「よかれと思った」、けれど自分自身は参加しない、利用しないプランです。そういうとき私は「小さいことでいいから、自分が利用したいと思うものを考えて」と促します。

学生だけでなく実際の事業の現場でも、「客観的に考えて」とか「お客様のために」という名目のもと、誰も自分ごとにできないような計画が出てくることがあります。大きくて立派で聞こえのよいものは、なまじ見栄えがよく、誰も反対する理由がないだけに、実はやっかいなのです。

だから「よかれ」として出された言葉が、本人ものみこめていない借り物の言葉なのか、それとも、小さくても本人の感覚や思いに根ざした言葉なのか、動機のデザインを実践する上では、その見きわめに敏感になる必要があります。

変化は「小さな自分ごと」から

自分ごととして実感できることは、多くはごくささやかなことです。「会社の理念」や「社会的正義」のほうが立派で、自信を持って人前に出せるでしょう。しかし立派な

テーマがテーブルに上がって、一時は場が盛り上がったように見えても、いざ動かそうとすると停滞に陥る……という展開を、これまで私は幾度となく見てきました。

「よかれ」と考えられた立派なテーマは、登頂の困難な大きな山です。しかも、自分の中に切実な理由のないままに、どこか遠くにいる相手に対して「よかれと考えてあげた」テーマでは、自分を使い、実感を持って深く考えることは困難です。一方、自分ごととしての現実味をともなってくっきりと思い描ける、しかもある程度小さなテーマなら、山を登り切ることができます。

大きな課題に向かって3合目で立ち往生する経験を繰り返すよりも、小さな課題をしっかり登り切ることのほうが、変化につながる有効な一歩になるのではないかと思います。大きな計画や課題に取り組むのなら、それをいったん、一人ひとりが実感できるテーマとして解釈しなおしたり、自分ごとにできる接点を探して、そこから着手するなどの方法が必要です。

これは近年、特に大事な視点だと思っています。というのは、あらゆる場で出てくる課題が、どれも複雑で難しくなっているからです。「よいものをつくれば売れる」「この方法で解決してあげれば喜ばれる」という、シンプルな課題は減っています。そんな課題はあらかた解決されてしまい、今残っているのは難題ばかりなのかもしれません。と、おりいっぺんの「よかれ」では、今どきの課題には効かなくなっているのです。

何度か触れましたが、いちばん避けたいのは停滞であり、あきらめです。小さくても何かを動かすこと。そこからしか変化は生まれません。小さい動きへの第一歩です。そして、「自分が動かせる」と実感して活動するプロセスの途上にいる、さまざまな現場の当事者たちは、みないきいきと充実しています。

活動を豊かにする言葉で語りたい

大学の授業は、まだ社会の中で責任を負っての実戦ではなく、言ってみれば教習所の中での運転かもしれません。それでも「提案の中に、自分を入れてください」と言うと、見違えるように力強く説得力のある、自分を使った提案が出てきます。

「動機のデザイン」では常にどの段階でも、関わる全員が「自分ごと」にできるように、ということをいちばんに気にかけます。デザイナー自身も例外ではなく、ファシリテーションしながら自分を使って本気で取り組みます。

第3章で説明した「5つのステップ」の呼び方もそうです。種明かしをするまでもなく、この本で紹介した5つのステップは、多くのデザイナーやデザインの教科書が述べていることと大差はありません。そうした共通のステップを下敷きにしながら、それでも私が特にこだわって大事にしているのは、その呼び方です。

たとえば「観察」または「調査」と呼ばれることの多かった1つめのステップを「内外を観察する」と言ったのは、自分自身に目を向けるという、多くの人にとって（おそらく仕事の場では特に）やり慣れないことをしてほしいから。今までの仕事のしかたから頭を切り替えるステップです。

また4つめの「自作して試してみる」は、デザインやものづくりの中で「プロトタイプ」と呼ばれるものをつくるステップです。プロトタイプはモノだけでなく、しくみや周囲との関係まで含めて「未来の状況をつくって試す」ことが肝心です。ここでは特に、当事者が自分で手を動かし、つくりながら自分で吟味すること、そしてできたものを他人に試してもらうだけでなく、自分でも体験してみることを重視して、このような言い方をしています。

そして5つめの、一般に「フィードバック」や「評価」等と呼ばれるステップは、「結果を点検し、次へつなげる」としています。「点検」という言葉で私が思い浮かべているのは、「自分の手で現物をたたいたり裏返したり動かしたりしてみて、しっかり状況を把握し、感じとる」情景です。モノであってもなくても、みずから手がけた成果を、思い入れを持ってしげしげと見つめ、なでまわして「うまく動くかな？」と問いかけるイメージです。

それは冷静で客観的な「評価」とは性質が違います。何より、点検する気持ちには、自分のしたことの結果へのワクワクする期待感があります。上流で課題を設定し、仮説をつ

d.schoolによる デザイン思考のプロセスガイドより	動機のデザインの 5つのステップ
1. Empathize 共感する	1. 内外を観察する
2. Define 課題を定義する	2. 現状を共有し、課題を設定する
	3. 仮説を立てる
3. Ideate 発想する	
4. Prototype プロトタイプをつくる	4. 自作して試してみる
5. Test テストする	5. 結果を点検し、次へつなげる

左列は広く知られている、スタンフォード大学d.schoolによるデザイン思考のプロセスガイ
ドより。右の「動機のデザイン」は、基本的な流れは左と共通しているが、使う言葉や視点、
段階の区切り方が少しずつ異なる。この違いには「小さな現場で、専門家ではない当事者
が主体的に考えるため」のクリエイティブなプロセスとして、大事にしていることが現れて
いる〈注5〉

くってきた当の本人たちが、その目でもって主観的に行うからこそ、点検の結果を「次につなげる」ための具体的、実質的な知恵が得られます。そして同時に「次はこうして

やるぞ!」という活力にもつながるのです。

5つのステップはどれも、行為や活動を示す言葉で呼んでいます。ステップごとのタスクや途中成果物以上に、当事者がそのステップで身をもって動き、体験し、発見し、納得し、判断や共創を行い、その結果、確信を持って次のステップへと進めるようになるという、心身の動きと変化にフォーカスしたいからです。また、なるべく専門用語を避け、平易な日本語を使おうとしているのは、何度か触れてきたように「普通の人の中にあるクリエイティビティを、普通に使っていく」ことをめざしているからです。

自分の内にある、デザインのOSが変わっていく

5つのステップの名称を使って、現場の当事者たちに直接語りかけることはあまりありませんが、これらの名称はデザイナーである自分のための指針でもあります。私自身がこういうふるまい方を忘れないために、そして核心をいつも意識して、立ち戻ることができるように。

ステップを並べたリストをながめているだけでは、似たように感じられるかもしれません。しかし現実の取り組みの中で、たえず動き続ける局面を前にして、具体的に何を大事にして行動するかは、使っている言葉によって大きく変わります。いろいろなデザイナーや研究者、組織がつくってきたデザインプロセスのチャートは、それぞれに「何

を大事にして考え、行動するか」の意思表示にもなっていると思います。動機のデザインの「5つのステップ」は、まだ模索は続いていますが、これまでの体験と試行錯誤をもとに考えた、私なりの姿勢を示し、私自身の道しるべとなっているものです。

「デザイン的な態度というものは、一朝一夕で身につくものではない。じわじわと体質を変える、漢方薬のようなものだ」と言った方がいます〈注6〉。デザインのプロセスに取り組む中で、どんな言葉を使ってその行為を呼び、とらえ、反芻するか——その言葉は、漢方薬のようにじわじわと身体の内に浸透していくでしょう。言葉や図解で書きとめた概念を、意識せず自然と思い起こせるようになったとき、その概念を自分のものにできたということではないでしょうか。ささやかですが、これが自分の中にあるデザインという行為のOSに、変化が起きるということではないかと思います。基礎となるOSが変わることで、実際の行動や場面ごとの考え方も根本から変わっていくでしょう。

第5章

「動機のデザイン」の先にあるもの

――デザインプロセスに表れる志向性

この本の第1〜3章では、「動機のデザイン」の全体像を、できるだけくっきりとわかりやすくお伝えすることを心がけ、なるべく整理しながら書きました。そして第4章では「動機のデザイン」を実践している現場の様子を、自分の迷いや悩み、整然とは進まない実態も含めて書いてきました。

第5章では一歩引いて、「動機のデザイン」というアプローチそのものについて、何を大事にしているのか、それはなぜなのか、また何をめざしているのか、実践の中で考え、感じてきたことを中心に、まわりの人たちと議論してきたことも交えて書いてみたいと思います。

もともと現場で奮闘する中から生まれ、いわば生活の知恵のように徐々に形をなしてきた「動機のデザイン」ですが、振り返るとそこには通底する志向性があると感じます。それは、現場で動きながら考えてきたことが核となっているからこそ、なのかもしれません。私自身が過去に学んだデザインの考え方では足りないと感じてきたところなど、試行錯誤しながら少しずつ言葉にしてみて、自分がめざそうとしている方向性をあらためて意識しなおすこともありました。

「動機のデザイン」とは何なのか――私もまだ日々、現場で走りながらの模索続きです。でも、そこには私ひとりの気持ちにとどまらない、デザインの持つ大事な意味が含まれていると思うので、デザイナーに限らず、同じような現場に関わる方々と共有できればと考えました。

「動機のデザイン」のわかりづらさ

お伝えしてきたように「動機のデザイン」は、もともと自分が小さな現場でデザイナーとして四苦八苦しながら、いかに最大限の効果を当事者たちに残せるか、そのために考えたり工夫してきたことを整理したものです。この整理はまず誰よりも、自分自身のためでした。そして近年、こうしたアプローチがますます求められるようになってきたと感じます。

いちばん届けたい相手は誰？

「動機のデザイン」の主人公、いちばん届けたい相手は、現場の当事者です。現場で課題をかかえ、困って、いろいろ試みている人です。課題はあるけれど、今はまだ解決法や経験を持っていない人。私の直接関わってきた相手で言えば、変化を必要としている中小企業、和菓子屋さんや土産物屋さん、林業や町工場、ときにはご夫婦ふたりで営む小さな加工業者だったりします。

こうした現場にいる人たちは、今まさに自分の仕事の、目の前の課題に困ってい

て、「動機のデザイン」を悠長に（私は決して無駄な回り道とは思っていませんが）学んでいる余裕はありません。そしてこの人たちは「デザイナー」になりたいと思っているわけではなく、この本を手に取ってもらえることも少ないでしょう。

知ってほしい相手に、なかなか直接は届けられない

それは「デザイン」という言葉に、長年刻みつけられてきたイメージのせいでもあります。「考え方の視野を広げ、より自分たちらしい価値をみつけ、受けとってもらえる形にする」ことがデザインの役割とは、今までなかなか伝わりにくかったと思います。

そもそもデザインに関わる私たち専門家のほうが、自分たちの仕事の考え方や手順を、専門外の人にも伝わるように平易に説明することは、あまりしてこなかったかもしれません。この本で紹介してきたようなデザインの取り組みは、それ自体が従来の仕事の枠組みを超えるため、わかりづらいのは仕方ない面もあると思います（そして旧来の枠組みでこと足りていたときには、必要性もあまり感じられなかったのかもしれません）。

主人公である当事者には、構造的に伝わりづらい。でも、だからこそ、現場に入っていくデザイナーなり他のサポート役なりが、「動機のデザイン」を意識しておくことに大きな意味があると思っています。

名前は何でもよいのです。デザインと呼ぶ必要もない。けれども一方で、第4章でお伝えしたように、対象物のデザインに本気で向き合って仕事をする、ものづくりを本業とするデザイナーが手がけることで、効果的に行えるとも感じています。だからと言って「動機のデザイン」をデザイナーの専有物にしたくないのも本音です。むしろデザイナーのふるまい方や考え方を、幅広い立場の方々がうまく取り入れ、利用してもらいたいと思っています。デザイン行為の使い手が増え、だんだんと広がる中で「主人公」である現場の人々も、気兼ねなく手を出して使ってもらえるようになれば、と思い描いています。

「動機のデザイン」を言葉にして

ここに書いてきたような取り組みは、私ひとりのものではありません。自分はたまたまそれを言葉にしてみただけで、言葉にせずに実行している人たちの「代弁者」のような感覚です。もしかすると私の場合、接していたのが「小さな現場」だったから全貌が見えやすく、意識しやすい面もあったかもしれません。決して自分に特別な能力があったわけでも、特殊な体験をしてきたわけでもないと思っています。

それだけに、自分が接してきたいくつもの現場に共通すると思える「役に立ちそうな考え方」を言葉にすることで、今まで暗黙知として埋もれてきたものに光を当て、同じような動きをしている「同志」と共有し、役立てられるのではないか。そして、暗黙知として埋もれていたせいで、多くの人が気にかけながらも十分に行えなかったことが、もっと存分にできるようになれば、という思いがありました。

「動機のデザイン」を発信してみて

この本に書いてきたのは、今も日々の実務の中で、新たな気づきを得て軌道修正した

り、ノウハウを足したりしながら進めていることです。ある程度まとまったかな、と思えたときに何度か、デザイナーなど専門家の集まりで発表してみる機会がありました。

そんな場ではいろいろなリアクションをいただきました。中には「現場の人がデザインに主体的に取り組めるようになって、いいことはあるの？　僕ならできるようになっても、自分の仕事が増えそうでうれしくないけど」というコメントもあって、なんて素直な！　となんだかうれしくなりました。たしかに動機のデザインは、いつ、どんな場合にも無条件でおすすめするものではないし、「絶対にこうしたほうがいいよ！」と訴えるものでもありません。でも、ひとつの選択肢としては、知っておいてほしいのです。

誰にとっても、何かが「わかる」「できる」ようになることは、面白く楽しいことであると、私は思っています。実際、現場を担う当事者の方たちが、その体験を得ていきいきと輝きはじめるのを、私は幾度も見てきました。

でもそれはあくまで、本人の「やってみようかな」「できるようになりたい」という自然な動機のめざめを待って実現することで、外からの働きかけが先行しすぎては本末転倒です。そこの加減は、実践を重ねても、つくづく見極めが難しいと感じます。

「取り入れて、何かいいことがあるの？」

動機のデザインへの疑問に対して「あなたは自分が関わって納品した仕事が、受け

とった現場で使われなくなったら、がっかりしませんか?」と尋ねると、これにはほとんどの人が、首がちぎれるほどうなずいてくれます。デザイナーだけでなく、エンジニアでも企画担当でも、自分のつくったものを役立ててほしいと願う気持ちは同じです。

ところがデザインするのは専門家でも、その結果を現場で活かすのは、それぞれの現場の当事者です。当事者自身がプロセスの上流から参加していれば、それを活かしたい気持ちになるのはもちろん、どういう意図で、何をめざしてデザインしたかを把握しているので、先々その活かし方もわかるし、必要なら軌道修正もできます。

そしてデザイン行為に参加し、プロセスを体験したことによって、自分が直接担当していないプロジェクトでも、デザインの活動や考え方への理解がより的確になります。

つまり「現場でデザインを動かし、活かすことのできる当事者」になっていくのではないでしょうか。

デザインプロジェクトに取り組んだ人なら誰でも、思考の展開や共創のやりとりに深く入り込んで、完全に「自分ごと」として感じ、考える瞬間は必ずあります。デザイナーなら誰でも心当たりがあるでしょう。自分自身の感覚や思考でものごとを動かしていくワクワクするような充実した体験、一種の「フロー状態」をもたらす力が、デザイン活動にはあるのです。これは確実に体験した人を元気にし、自信を与えてくれます。

デザインの専門家が見過ごしていた、「普通の人」の底力

私の関わる「小さな現場」にいる人たちは、ほとんどの場合、プロジェクトがはじまる時点では、デザインという行為の内容や効能をまだ知りません。当然、デザインに積極的な興味があるわけでも、デザインできるようになりたいと思っているわけでもありません（チラシづくりのコツなど、自分がイメージする狭義のデザインテクニックを知りたい、という人はいますが）。

しかし、そこにいる人たちの多くは、自分たちの地域なりコミュニティなり業種なりの底にある避けがたい課題を、どこかで深く認識しています。自分たちの立っている場所の課題をしっかりとつかみ、腹にどっしりと据えているのです。課題の背景には高齢化、過疎化、地域産業の衰退や働き手不足、気候変動や災害、DXによる産業構造の変化など、大きな社会の変化があります。

深く眠るマグマのようなその問題意識が、デザインの取り組みが進む中で、ふとしたことをきっかけに取り組みと結びついて噴き出し、その人の力となり、動きを起こすことがある、と感じます。本人の深いところにあった静かな思いに、デザインの取り組みが結びつきそうだ、役に立ちそうだと、直感的に響くものがあるのかもしれません。ひとたび機会を得れば、その人の個性や創意工夫が、内からの問題意識を動力源として力強く発揮されていくように見えます。このようなデザインのあり方には、これまであま

り目が向けられてこなかったのではないでしょうか。

小さな現場だけに限らず

　ところで、いくつかの場で発表してみて予想外だったのが、「小さな現場」ならぬ「大きな現場」からも強い関心を寄せてくださる方がいたことでした。当事者が立場の違いを超えて、全体観を持ちながら共につくる、というプロセスに着目されるようです。

　小さな現場では比較的、その場で起きていることの全体像と因果関係をつかみやすいと言えます。顔の見える距離感で、自分の働きかけが全体に及ぼす効果や結果も実感しやすく、ねらいが外れたら引き返してやりなおすことも、わりあい容易です。

　一方、大企業などの大きな現場ではそれが簡単ではないことも多く、こうした見通しのよさ、柔軟な動き方をいかに取り入れるか、も課題となるようです。特に、これまでの固定的なピラミッド型の組織を見直そうと、新たな動き方を模索している場面では、決められた役割にとらわれず、状況に応じて組織内の一人ひとりが誰でも、臨機応変に現場をリードして動くようなあり方が着目されるのかもしれません。その中で、人の動き方を支えるアプローチのひとつとして「動機のデザイン」に関心を寄せられるのでしょうか。

実際に大きな組織に取り入れようとするなら、人材育成としての取り組みになるのかもしれません。それはそれで、研修で教わったとしても、実際に仕事の中で実践していくことは、簡単ではなさそうです。

私の考えてきたかぎり「動機のデザイン」は特定のテクニックや手法というよりも、現場でのふるまい方や視点の切り換えが中心なので、実践をともなわない場では体得が難しそうにも思えます。そんな中、実はすでに、研究発表会などでお話ししたことを手がかりに、私とはまったく違う分野の大きな組織の中で、「動機のデザイン」のエッセンスを取り入れて、試行錯誤をはじめている方がいます。その活動から今後、私も学んでいきたいと思って楽しみにしています。

「動機のデザイン」は工学ではない

「価値のデザイン・カタチのデザイン・動機のデザイン」をまとめた図を、私は「価値（K）・カタチ（K）・動機（D）」の頭文字をとって「KKDモデル」と呼んでいます。

これは「動機のデザイン」について発表したり論文を書いたりする中でたどりついた表現ですが、このモデルに至る道のりは、現場での気づきと疑問から出発した思考と、仲間とのディスカッションの積み重ねでした〈注7〉。

出発点は現場、でもそれだけでは足りない

成り立ちからして「動機のデザイン」は現場と切り離せません。そしてお話ししてきたように、私の出会う現場は一つひとつが異なる、新しい出会いです。それでも、本当にすべてが「千差万別の新しい出会い」で、毎回その現場のためにゼロから新しく考えなくてはいけないのだろうか？という疑問が私の中にはありました。正直「毎回ゼロからでは身が持たない」という実感もあり、実際、周囲から「なんでいつもそんなに準備がたいへんなの？」とあきれられることもありました。また逆に、水面下で私が考え

価値（K）・カタチ（K）・動機（D）のデザインを一体として表現した「KKDモデル」

たり準備していたことを知らない人からは、「人間力だねえ！」とひとくくりに「ほめられる」こともありました。

「総当たりの経験値」だけでも、「人間力」だけでもない、何らかのロジックがあるのではないか。それを明確化すれば、もっとスムーズに効果的な仕事ができるのではないか。自分だけでなく、多くの人が「技術」として使えるのではないかという思いがありました。そして自分の接してきた多くの現場に共通する「芯」となる筋道、まだ言葉になっていないロジックの部分がたしかにある、という感覚的な確信もありました。

工学的な面と、人文学的な面と

経験値だけでない、何らかのロジックを核とした方法論は、誰よりも私自身が求めていたものでした。手探りの現場を重ねてここまで形になってきた「動機のデザイン」には、工学的な面と、社会学や文化人類学に近い面とがあると感じています。

工学的な手法として、再現可能な結果の品質を担保できるかというと、それはできません。インプットに対して決まったアウトプットを出せる方程式とは違う。それは「人」という要素が核にあるからです。その意味では、心理学とも接点があるかもしれません。

工学ではないけれど、工学的な面もある。そう思えるのはかつて私が総合デザイン事

務所にいて、工業デザインをはじめさまざまな分野のデザイナーといっしょに仕事をしていたこととも関係しているかもしれません。もとよりデザインは、相手がいて、ある「ねらい」を持って行う活動です。そしてクリエイティブな活動でありながら、ある程度の客観化、手法化となじむ面があります。そこには、たとえばアートと比べれば、ある程度の客観化、手法化となじむ面があります。

私にとっても「現場」と「人間」は基本です。しかし、ときにまちづくりなどの分野で出会う、圧倒的な現場力と暗黙知で道を切り拓くやり方で力を発揮することは、私にはできない、とも感じていました。つくづく普通の人である自分に合った取り組み方を模索する中で、数限りない「現場の事象」の中にパターンを見つけていく、いわゆる「パターン・ランゲージ [※]」的な考え方にも力を借りました。さらに自分が実際に使えるものを探る中で、要素を絞ったシンプルな形に至ったのは、そうでなくては自分が現場に持ち込んで使えないと感じたからでした。

プロセスの中に姿勢が埋め込まれている

いわゆる人間中心設計やユーザーエクスペリエンス [※※] の考え方にも、私はひかれます。「動機のデザイン」を5ステップのチャートで表現したのも、そうした志向性の表れかもしれません。

※パターン・ランゲージ
ここで参照している「パターン・ランゲージ」は、人の行動から多数の「パターン」を抽出し、これを組み合わせた「ランゲージ（言語）」として共有することで、誰もがデザインに参加できるようにするという考え方。

※※ 人間中心設計やユーザーエクスペリエンス
メーカーやデザイナー視点ではなく、使う人の体験から出発するデザイン・設計のアプローチ。ここ30年はどさまざまな形で方法論として取り入れられてきた。

紹介してきたような、ロジックの骨格をともなう形に整理することで、特にデザイナー以外の人には伝わりやすくなった面もあると感じます。最近ある大学の授業で、経済や経営系の学生にお話しする機会がありました。そこでデザインの手順をステップに分けて、実際の現場の事例と組み合わせて話したところ、とてもスムーズに納得してもらうことができました。もちろん体験しないとわからないことはたくさんありますが、実践の体験談だけでもなく、抽象的な構造と仮想事例だけでもなく、両方を組み合わせて紹介できたのが効果的だったのかもしれません。

ただ、他人に伝えるために考えを整理していく中で、整理するほどに痛感する問題もありました。単なるツールとして、ハウツーの体系と受けとられてしまうと、現場の当事者の自走に貢献したい、という本質が失われるという落とし穴です。

本書の前半で「動機のデザイン」の手順や実践方法を、なるべくシンプルに、明確に説明しようとする中でも、何のためにそうするか、どんな姿勢をもってそうするかが大事だということを意識してきました。「当事者を主体者に」「当事者と専門家が対等に」「本人の中にある動機が動くのを待つ」としつこく繰り返してきたのも、そのためです。この本を実用性優先のマニュアル本や、使いやすいハウツーのハンドブックではなく、文章で読んでいただく形にしたのも、同じ思いからです。

専門デザイナーと「実質デザイナー」

デザインプロセスの主役はターンで入れ替わる、という考え方に、第4章で触れました。専門家としてのデザイナーが、自分の手元で完成度の高いデザインを提供するターンと、共創の中で現場の当事者が主体的に関わって、現場に根づかせるターンです。

しかしそんな考え方を待つまでもなく、現場の中から自然発生的に（ときにはデザインのデの字も思い浮かべることなく）デザイン活動を行っている人に出会うことがあります。私は内心ひそかに「実質デザイナー」と呼んでいますが、彼らの動きぶりには舌を巻くことがよくあります。

すでにそこにいる「野生の」デザイナー

彼らは名刺にデザイナーとあるわけではなく、多くは本人もデザインしているという意識はありません。お店のチラシやパッケージを次々とつくっているのに「私なんかデザインを勉強したこともありませんし、素人です」と自信なさげだったり、デザインという概念など眼中にないまま、フットワーク軽く新しい企画や商品を考え出しては、周

230

囲に共有しているのです。

彼らはみな、自分の目で「今、この現場で取り組むべきこと」を探し、制約の中で打てる手を見つけ、試し、手応えを受けとって次なる手を考え、また実行しています。大は新規事業のしくみから、小はパッケージやPOPまで、つくるものが商品でもサービスでも、それぞれの意図のもとに変化をつくり出しています。私から見ればデザインの力を存分に活かした、りっぱな「デザイン思考プロセス」の実践者たちです。

ことさらデザインしようと意識してはいない「普通の人」が、自分にとって必然性のある動機を得て、自然発生的に「価値のデザイン」と「カタチのデザイン」を繰り返し、いきいきと成果を上げ、周囲の人の動機に働きかけながら活動している。彼らのデザイン活動は、止まらないし、終わらない。それを見るにつけ、人は誰でも自分なりのデザイナーだし、今はデザインの活動をしていない人も、機会があればもっと力を発揮できるはず、と思うのです。

価値・カタチ・動機のデザインに取り組む「普通の人々」

私の出会ったある人は、はじめ自分のお子さんの病気のために、毎日自宅で吸引器を使う必要があり、そのケアをスムーズに行うための器具を手づくりしていました。それを同じことで困っている子どもや親に提供しようと、グッズとして商品化し、みずから

出演して紹介動画をつくり、ウェブを通じて販売していました。

また別の人は、地元の過疎地で農業を支える新たなしくみをつくって、農繁期に地域外から働き手となる人を呼び込むことを考えました。来てくれた人たちの居場所をつくり、軌道に乗ったら日々の運営は別の人にゆずって、自分は次のしかけをつくるために奔走し、それらを組み合わせて長期的に事業として展開していけるよう、活動の企画を練り、呼びかけ、ウェブサイトを立ち上げ……そして活動全体のブランドネームをつくり、ロゴをつくり、マップをつくり、特産品を使ったメニューを編み出し、ショップを立ち上げ、立ち止まることなく動き続けています。

この人たちは、自分が「デザイナー」かどうかなど、気にもしないでしょう。ただただ、自分のやりたいこと、必要だと思うことを次々と考え、人に働きかけ、行動しています。その様子は私から見れば、身をもってデザインのステップを実行している「実質デザイナー」そのものです。今までなかったものを自分に問い、外に問い、自分の手でつくり出し、周囲に共有する。そしてたしかな意図と自分の動機を持って、しっかりと現場に足をふんばり、どんどん歩んでいく。

あてがわれた業務や前例をそのままなぞるのではなく、新しい可能性を探り、身をもって状況を観察し、読みとり、そこから考えたアイデアを実地で試す。そして、その取り組みを現場の他のメンバーや周囲の関係者に受け入れてもらえるよう、ねばり強くコ

ミュニケーションを重ね、より大きなしくみを編み出し、動かしています。彼らはいきいきとエネルギーにあふれ、輝いて見えます。

こんな場面に出会うたびに、すごい！ かなわない！ と思います。半面、デザインは必ずしも特殊な才能や専門的な訓練を前提としなくても、動きはじめるのだという確信を深め、大きな希望を感じます。

実質デザイナーに対して、専門家のできること

こうした現場にいる「実質デザイナー」は、実際には老舗の造り酒屋の後継者だったり、新しい農法に挑戦して販路を開拓する農業者だったり、下請けを脱して独自の技術をもとに新事業を立ち上げる工場の技術者だったりします。立場としてはアルバイトのスタッフだったり、商工会や観光協会、役場やNPOの職員ということもあります。

デザイナーと名乗らない彼らこそ、現場に変化を起こし続け、活力を与え続ける、真のデザイナーだと敬服せずにいられません。同時に、まがりなりにも専門家のデザイナーとして数々の現場に出入りしてきた自分は、専門家としてそこで何をすべきか、考えさせられます。

現場の彼らは「仕事として役割を演じている」のではなく、目的と問題意識を持って、自分の中から自然と出てくる関心に沿って動いています。だから自然とアンテナが働き、自然とアイデアを考え、おのずと結果が気になってみずから確認し、改善できる点が目にとまり、それを修正してみる。デザインのステップをごく自然に踏み、無理なく進んでいくのです。

その活動には、たしかに専門家の知恵やノウハウもあれば役に立ちますが、活動自体を動かしているのは内発的なエネルギーなのだなあ、とつくづく感嘆させられます。外部の専門家ではなかなかできないことを、彼らはやすやすとやってのけます。

とはいえ彼ら、野生の「実質デザイナー」たちは、ゼロからの手探りで苦労していることも少なくない。そこに専門家としてのデザイナーの知見や手法を提供することで、よりスムーズに、効果的に動けるようになることも事実です。また逆に、変化をつくるミッションに取り組んでいる専門家デザイナーも、こうした大きなポテンシャルを持った現場の人たちの力に目を向け、受けとめ、共に取り組むことで、もっと大きな成果を生み出すことができると思います。

デザインの力を、普通の人にもっと使ってもらえたら

デザインはクリエイティブな活動ではあるけれど、ある程度の合理的なステップがあ

る、と言いました。デザインは目的に向けた活動であり、構造的なステップを踏んで進めるプロセスと、そのための手法があります。

手ぶらで、丸腰で「自分を使って」デザイン活動を行うことは、慣れなければどこから手をつけてよいかわからない、怖いことです。専門家であっても、それでは消耗が激しく、時間と手間がかかりすぎます。だからこそ「デザイナーになりたいわけではない人」にとっても、デザインプロセスの知識とツールが役に立つと思うのです。

今も、デザインと言えば「生まれ持ったセンスと造形力」や「専門教育での訓練」に恵まれた人が行う、特殊な行為として遠ざけられることが少なくありません。しかし、お伝えしてきたような現場でいきいきと実践され、現場に変化を起こしている「デザイン」を見ると、決してそうではない。技術やトレーニングは必要ですが、練習を経て誰でも普通に使い、さまざまな仕事の現場で活用できる力です。「デザイナーという専門的な仕事」だけに限定することなく、もっといろいろな場面でデザインの活動を活かしてほしい。そのために、動機のデザインという考え方が役立てられるのではないか……というのが私の期待です。

当事者の動きを誘発するデザイン

動機のデザインには、従来浸透していたデザインの考え方とは、少し違うところがあります。特にわかりづらいのは、動機を直接「デザインする」わけではない、という点でしょう。それなのにあえて「動機のデザイン」という言い方をしているのは、実践を重ねるほどに、動機への働きかけが「価値のデザイン」「カタチのデザイン」と一体になっている、つまりデザイン行為そのものと一体であると思えるからです。

外骨格ではなく、内骨格をよりどころに

動機のデザインの前提となるデザイン活動の本題、価値とカタチのデザイン自体は、ある程度一般的なデザインの考え方だと思います。その中の「5つのステップ」も、デザイン関係者の間で広く言われている内容と大きくは変わらないと思います。違うのは視点で、5ステップの呼び方も、専門家視点ではなく、現場の当事者に視点を切り換えています。専門家のデザイナーがしたりさせたりすることよりも、当事者が自発的に行うことを中心に据えているのです。

また実践の中で進めやすいように、5つのステップごとの方針や手だてを考えていま
すが、決して手法としての再現性をめざしているわけではなく、むしろ一つひとつの現
場と、そこにいる当事者の特性を大事にすることを考えます。こうした性質から、なか
なか言葉だけでは理解されづらい面もあります。

第3章で「5つのステップと、各ステップで行うこと」をシンプルに整理したのは、
「動機のデザイン」を伝えるために必要と考えてのことですが、それをフォーマットや
チェックリストのように受けとられるのは意図と違います。いわば、先にフォーマット
として外側の構造があって空欄を埋めるのではなく、内側の芯となる骨格や基本的な方
向性を示したいのです。手がかりとなりそうな手法の例を提供はするけれど、実際に動
く人が、自分で自由に、フレキシブルに使いながら肉づけしていける、そういうもので
あってほしいと思っています。

なぜなら「動機のデザイン」は現場の当事者が「主体者」として自立していくことを
大事に考えているからです。一人ひとりが、動機のデザインの考え方をいわば外骨格で
はなく内骨格として、自身の内からの動機のままに自由に使い、活かしてもらえれば本
望なのです。

1 内外を観察する
2 現状を共有し、課題を設定する
3 仮説を立てる
4 自作して試してみる
5 結果を点検し、次へつなげる

動機のデザインの
5つのステップ

内発的に、柔軟に、自由に動くこと

5つのステップごとに立ち現れるみずみずしい活動の場面を、あらかじめ用意したシナリオどおりにつくることはできません。予測不能性、偶発性がないと、創造の輝きは生まれないからです。

さまざまな現場で、マニュアルどおりに動くのではなく、みずから内発的な動機に満たされて動く人たちの姿は、魅力的に輝いて見えます。そこには、お店なり事業所なりの理念や本質的な価値を踏まえつつ、その場、その人ならではの自由な動きがあり、考えがあります。

この人たちを見るにつけ、「自分を自由に使う」ということは、好き勝手に動くこととは違う、と感じます。彼らは全体の大きな軸や方向性を、自分なりに理解し、咀嚼して、自分のものにした上で、自分を使って動いています。手だてや手段も、結果の具体的な表れ方も、人により、状況によって多種多様ですが、彼らの姿に共通するのびのびとした動き方は、勝手気ままとはまったく違うのです。

デザインという、意図を持った活動から得られるもの

デザイナーとして現場を訪れると、その場にいる人たちが「デザイン」に対して抱く

イメージや期待が最初、こちらと一致しないことが多いと言ってきました。これは何も「小さな現場」に限ったことではないかもしれません。そもそも「デザイン」という言葉のあいまいさや幅広さが、一方ではやっかいでもあり、また一方ではフレキシブルな広がりを可能にしていることは、多くのデザイナーが感じるところだと思います。

私の考えるデザインは、ねらいを持って次々と行為を繰り出しながら、次にどんな動きを取れるかを常に考え続けることです。行動しながら予期せぬ制約にぶつかったり、新たな手立てが見つかったり、生き物のように刻々と変わる局面に対して、真剣に次の望ましい一手を探し、工夫する行為です。

デザインのプロセスを、あらかじめ想定した結果から逆算することはできません。動き続ける目標を見つめながら、意図を自覚して、軌道修正を続けながら進む。デザイナーはそうした動き方に、比較的慣れているかもしれません。だから、はじめてデザインに取り組む当事者に対して、水先案内人として役立つことができるのだと思います。

このようにデザインプロジェクトを進めていくと、結果的にその現場をとりまく大きな因果関係やダイナミズムが見えてくることがあります。デザインのプロセスをデザイナー任せにした結果、この全体観の発見を外部デザイナーが独占しているのは、もったいなさすぎます。そしてデザイナーの側も、当事者と共に動いてこそ、現場とそこにある課題や価値へのより深い理解が得られるのです。

主体者が増えれば、クリエイティブ総量が増える

デザインのプロセスに取り組むことで得られる成果——私は「デザインの効能」と呼んでいますが、これには2つあるように感じています。1つはもちろん、課題に対する答えを出すことです。価値を探り、エッセンスを凝縮し、ねらいを明確化して、形にしていくこと。「価値のデザイン」と「カタチのデザイン」による、直接的な効能です。

そして、デザインの2つめの効能として「取り組んだ人に起きる変化」があると感じています。

デザインのもうひとつの効能——主体性をめざめさせる

デザイン行為では、ねらいを持って、価値あるものをかたちづくります。自分を使って観察し、感じとり、考えて、選んで、工夫してつくり、他人の反応を受けとって……特に動機のデザインの視点では、そのひととおりを体験することが大事です。

これによって、まず取り組みが「自分ごと」になります。そして自己効力感が生まれ、さらにひとまわり大きな視点で、自分を含めた「ねらい・行動・結果・反応」の因果関

係を、身体感覚として体得できます。

この2つめの効能は、業務として効率よく結果を出すことばかりが重視される中では、あまり注目されてこなかったように思いますが、実は大きな意味を持っているのではないでしょうか。これは「動機のデザイン」だけによる成果ではなく、「価値・カタチ・動機」のデザインを一体として進めた結果です。大事なのは「自分を使う」ことと、最初から最後までをひとつながりとして体験することによって、ものづくりの手ごたえを体感することです。

この経験によって、当事者が自分を使って主体的に動く「主体者」になります。自分から感じ、考え、意図を持って周囲に働きかけ、共に行動し、その結果を受けとめて次の行動に反映できる「主体者」が現場に増えることは、世の中を変えていくポテンシャルがあると思えてなりません。

活動が「自分ごと」であってこそ

デザインの2つめの効能は、向き合うのが仮想の課題ではなく、リアルで切実な課題であればこそ、最大限に発揮されます。自分の現場のために「本当に必要で意義あること」に対して、自分がたしかに影響を及ぼし、望む方向への変化をつくっていると実感

できること。これが自己効力感を高め、健康な動機を生み、主体性を高めるのだと思います。

しばらく前まで、地域のお祭りを支える人が年々減る中、商店主さんたちが駆り出されて、機材一式をレンタルして焼きそばの屋台を1日切り盛りする、といったことがありました。

その結果、出店数は確保され、お祭りはにぎわったかもしれません。しかし、自分の店の売り上げの立て直しに必死であるはずの商店主さんにしてみれば、丸1日を費やしても、本業にはあまり得ることがありません。はた目にはにぎわっていても、「持ち出しばかりのイベントはもうやめたい」という声を聞くこともありました。

地域のとりまとめ役からしてみれば「〇〇さんもお祭りに協力してよ」となりがちですが、「協力」であるうちは自分ごとにならないのではないか。たとえば書店主なら「青空ブックカフェ」を開いたり、飲食店なら新メニューを出してフィードバックをもらってみたり、お祭りという場を活かしながら、自分自身にとって本気でやりたい、意味のある、大事なことができたらどうでしょう？ お祭りの「その日」だけで終わらない、地道でも、参加した一人ひとりの未来につながる変化が起きるのではないでしょうか。それぞれの人が、それぞれ自分の現場の未来につながることに取り組むことでしか、長期的な活性化は起きないように思います。

お祭りの例で言えば、先に計画ありきで人を割り当てていくスタイルから、人の動機を探し、大きな目標を視野に入れつつも、一人ひとりの動きを有機的に柔軟に組み合わせていくスタイルに変えること。それによって、お祭りの主催者も、参加する出店者も、全員が意義のある成果を得られるのではないでしょうか。お祭りという場を活かしながら、自分のめざしたいテーマとの重なりを見つけ、実現する形を工夫していく、そこにはデザインの力が役立つのではないかと思うのです。「お祭りの主催者」と「出店者」の関係は、役場と住民、社長とスタッフなど、さまざまに読み替えができそうです。

自分にとって「楽しい」活動の先に

自分を使って、他の人といっしょにデザインに取り組み、何かをつくる――それは何よりもまず「楽しい」ことだと思います。結果として得られる、ひとりではつくり出し得ない大きな成果をいったんわきに置いたとしても、「自分たちでこれだけのことを動かして、価値ある何かをつくっている」と実感しながらの活動は、それ自体が得がたい経験になります。

最近訪ねた現場では、個人で美容サービスを開業した方から、SNSをまめに更新しているけれどもお客様が思うように増えない、と情報発信のアドバイスを求められまし

た。おしゃれなイメージを中心に発信の方針を考えはじめましたが、お話を聞いていく

と実は、外出しづらい人や病気のある人のためのサービスをやりたい思いがあって、で

もそれは積極的に発信することではない、と思われていたようです。

その言葉に「そんなことはありません！むしろここならではの考え方、やりたいこ

とを、伝えたい相手に、伝わるように表現しましょう」と私が反応。するとご本人もぱっ

と顔が明るくなり、これをきっかけに身体への負担の少ないコースのアイデアが生ま

れ、早速メニューに加えられました。

独自の価値を前面に出し、伝えたい相手を具体的に想定していくと、おしゃれにとり

すましたウェブサイトよりも、手描きの地図などの、ていねいであたたかみのある表現

が合う、と見えてきました。発揮したい価値がくっきりと明確になり、「自分にとって

大事なことが、お客様にも価値になるんだ、発信していいんだ」と徐々に腑に落ちてく

ると、その方はどんどん勢いづいて自分から計画を立て、表現を考え、目標に向けて進

みはじめました。そして「こんな楽しいこと、なんぼでもできます！」と力のこもった

声で言います。

こういう場に立ち会うにつけ、思います。価値あるものをつくるプロセスを、自分が

動かしていると実感すること。そこにはふつふつとわきたつような充実感、自己効力感

があるのだと。自分のしていることを、自分が心から肯定できることで、人はこんなに

も力を発揮できるのだ、と毎回驚かされます。

小さな動機からはじまるデザインの取り組みは、普通の人が、誰でも取り入れることのできるものです。仲間とともに、手の届くところからひとつずつやってみれば、驚きのある発見が幾度も訪れ、他では味わえない充実した楽しさを次々と体験するでしょう。これを日々いくつも重ねていった先に、「働きがい」や「生きがい」にも近い、大きな動機があるのではないかと思うのです。

動機のデザインと学びの場

第4章でも触れましたが、ここ数年、いくつかの大学で教える機会に恵まれています。集中講義もあれば、半年間14回の授業もありますが、その中で受講する人たちに対して、私からできる最大の貢献は何だろう、と考えます。変化が速く予測の難しい時代にあって、どんな状況でも自分から現状を把握し、必要なインプットを求め、望む未来へ向けて自分なりに仮説を立て、試し、行動していく……そのためにデザインの力を活用してもらえたら、と思っています。

「デザインすること」をもっと多くの人に

社会人を含む受講者たちに体験してもらいたいと私が思うのは「小さくてもよいので、本気で自分を使って感じ、考え、まわりの人と働きかけ合い、試し、変化を起こす」こと——実務に向かうときの「動機のデザイン」そのものです。

最近では美術大学だけでなく、総合大学でも「動機のデザイン」に近いことを教える機会をいただいています。美大でも総合大学でも、大げさに言えばすべての人に「自分

の感覚を使う」ということを取り戻して、「デザインすること」を自分のものにしてほしい。さらにその力をブーストできる、共創の技術を身につけてもらえたら、と思います。そのために、授業とはいえなるべく切実な、リアルな課題を体験してもらうようにしています。

ある授業では、大学のあるまちを舞台に、自分で歩いて見つけた魅力や気になる点から出発して、そこで生活する人やお店を営む人にとって、暮らしや営みがよりよいものになるプランを考えてもらいました。

ここで大事にしたのは、「活性化」や「にぎわい」とひとくくりにされ、ともすれば抽象的になってしまう目標ではなく、たとえば空き家が減る、まちに学生がいる時間が増える、地域密着型のお店が繁盛する、かつ学生にとっても生活が充実する、といった具体的な近未来図を描くこと。そして、そのプランに「自分」を（少なくとも同じ大学の学生を）含めて描き、かつ「いつかできたらいいな」ではなく、自分の在学している間に変化が起きるようにイメージしてもらうことです。ちょうど空き家をリノベーションして、学生用シェアハウスとして提供する企画を考えていた学生が、この授業での出会いから企画を具体化し、地域密着型の事業立ち上げまでやりとげた例もありました。

大きく立派であることよりも、自分の手と目の届く方法でやりきることのできる「小ささ」を大事にしているのは、授業でも仕事と同じです。こうしたプロセスを、身をもっ

て体験する機会をひとつでも多く提供することが、私の役割だと考えています。

「デザインには美大生が強い」のはなぜ？

こういう視点でのデザインへの向き合い方は、かつて私が美術大学で受けたデザイン教育の中にはありませんでした。自分がデザイナーとして社会に出て、これまで現場でもがいてきた経験を振り返っても、このような「他の人と互いに自分を活かし合う」視点を取り入れたカリキュラムは、もっと増えてもよいのではないかと思います。

こうした視点による学びは、デザイン教育に限らず、幅広い分野に巣立っていく人たちにとって力になるのではないでしょうか。一方、今までデザインの専門家を多く育ててきた美術大学の学生たちも、こうした視点と結びつくことで、今まで考えられていた以上の力を発揮できる可能性を感じます。

「言葉で説明するのは苦手だけど、絵はうまかったから」美術大学に進んだという学生は、今も大勢います。しかし特にデザインの分野では、これからはそれだけでは通用しないよ、と言われて自信をなくしてしまう学生もいます。この本でお話ししてきた、現場の当事者との共創を大事にする「動機のデザイン」も、ともするとそうした「デザインの新領域」に見え、美大生の中には苦手分野と受けとる人もいるかもしれません。

しかし、美術大学の学生はデザインに取り組む上でやっぱり大きなアドバンテージを持っている、と私は感じます。

それはまず何よりも、ゼロから何かを考え、つくり上げるねばり強さであり、つくっていく途中の「あいまいさ」に耐える力です。答えのない問いに向き合う、いわばレールもガイドもない道に足を踏み出せる基本姿勢です。

言語化されていないものを含めて「五感を使って観察する力」、そして「自分が感じたことに、鋭敏に目をとめ、食らいついていく力」が鍛えられていることも強みです。「自分を使う」ことには長けているのです。また「ラクガキする力」と私は呼んでいますが、あいまいな概念を視覚化し、図解する力。お絵描きやラクガキが得意な美大生ですが、その力によって、共創の中でリアルタイムで「見える化する」という、今まであまり意識されていなかった役割を果たすことができるのです。そしてもうひとつ、思いつくそばから手を動かして「つくってみちゃう」力。こうした力が、デザインの「5つのステップ」を進める上で大きな力を発揮します。

他人と互いに自分を使い合う、新しいクリエイション

一方で「動機のデザイン」を体験する中で、美大生に越えてほしいハードルがあります。たとえば、ありものを編集したのではオリジナルと言えない、自分でゼロから考え

なくては、という思い込みです。

美術大学で授業をしていても、グループで生み出すクリエイションをはじめて体験するという人がけっこういます。自分ひとりで表現することには長けている一方で、オリジナリティの考え方を狭く限定してしまっているのかな、と感じることがあります。ひとりでゼロからつくらなくてもよいのだ、アイデアは発案者ひとりのものではないのだ、という考え方に慣れるまで、ぎこちなさが残ることもあります。

思い込みを解いて、デザインには先人の知恵や仲間のひらめきを借りてもいいんだ、とわかれば、もっとダイナミックに動きが広がります。他の人と互いに「自分」を使って共につくる体験は、忘れられないものになります。授業後、学生からは「はじめてしゃべった人と、こんなふうにいっしょに考えることができて、ここまでのものをつくれるなんて、思ったこともなかった」という驚きの声が聞かれました。本人のためにも、これから人生で出会う人たちのためにも、「つくる力」をそんなふうに活かし活かされる経験を、もっと味わってもらえたら、と思います。

専攻も学年も異なる学生が集まった初回の授業では、呼びかけてもなしのつぶてで、「互いを使い合うチーム」とはほど遠い状態なのが常です。それでも、14回の授業を終える頃にはかなりの人数が「互いに自分を使った働きかけ合いによって、クリエイティブが変化する」体験を味わっていることが、授業後のフィードバックでわかります。

異なる視点を持つ一人ひとりが自分を使い、さらに仲間と互いに「自分を使い・使わ
れ、活かし合っていく」機会は、まだまだ多くの局面に組み込んでいくことができるの
ではないかと思います。こうした視点を、幅広い意味でのデザイン教育に取り入れるこ
とは、社会の中であらゆる現場に力を与えるのではないかと思います。その兆しを、私
はすでに何人もの学生から見せてもらいました。

教材ではなく、リアルな課題との出会い

授業で大きな力を発揮してくれているのが、ゲストの話題提供者です。受講者にとっ
て、「今リアルにある、切実な課題」との出会いを提供してくれる方々です。

ある授業では、援農事業を起業した代表者の方を招いてお話を聞き、受講者には「学
生の自分が、どんな援農プログラムだったら参加できるか、参加してみたいか」を考え
て提案してもらいました。また別の授業では、地元の自治体や商店会の関係者を招いて、
授業に参加してもらいました。

話題提供者には、可能ならワークショップから提案の発表会まで参加していただき、
「今まさに目の前にある、何とかしたい状況をお話しください」「学生の提案が本当によ
いと思ったら、実際に取り入れてみてください」とお願いします。求めているのは、ご

本人の立場からのガチンコの言葉であり、思いです。「教員がやるような客観的な講評はいりません、あなたの視点でコメントをください」という授業のポリシーをお伝えすると、話題提供者の方も「それなら！」と表情が変わり、目を輝かせてくれます。

学生たちは多くの場合、大学に入る前からずっと、あらかじめ正解の決まった問いを先生から出題され、先生に評価され、採点される経験ばかりを重ねてきています。こうしたあり方を見直す動きがはじまっていますが、私の授業でも、目の前の話題提供者と対談し、聞きとり、自分なりの答えを考えて直接提案し、コメントをもらう機会を、できるだけ確保するようにしています。

学生には「課題に直面しているのは誰なのか」「状況を変えるために行動できるのは誰なのか」「結果を受けとるのは誰なのか」「学生である自分が担う役割はないか」といった視点を意識してもらいます。不特定多数のための「素敵なアイデア」はかえって迷惑です。相手にしっかり聞きとりを行って「この人が、今、抱えているリアルな課題に対して、自分だからこそ提案できること」を考えてもらうのです。それを「いつか、誰か」ではなく「自分が参加できる近い未来」に向けて提案してもらうのです。

社会に効くデザインに向けて

授業の中で必ず取り入れているのが、「相手の課題・やりたいこと」と「自分のやりたいこと」の重なりを探すことです。相手が「今まさにリアルに抱えている課題」をテーマとして見つめ、かつ自分自身のリアリティから考えるのです。そこからおのずとテーマの下敷きとなっている、最前線の社会課題を考えることになり、終わってみて振り返れば、社会課題に対する等身大の解決策が含まれた提案になっていました。

総合大学で私が出会った、経営や政策を学ぶ学生たちは、総じて社会課題への関心が高く、その解決に向けてデザインの考え方が役立ちそうだとわかると、食いついて反応してくれました。また彼らはすでに「ソーシャルデザイン」の概念となじんでいることも多く、私が現場でよく出会う「色や形だけのデザイン」という固定観念とも無縁です。彼らとの出会いから、私自身が今、大きな刺激を受け、可能性を感じています。

一方で彼らは、率先して未来の社会を思い描くことはできても、それを形にして具現化する、ものづくりのアプローチとの接点が薄い。その彼らが、ものづくりに直結するデザインのアプローチを体得することで、どのように活動を加速させていくか、楽しみにしています。

美術大学で、総合大学で、そしてあちこちの現場で、さまざまな背景や得意分野を持つ「デザイナー」たちが現れ、活躍しはじめています。美大生の「形を描く」力、社会学系学生の「未来を描く」力、実社会のさまざまな現場の人々が担っている多様な役割や専門性、日々の経験から、腹に据えた課題意識によって突き動かされるアプローチなど、それぞれに異なる活動の土台を持つ彼らが、共創のステージに立ちはじめています。

自分たちがデザイン活動を行うとは思っていなかった「普通の人」たちが、デザインで行っている考え方や動き方を自分の道具として使いはじめれば、専門家としてのデザイナーの役割も変化していくでしょう。当然、専門家デザイナーにはよりいっそう幅広い発想、異質なものごとを結びつける編集力、高い造形力や美的感覚が求められます。

加えて、クリエイティブな動きに関わる人、取り組む人が増えると共に、専門家にはその動きの半歩先を進む水先案内人の役割が期待されるし、それができるはずです。

さらに専門家には、さまざまな現場で動きはじめているクリエイティブな活動をひとまわり大きい視点で組み立てる、プロデュース的な力が求められるでしょう。見えないつながりを読みとって、本質的な方向性を示し、先導する役割です。

その先に「実質デザイナー」も「専門家デザイナー」も、それぞれが自分らしく力を発揮して動くことで、互いに互いを活かし合える風景があるのではないか。動きはじめ

た数限りない渦の中で、いたるところでクリエイティブな活動がふくらみ、プロセスを楽しんでいるのではないか。ちょっと大きな妄想ですが、小さな現場で兆しに出会うた び、そんな社会の姿がありそうだな、と楽しくなってしまうのです。

あとがき

10年近く前のメモが出てきました。まだ影も形もない「妄想の本」の内容です。その頃、私の仕事の話をおもしろがって、「本を書け」とけしかけてくれる人がふたりいました。ひとりは京都、もうひとりは東京から、それぞれに私をつつきはじめてくれたのは、メモよりもっと前のことだった記憶があります。

ふたりに話したのは、地域の現場で仕事をする中での気づき、そこで出会う、驚くべき情熱を秘めつつ行動する人たちのことでした。ふたりが特に面白がってくれたのは、「顔の見える規模」の取り組みでした。面白がるということは、何かしらの希望や可能性を感じとってくれたのではないかと思います。

私自身は、こんな当たり前のことを書く意味があるのかと、その頃は（今もときどき）半信半疑でした。それでも、自分の経験とアイデアを少しずつ形にして発表しはじめると、同業者から「あるあるです、共感します」「自分はこういうところで困っているけど、どうしてますか?」と、活発な反応が返ってきました。

世の中に、この本で言う「本題のデザインの進め方」を指南する本や情報はたくさんあります。一方で協業や共創の手法やノウハウ本も増えているように感じます。けれど両者を同時に進める実態をとらえた本は、あまり見当たりません。切り離すことのでき

ない2つを、いっしょに進めることの必然性とメリットに触れたことが、同業者の問題意識に響いたのかもしれません。

一方で、事業や地域の課題に取り組む小さな現場で、経営者あるいはプロジェクトリーダーとして動く当事者、その人たちをサポートする商工会や観光協会など支援者の方々からも、「デザインという考え方が使えるかもしれない」と興味を持っていただくことも、ずいぶん増えていました。

めざすものが重なっているにもかかわらず、これまでは彼らと私たちデザイナーは、共通の言語を持ちづらかったように思います。デザインがカタチだけを扱っていた（または そう思われていた）間は、彼らの対話にデザイナーが入っていくことは簡単ではありませんでした。しかし「価値」へとさかのぼるプロセスを共にする中で、肩を並べ、互いを活かし合う共創ができると実感するようになりました。

私がひとりでできることは、たかが知れています。他者が持ち込んでくれる「予想外のものごと」があってこそ、クリエイティブな仕事はおもしろい。そして、そんな仕事のしかたに魅力を感じる人はたくさんいると感じます。

一方で、「やってみたいけれどたいへんそう」という反応もよくあります。私も毎回思いどおりに「動機」にエネルギーを使えるわけではなく、最短コースで何かをつくらなければならないこともままあります。

けれどそれだけでは、デザイナーも現場も消耗してしまう。そのエネルギーを補給する方法が、自分の動機の求めに応えていくことではないかと思います。動機に応えることと、社会や仕事で求められていることとの重なりを見つけるのが「動機のデザイン」的な態度なのではないか。このような態度を、「動機のデザイン」として意識はせずとも、仕事に埋め込まれた暗黙知として実践されている方は、おおぜいいます。

伝える意味がある、というところまでは固まった後も、「動機のデザイン」を語ることは難題続きでした。自分たちが大事にしていることが、意図と違って伝わってしまうのではないか……と、仲間と何度も悩み、考えました。

特に「動機を引き出す」という表現。デザイナーの行為をまずはシンプルに伝えるための言い方ですが、自分で読み返してもひるんでしまいます。「対等に、肩を並べて」と言っているくせに！——「動きだしてくれることをイメージしながら、ささやかな働きかけを重ねる」ことが本当のところです。実際にしている行為と、大事にしている態度を、同時に伝えることは簡単ではありませんでした。それもあって、このような動き方は、直接体験した方以外にはなかなか伝えづらいことだったのかもしれません。

第2章で登場し、第5章で「KKD図」と呼んでいる矢印も、途中さんざん悩みました。さまざまな立場の人に使ってもらうには、シンプルでなくては。けれどシンプルにすることで、大事なニュアンスが落ちないか。大量の「ラクガキ」を経てできた形です

が、「本当はもっと立体的でダイナミックなんだ！」という思いは今もあります。

それでも、これまでの発表でこの図を見た複数の方が、それぞれ目の前の取り組みの状況をつかむために、図に加筆し、改変しながら使ってくださいました。「手を加えられ、使われる」ことは私たちのめざしていたことでもありました。

「使って」もらうために特に力を入れたのが、第3章で紹介した5ステップの「実践」です。合計29個の実践のポイントは、一つひとつの背後に、当事者の方といっしょに取り組んだ現場の写真があります。本文では、できるだけ現場の空気感を想起できるような、実際のシーンの写真を選んで添えています。その写真を掲載させていただくために、久しぶりに現場の方々に連絡をとりました。10年近くお話ししていない方もありましたが、みなさん快く承諾くださり、そのことで大いに勇気をもらいました。

「実践」ポイントは、ちょっとしたパターンランゲージのようなものでもあります。本をつくりながら、書きかけの「実践」ポイントを自分たちがプロトタイプのように使って、一方で続いている現場の仕事でそれに近い場面に出くわすたびに、「これは実践○だね！」と盛り上がることが、幾度もありました。

実践のポイントは29個で終わりではありません。いったんまとめ終えても「あれも、これも」とわいてきます。この本を読まれた方々の現場でも、新たな「実践ポイント」が、日々発見されているでしょう。そんな「実践ポイント」が現場で増えていったら、それを私たちもどこかで共有できたら、と思い描いています。

① カタのない
モヤモヤから…

トルネードっぽい
イメージ

③ カタチになる

② あるひとつながりの
かけがえない
プロセス（流れ）
をへて

それを抽象化、
最小限の要素にした
KKD

本当はダイナミックで立体的な「KKDモデル」

この本をまとめる中では、私自身の「動機」を多くの方に引き出して、ふくらませていただきました。私ひとりでは認めきれずにいたことを「おもしろい」「小さいのがいいんじゃん」と、いろいろな角度からみずみずしい反応を返してくれた人たちがいたおかげで、この本は形になりました。

本格的な編集に入ってからは、編集制作チームのみなさんがそれぞれプロの専門性をもって、粘り強くコミュニケーションを重ねてくださいました。「思いはあれど、必ずしも最適なアウトプットができるわけではなく、いつも忙しい」自分は、まさに「当事者」そのものでした。言語化、編集、制作、デザイン、プロモーションなどの技術と経験知を持つチームが私に働きかけて、まぎれもなく自分から出てきたと思える内容が、想像できなかった姿へと変換され、カタチになっていく。東京、神奈川、香川にいるみなさんとのオンラインでのディスカッションは、この上なく幸せな時間でした。

その間、世の中では大きな変化がありました。感染症対策で人と会えなくなり、多くの活動が対面からオンラインに切り換わりました。社会全体でオンライン化が進む中、「目の前の人と」動くことを大事にしてきた私は、何がオンラインに代替できて何がそうでないのか、暗中模索でとまどうことも多くありました。

新しい状況に慣れてくると、オンラインの恩恵も感じます（この本づくりもそうだし、京都にいる私と、長野の学生と地域の方、滋賀の学生でオンラインワークショップも行

260

いました）。それでも、実体のある空間に共に身を置いて、横からも後ろからも、互いに見て、見られて、意識しない表情、動きまで共有できることの豊かさとその力に、あらためて気づかされることは多いのです。予期しないことを許容する間口の広さ、きっちり線引きせず重なり合う境界、ちょっとしたきっかけから軽やかに発生する新たな関係性。コントロールの外にあるものを大事な栄養源とする、創発的なクリエイティブには欠かせないものだと、あらためて感じます。

2022年4月末、本づくりが終盤にこぎつけた頃、和菓子の小袋が届きました。「実践事例」に紹介した津和野の和菓子店、三松堂の小林社長からです。ワークショップの舞台となった直売店「菓心庵」で売れているという、3個入りのセットでした。コロナの影響でお客様の行動が変わり、店頭の品揃えもずいぶん変わったそうです。それでもあのときワークショップで導き出した、和菓子のかわいらしさを引き立て「買いやすく持ち帰りやすい大きさ」という価値は、今も生きているよ、と。

当事者の手元で、ステップを何周も回して手を加えてきたカタチの中の価値を、「もう一度味わって、点検してね」と、パスを受けとった気持ちになりました。

謝辞

あいまいだった「動機のデザイン」の考えが凝縮され、本の形にまとまるまでの間、たくさんの人にお世話になりました。この方々がいなければ、「動機のデザイン」が本になることはありませんでした。

まず誰よりも、数々の取り組みを共にし、私に驚きと学びを与えてくださった現場の当事者の方々。そして、これらの現場につなげてくれた支援者の方々に御礼申し上げます。また現場で共に力を尽くした、専門家やクリエイターの方々にも。この本の内容はすべて、私が参加させていただいた現場での出会いと経験から生まれてきたものです。

三松堂
小林智太郎さん
栗栖美佐さん
尾崎恵子さん
塩見千代子さん
協力 高野龍也さん

山城書店
森武紀明さん
森武美保さん

かやぶきの里
（有限会社、保存会）
中野忠樹さん
中野邦治さん
加地哲也さん
勝山航太さん
川勝祐美子さん
福田ひかるさん
協力 吉村麻紀さん

京北木こりヴィレッジ
／井口木材
井口真美さん
井口和司さん

Go Way
三上嘉寿仁さん
宮川友樹枝さん

お好み焼き なにわ
櫻井多恵子さん
中谷さん

今西酒造
今西将之さん
桜井市商工会
／吉川誓二さん
協力 二村海さん

セイキ製作所
　兼田榮治さん
　兼田賢治さん
　白川均さん

山国さきがけセンター
　大下美紀さん

五條プロジェクトチーム
　五條源兵衞／中谷曉人さん
　北山ネオフーズ
　／北山慎二さん
　益田農園／益田吉仁さん
　小西農園／小西正高さん
　NPOまちむらネット
　／中村貴子さん
　五條市商工会／辻本明弘さん

南丹まちなか繁盛店づくり
実行委員会のみなさん

京料理 魚又
　辻井茂弥さん
　辻井陽子さん

カナモンヤCafeイヌイシ
＆イヌイシ金物店
　犬石圭一さん
　犬石洋子さん

アグリナジカン
　山下丈太さん

成安造形大学
　武田早紀さん

笑nail
　吉見智美さん

滋賀県／公益財団法人
滋賀県産業支援プラザ

アドバンスレザーファクトリー
　庫本亮さん

キキ
　川向思季さん

京都府商工会連合会と
各市町の商工会の
支援員のみなさん

ここにあげたのは、写真やエピソードを掲載させていただいた主な方々です。他にも多くの方々にお世話になりました。

目の前のテーマに真剣に取り組んだときのことを、あとから私が「動機のデザイン」の視点で本にすることは、現場を共にした方々に対して失礼なことかもしれず、どれだけ誠意と配慮を尽くしても足りないかもしれません。にもかかわらず、ご連絡したすべての方が快諾くださったことに、感謝しかありません。ほんの一部ではありますが、こ

263

の本に写真やエピソードの掲載を承諾くださったみなさまのお名前を挙げて、厚く御礼申し上げます。またここにお名前を出していない、商工会や観光協会などの「支援者」の方々にも、ひとかたならぬお世話になっています。共に現場に立ち、取り組みを支え、この本を彩る生気あふれる現場の写真のうちかなりの枚数を撮影してくださったのも、この方々です。

成安造形大学の大草真弓先生、GKグラフィックスの木村雅彦さんは、まだ「動機のデザイン」という名前もないうちから励まし、数々のヒントをくださいました。このおふたりは私にとって「東西の横綱」と言える恩人です。

がむしゃらに実践するばかりの私に、振り返り、研究することの大切さとおもしろさを、いっしょに取り組む横顔で示してくださった、成安造形大学の加藤先生、石川先生、田中先生、関西学院大学の津田先生、京都芸術大学の髙梨先生に感謝いたします。心理学への入り口の扉を開けておいてくださった、京都大学の楠見先生、蘆田先生、いつも新しい刺激で私を揺り起こしてくださった、Xデザイン学校の浅野先生、長野県立大学の大室先生にも御礼申し上げます。

「動機のデザイン」が芽ぶいたばかりの頃から、面白がって反応することで栄養を与えてくれたHCD-Netのみなさん、学会や研究会で端っこにいた私に声をかけてくださったみなさんに。いくつもの自主勉強会で、さまざまなアプローチを共に試したみなさんも、ありがとうございました。

そして本にしていく上では、プロフェッショナルとの共創の醍醐味と至福を経験させ
てくださった、ビー・エヌ・エヌの村田さん、須鼻さん、sukkuの青松さん、上原さん、
見過ごしていた種までを連夜の議論で引っぱり出し、言葉にしてくれた井原さんにも、
心よりの敬意と感謝を。

　LINKのメンバーとは、いつも共に数々の現場に臨み、いっしょに考え、悩んでき
ました。新しい角度から突破口を見つけてくれる小野さん、何もないところから形を探
してくれる貴志さんは、私と共にこの本の内容をつくり上げた、影の著者でもあります。

　そしてこの本の編集会議中、のべ数百時間のオンラインミーティングの喧噪に耐え、何
かと助けていただいたオフィスのシェアメイト、R2のおふたりにも。

　そして私が煮詰まったときに癒してくれた鴨川のカモたち、小川珈琲のカウンター
席、家族で囲む進々堂のモーニングにも感謝を。

2022年5月　由井真波

注記

p. 64〈注1〉 **価値・カタチ・動機のデザインが一体になった矢印図**
初出は2019年6月、〈2019年度春季HCD研究発表会〉のポスターセッション発表「小さな現場のためのデザインプロセスモデル−カタチ・価値・動機の3視点から−」にて、「KKDモデル（基本図）」としてポスターおよび予稿集に掲載。その後少しずつ手直しを加えて現在の形に。

p. 67〈注2〉 **5つのステップのある矢印図**
初出は同上発表のポスターおよび予稿集に「KKDモデル（5ステップ図）」として掲載。

pp. 138-142 **実践事例・三松堂　5ステップの取り組みチャート**
〈注3〉 取り組みのプロセスをステップに分けて動機のデザインの視点から解説したチャートは、2017年9月、〈第3回Xデザインフォーラム〉でのパネル発表「《動機をデザインする》主体者が生まれるコミュニティデザインの現場から」初出、その後も表現を変えて発表してきた。

p. 152〈注4〉 **動機のスケールの図**
初出は〈2019年度春季HCD研究発表会（前出）〉にて「動機のスケール例」としてポスターおよび予稿集に掲載。手直しを加えて現在の形に。

p. 211〈注5〉 **デザインプロセスのステップ対照表**
初出は〈2019年度春季HCD研究発表会（前出）〉にて「ステップ対照表」として予稿集に掲載。手直しを加えて現在の形に。表の左側は、'An Introduction to Design Thinking PROCESS GUIDE', Hasso Plattner Institute of Design at Stanford (d.school), 2010 より訳出。

p. 213〈注6〉 **「デザイン的な態度というものは……漢方薬のようなものだ」**
2016年4月のセミナー（UX KANSAI主催）「UX概論〜 UXデザインの基礎を学ぶ〜」にて、浅野智氏の言葉。

p. 226〈注7〉 **3つのデザインとKKDモデル**
著者を含め多くの場合、最初に出会うデザインは「カタチのデザイン」なので、デザインプロセスの全体像を考察する初期段階では「カタチ」を第1のデザインとし、「カタチ・価値・動機」の順に記述してきた。しかし3つの全体像が見えてからは、プロセスの流れに沿って「価値・カタチ・動機」の順で記述している。なお上記の初出論文等では「カタチ・価値・動機」の順で記載している。

参考文献

「動機のデザイン」の芯となる発想のヒントとなった主な本

- 上淵寿編著『キーワード　動機づけ心理学』金子書房、2012 年
- ハワード・ガードナー著、松村暢隆訳『MI：個性を生かす多重知能の理論』新曜社、2001 年
- 金井壽宏、楠見孝編『実践知　エキスパートの知性』有斐閣、2012 年
- エドワード・L・デシ、リチャード・フラスト著、桜井茂男監訳
 『人を伸ばす力　内発と自律のすすめ』新曜社、1999 年
- 松村真宏著『仕掛学　人を動かすアイデアのつくり方』東洋経済新報社、2016 年

デザインの基本的な考え方をふりかえり、本をまとめる手がかりとした主な本

- 安藤昌也著『UX デザインの教科書』丸善出版、2016 年
- 井庭崇、井庭研究室著『プレゼンテーション・パターン　創造を誘発する表現のヒント』
 慶應義塾大学出版会、2013 年
- 情報デザインフォーラム編『情報デザインの教室　仕事を変える、社会を変える、
 これからのデザインアプローチと手法』丸善出版、2010 年

「動機のデザイン」の歩み

■ 2011–15年頃

成安造形大学・大草ゼミ合宿にゲスト講師として参加、他にも教職員による自主研究会への参加などをきっかけに、ベースとなる考えが形をとりはじめる

■ 2015–17年頃

UX、ワークショップデザイン、仕掛学、心理学などの情報を集中的に取り入れ、「動機のデザイン」の原型を多面的に補強しながら、考えを部分的に発表しはじめる

■ 2017年3月刊

研究報告「平成26年度特別研究助成 成果報告 芸術系大学で『コミュニティデザイン』を学ぶ意義」津田睦美（代表）、由井真波、田中真一郎、大草真弓、加藤賢治、石川亮

『成安造形大学紀要・第8号』pp. 144-155にて、顔の見える範囲で互いを活かし合ってクリエイティブの総量を増やす、などの基本的な考え方を発表

■ 2017年9月

パネル発表「《動機をデザインする》主体者が生まれるコミュニティデザインの現場から」由井真波

〈第3回Xデザインフォーラム「プレイフルな学びとオープンなデザイン」〉にて、「カタチ」「価値」と同時に取り組む3つめのデザイン「動機のデザイン」と、デザインプロセスのステップの考え方をはじめて発表

■ 2018年3月刊

研究論文「造形大生が『仕掛け』で揺さぶる まちの可能性」由井真波、加藤賢治

『成安造形大学紀要・第9号』pp. 159-179にて、自分のセンサーの振れ方の観察を足がかりに、専門外の分野を自分ごととしていくアプローチに言及

■ 2018年8月

口頭発表「『仕掛け』で揺さぶる まちの可能性 ― 造形大生の取り組みから」由井真波、加藤賢治

日本人間工学会 アーゴデザイン部会〈コンセプト事例発表会2018〉にて発表、同予稿集 pp. 9-14

■ 2019年6月

ポスターセッション「小さな現場のためのデザインプロセスモデル―カタチ・価値・動機の3視点から―」由井真波、小野文子

HCD-Net〈2019年度春季HCD研究発表会〉にて発表、「優秀ポスター賞」受賞。同予稿集 pp. 21-26。「3つのデザイン」の構造を示した「KKDモデル」を発表

■ 2019年9月

対話発表「動機のデザイン―当事者を主体者に変える、現場のデザイン実践モデル―」由井真波、小野文子

ヒューマンインタフェース学会〈ヒューマンインタフェースシンポジウム2019〉にて発表、同論文集 pp. 570-577

■ 2019年11月

HCD-Net AWARD 2019・最優秀賞「当事者を主体者に変える、『動機のデザイン』とプロセスモデル」由井真波、小野文子

HCD-Net〈HCD-Netフォーラム2019〉にて受賞発表

■ 2020年1月

事例発表「『動機のデザイン』とプロセスモデル ― 当事者を主体者に変える、小さな現場の取り組みから」由井真波

HCD-Net〈UXの実践と深淵 ～ HCD事例発表会 ＋ Future Experience(FX)フォーラム～〉にて発表

■ 2020年2月

公開学習会、文化トーク「『動機のデザイン』小さな現場から元気になる！」由井真波

清泉女学院大学 人間学部文化学科 文化トーク『第2回リデザイン信州文化～長野の伝統文化をつなぐ～』にて招待講演

■ 2020年7月

オンライントークイベント「AWARD2019年最優秀賞『動機のデザイン』発案者にいろいろ聞いてみよう！」由井真波

〈第79回HCD-Netサロン〉に登壇

■ 2020年11月

特別発表「『動機のデザイン』とプロセスモデル―『感性なんてわからない』人とデザインをすすめよう―」由井真波

日本感性工学会〈感性商品研究部会第69回研究会〉にて発表

■ 2021年3月刊

資料論文「小さな現場のためのデザインプロセスモデル―カタチ・価値・動機の3視点から―」由井真波、小野文子

HCD-Net 機構誌／論文誌『人間中心設計』2020 第16巻第1号、pp. 21-29、同機構2020年度学術奨励賞受賞

■ 2021年11月刊

共著書収録「『感性なんてわからない』人と取り組む、動機のデザイン―当事者を主体者に変える、実践プロセス―」由井真波

長沢伸也編著『暮らしにおける感性商品 感性価値を高めるこれからの商品開発と戦略』晃洋書房、pp. 151-164

■ 2022年6月刊

単著『動機のデザイン――現場の人とデザイナーがいっしょに歩む共創のプロセス』ビー・エヌ・エヌ

著者プロフィール

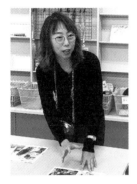

由井真波
よしい まなみ

デザイナー、プランナー。総合デザイン事務所 株式会社GK京都を経て、1996年有限会社リンク・コミュニティデザイン研究所（LINK）を開設。「当事者を主体者に変える 動機のデザインとプロセスモデル」により、特定非営利活動法人人間中心設計推進機構のHCD-Net AWARD 2019最優秀賞を受賞。二級建築士。

■ LINKとしての活動
京都を拠点にデザインによる地域とコミュニティの活性化に取り組む。地域・企業固有の価値を重視し、まちづくり活動の担い手やビジネスを創業する人たちを対象に、対話とワークショップを通してプロジェクトの実践や指導を行う。主な実績に「まちづくりセンタ椿坂」の設計と運営ワークショップ（京都府井手町）、農業資源を活かした全国展開支援事業（奈良県五條市）など。

■ 主な授業と連携活動
成安造形大学芸術学部客員教授。「コミュニティデザイン論1・論2」では、現場の当事者の方をゲスト講師に迎え、現実の課題に対して学生が「自分を使った」提案を行う。

京都芸術大学通信教育部ランドスケープデザインコース非常勤講師。20代から70代までの社会人を中心とする受講生の、現実社会を舞台とした卒業制作の指導に参加。

長野県立大学グローバルマネジメント学部非常勤講師。「コミュニティデザイン各論I」では、大学のある地域の「まちあるき」での観察をもとに「近未来の関係性」を描く。授業内での出会いから、受講者が地域で事業を立ち上げた例も。

関西学院大学総合政策学部非常勤講師。「文化政策論」のうち「コミュニティデザイン」を担当。夏の合宿などで、成安造形大学の美大生とのコラボレーションにも協力。

動機のデザイン

現場の人とデザイナーがいっしょに歩む共創のプロセス

2022 年 6 月 15 日　初版第 1 刷発行
2023 年 8 月 15 日　初版第 2 刷発行

著者	由井真波
企画・構成	由井真波、小野文子、貴志美木（リンク・コミュニティデザイン研究所）
編集企画・リライト	井原恵子
イラスト	由井真波
写真	リンク・コミュニティデザイン研究所（協力者からの提供写真をのぞく）
デザイン・DTP	青松基、上原あさみ（sukku）
編集進行・制作	須鼻美緒
印刷・製本	シナノ印刷株式会社
発行人	上原哲郎
発行所	株式会社ビー・エヌ・エヌ
	〒150-0022 東京都渋谷区恵比寿南一丁目 20 番 6 号
	FAX 03-5725-1511
	E-mail info@bnn.co.jp
	URL www.bnn.co.jp

©2022 Manami Yoshii
Printed in Japan
ISBN978-4-8025-1232-9